CASAS DE EMBAJADA
EN WASHINGTON, D. C.

11/VIII/2012

Querida Bernarda

Con mucho cariño te deseo un cumpleaños más lleno de felicidad.

Antonio

CASAS DE EMBAJADA
EN WASHINGTON, D. C.

Dirección, diseño y edición
BENJAMÍN VILLEGAS

Presentación y coordinación general
LUIS ALBERTO MORENO
GABRIELA FEBRES-CORDERO

Textos
LILY URDINOLA DE BIANCHI

Fotografía
ANTONIO CASTAÑEDA BURAGLIA

Prefacio
WALTER L. CUTLER

Villegas editores

Libro creado, desarrollado y editado en Colombia
por VILLEGAS ASOCIADOS S. A.
Avenida 82 No. 11-50, Interior 3
Bogotá, D. C., Colombia
Conmutador (57-1) 616 17 88
Fax (57-1) 616 00 20
e-mail: informacion@VillegasEditores.com

© VILLEGAS EDITORES, 2003

Todos los derechos reservados.
Ninguna parte de esta publicación puede ser reproducida,
almacenada en sistema recuperable o transmitida en
forma alguna o por ningún medio electrónico,
mecánico, fotocopia, grabación u otros, sin el
previo permiso escrito de Villegas Editores.

Textos complementarios
ODETTE MAGNET

Fotografías complementarias.
Páginas 18, 20, 21, 22, 23. 24/25
ISABEL CUTLER

Copia para la edición
ALEJANDRA CEPEDA O'LEARY

Departamento de arte
HAIDY GARCÍA

Revisión de estilo
STELLA DE FEFERBAUM

Primera edición
Septiembre 2003

ISBN
958-8156-13-0

Carátula, Embajada de Colombia
Contracarátula, Embajada de Turquía
Página 1, Embajada de Indonesia
Páginas 2/3, Embajada de Rusia
Página 4, Embajada de Brasil
Página 7, Embajada de Kuwait
Página 8, Embajada de Alemania
Página 11, Embajada de Chile

VillegasEditores.com

CONTENIDO

DEL EDITOR, *BENJAMÍN VILLEGAS* 13

PRESENTACIÓN, *LUIS ALBERTO MORENO, GABRIELA FEBRES-CORDERO* 15

PREFACIO, *WALTER L. CUTLER* 19

INTRODUCCIÓN, *JANE C. LOEFFLER Ph. D.* 29

ÁFRICA DEL SUR 256

ALEMANIA 134

ARGENTINA 58

AUSTRIA 64

BÉLGICA 70

BOLIVIA 76

BRASIL 80

CANADÁ 90

CHILE 94

COLOMBIA 100

COMISIÓN EUROPEA 120

DINAMARCA 110

ECUADOR 116

EL LÍBANO 194

ESPAÑA 260

FRANCIA 126

GUATEMALA 142

HOLANDA 276

INDIA 158

INDONESIA 164

ISLANDIA	152
ITALIA	170
JAPÓN	180
KUWAIT	190
MÉXICO	198
NORUEGA	212
PANAMÁ	218
PERÚ	224
PORTUGAL	232
REINO DE MARRUECOS	206
REINO UNIDO	312
REPÚBLICA DE COREA	290
REPÚBLICA POPULAR CHINA	284
RUMANIA	238
RUSIA	242
SANTA SEDE	146
SINGAPUR	250
SUECIA	270
TÚNEZ	298
TURQUÍA	302
VENEZUELA	320
BIBLIOGRAFÍA	327
AGRADECIMIENTOS	328
COLABORADORES	331

DEL EDITOR

Benjamín Villegas

Entrada principal de la Embajada de la República de Corea. Puertas abiertas que invitan a pasar.

Este libro puede interpretarse como un tributo colombiano al soberbio patrimonio cultural y arquitectónico que albergan las casas de embajada de Washington D. C. También puede traducirse como una expresión de admiración y respeto por la imponente capital del país al cual este libro rinde homenaje: ese polo mundial, cuya confluencia de embajadas y misiones diplomáticas simboliza una refinada concreción del principio de la convivencia o, por lo menos, del mejor esfuerzo por aplicarlo.

Es también un homenaje de la Embajada de Colombia a las misiones que ocupan esas casas, no sólo por haber hecho posible su perduración y su conservación en el regio estado en que se encuentran sino por haber atendido los oficios de sus colegas de nuestra embajada, abriéndonos sus puertas con gusto, generosidad y orgullo, para permitirnos llegar hasta donde muy pocos han llegado alguna vez. Y con ese gesto de buena voluntad, abriéndonos también el camino hacia la historia de las casas y, a través de ella, hacia la de la vida diplomática de la ciudad.

No es poca cosa haberlo conseguido. Estas casas no están abiertas al público. Para entrar en ellas se requiere invitación expresa. El visitante, el turista, debe conformarse siempre con la vista exterior de sus fachadas, con la lejana mirada a los espléndidos jardines que se asoman tras las rejas o a las lujosas estancias que se adivinan desde fuera. Las casas de embajada son, en cierta medida, uno de los secretos mejor guardados de Washington.

Y es una lástima. Porque estas residencias de embajada son, en su mayor parte, ejemplos vivos e irrepetibles de la mejor arquitectura norteamericana de comienzos del siglo xx y, en otros casos, de la mejor y más osada arquitectura contemporánea o de la más tradicional y propia, como es el caso de los edificios construidos no hace mucho por Alemania y Corea.

Pero, además, estas casas son un delicioso dechado mundial de estilos y personalidades nacionales. Cada país ha puesto allí lo mejor de su legado, lo más diciente de su historia, lo más representativo de su cultura.

Y es que difícilmente podemos imaginar en el planeta un centro de poder más atractivo para desplegar cada una de ellas sus mejores galas.

Finalmente, como resultado del sincronizado equipo de colombianos entusiastas que para hacerlo conformaron nuestros embajadores en Washington, el editor y director del proyecto, la autora de los textos, el fotógrafo y la traductora de la versión inglesa, este libro es también, sin proponérselo, una impresionante muestra de lo que puede lograr el talento colombiano.

Todo ello hace de él un libro interesante, deleitable y bello.

Todo ello nos enorgullece y estimula.

PRESENTACIÓN

Luis Alberto Moreno, Gabriela Febres-Cordero

Al entrar en esta sala de la residencia de Singapur, la mirada se desplaza de la gran alfombra persa Nain al relieve en aluminio del artista singapurense Sim Kern Teck –que está sobre la chimenea–, para regresar y detenerse en la perfecta cabeza de un caballo de la dinastía china Han, colocado en el centro de la mesa.

Washington es una ciudad de ideales infinitos que se encarnan y expresan en la piedra y el mármol casi eternos de sus monumentos famosos en el mundo. La Casa Blanca, los Lincoln y Jefferson Memorials, la majestuosa cúpula del capitolio nos son tan familiares como la torre Eiffel, la torre de Londres, San Pedro o el Tāj Mahal. Sólo que las grandes construcciones de Washington nos remiten, como pocas, a la historia y la esperanza que han convocado a esta nación y al mundo en torno al sueño de "libertad y justicia para todos". En el amanecer del siglo XXI, la "promesa del peregrino", recitada trescientos años atrás, se despliega en esta "resplandeciente ciudad, con los ojos de todos posados sobre ella". Como epicentro del mayor poder político y económico del orbe, las decisiones aquí tomadas, en las márgenes mismas del Potomac, repercuten hasta en las aldeas más remotas de cada país y cada continente, moldeando un mundo nuevo y un futuro diferente para las generaciones por venir. Todos los que miran hacia Estados Unidos elevan sus oraciones para que el país sea guiado ahora y siempre por las nobles palabras grabadas en esos monumentos y por el bravo espíritu que logró proyectarlas sobre el firmamento.

Pero el Washington que de tantas formas resulta el centro de la nación y del mundo, también expresa su vibrante corazón y su alma en incontables lugares más allá de los grandes hitos públicos. Para conocer de veras esta maravillosa ciudad, hay que explorar sus caminos y recodos, sus extensas zonas verdes, sus vecindarios étnicos con sus restaurantes típicos, sus impresionantes galerías de arte, su creciente y rica actividad cultural, así como su vida diplomática, a menudo menos notoria pero igualmente diciente e importante.

No obstante, a diferencia de casi todo lo demás en la ciudad, las residencias de embajada en Washington no son de libre acceso para el público. Tras las cerradas puertas se da no sólo el ir y venir de las negociaciones y el pulso de las formulaciones políticas, sino la expresión artística y arquitectónica de la herencia y la cultura de un centenar de otras naciones. Por ejemplo, en incontables detalles, grandes y pequeños, la embajada de Colombia refleja el espíritu del país, plasmado como nunca en las obras que allí se exhibieron de nuestro gran escultor Fernando Botero.

Este libro abre las puertas cerradas de cuarenta y una residencias de embajada, enseñando por primera vez la variada gama de visiones y belleza de las que ellas son depositarias.

El arte de la diplomacia, tan antiguo como la civilización misma, es una mixtura compleja de elementos políticos, culturales, económicos y sociales. Como emisario oficial, un embajador representa mucho más que un gobierno y su política exterior. En nuestra propia experiencia, y en la de muchos colegas, el alcance del trabajo diplomático sobrepasa las temáticas de tarifas y comercio, control de armas, progreso social, e incluso el propósito común de derrotar el terrorismo. Su mayor desafío es ampliar el conocimiento y la comprensión de la tierra que se representa. Y esto es

algo que se logra mejor en la intimidad propicia, cálida e informal de una residencia privada.

Y es aquí donde estriba la importancia, a menudo soslayada, del cónyuge. A más del hogar de una familia, una residencia de embajada debe ser el símbolo de una nación. Tarea nada fácil. No se trata sólo de propiciar el espacio para la formulación explícita de políticas; debe ser también una vitrina para los artistas y los hombres de negocios, para los escritores y los políticos, para los periodistas y los jefes de Estado. Y todo esto hace parte también del arte de la representación estatal y, como tal, exige un toque sutil. Hace mucho que estamos en mora de rendir tributo a ese trabajo, a esa otra faceta de la vida diplomática que este libro capta mejor que ninguno que hayamos visto. Aquí, en estas páginas, la legendaria *Embassy Row* cobra vida como nunca antes.

Este extraordinario libro es producto de la creatividad de Benjamín Villegas, fundador de Villegas Editores en Bogotá, quien ha ganado una reputación mundial como editor de libros tan suntuosos, exquisitos y únicos como su tierra natal, Colombia. Benjamín Villegas tiene el asombroso don de poder ver un libro completo cuando apenas es una idea. Todos los colombianos se benefician con su aporte, y nosotros nos sentimos honrados con su solicitud de escribir esta introducción. Estamos seguros de que, al recorrer sus páginas, los lectores estarán de acuerdo con la escogencia de nuestro compatriota Antonio Castañeda como fotógrafo de la edición.

Este libro no hubiera sido posible sin la colaboración de los diplomáticos que tienen la suerte de vivir en las cuarenta y una residencias de embajada aquí reseñadas. Nos sentimos muy agradecidos con que tantos colegas nuestros hayan abierto sus puertas y sus corazones a este proyecto.

En ello radica, para nosotros, el singular atractivo de este libro. Él abre puertas —muchas puertas, tanto literal como figurativamente— a un aspecto de Washington que muy pocos tienen alguna vez la oportunidad de observar así de cerca. Para nosotros es un privilegio presentarles a ustedes, los lectores, una mirada tan especial a algunas de las más bellas casas de los Estados Unidos. Casas que han sido testigos de la historia, que han recibido presidentes, reyes, reinas, y que han visto a antiguos enemigos darse la mano y compartir el pan. Lo que sucede dentro de estas paredes va mucho más allá de ellas mismas. Las residencias de embajada en Washington son sin duda monumentos en su propio y especial género, son testimonios vivos para nuestro mundo interconectado, son edificaciones merecedoras de esta maravillosa ciudad y de todo lo que ella representa, un lugar que hemos tenido el honor de llamar nuestro segundo hogar por los pasados cinco años, un lapso de tiempo decisivo en la historia de nuestro país.

Así que bienvenidos a estas casas, parte muy especial de la vida de Washington y del mundo.

La imponente Sala Oval de la cancillería argentina –pintada en tres tonos distintos de dorado– tiene dimensiones de pampa: un centenar de bailarines podría deslizarse sobre el parquet en un concurso de tango, sin toparse. En el centro, la chimenea de mármol. Ocho banquetas curvas, confeccionadas por encargo, siguen el contorno de la sala.

PREFACIO

Walter L. Cutler, texto
Isabel Cutler, fotografías

Loggia, Meridian House.

El ejercicio de la diplomacia asume formas muy diversas y su espectro es amplio. Desde las negociaciones de carácter formal en los grandes auditorios y las discusiones que se realizan en los ministerios extranjeros hasta las conferencias telefónicas con las cancillerías y toda la gama prevista de comunicaciones escritas. Una "llamada aparte" durante una reunión social o una conversación informal en una cancha de golf son también instancias en las que se pueden adelantar negociaciones. Sin embargo, durante mi experiencia de más de treinta años al servicio de la diplomacia estadounidense aprendí el valor del "entorno hogareño" en el desarrollo de la confianza mutua y la comodidad conducentes a una efectiva relación diplomática. Y es allí, precisamente, donde radica la importancia clásica de la residencia del embajador.

La residencia es el lugar donde el embajador y su cónyuge llevan a cabo las funciones de representación dentro de un ámbito donde la decoración, la arquitectura e incluso el diseño de los jardines reflejan la cultura propia del país que representan. En general, los salones de estas residencias son tan amplios que permiten celebrar allí banquetes, fiestas y demás recepciones habituales en la vida diplomática. Por ello muchas veces es todo un reto encontrar o crear en estas imponentes mansiones la tibia atmósfera familiar –esa pequeña sala o a lo mejor ese aislado gabinete– donde, en mi experiencia, se llevan a cabo los encuentros diplomáticos más valiosos. En las residencias donde existe una separación formal entre el área oficial y los aposentos familiares privados, la invitación a estos últimos puede generar la confianza y la amistad esenciales para una productiva diplomacia personal.

Habiendo servido como anfitrión en numerosas residencias diplomáticas estadounidenses alrededor del mundo, y más recientemente como presidente del Centro Internacional Meridian, he tenido el privilegio de ser huésped de muchos de los 175 embajadores extranjeros acreditados en Washington. Como se aprecia de manera espléndida en las páginas de este libro, las residencias varían en tamaño, época y diseño. Pero, como en todos los países, es en estas diversas estructuras donde los diplomáticos del mundo, al convertir sus casas en hogares y al combinar lo profesional con lo personal, no sólo amplían su radio de acción sobre los asuntos globales, sino que aportan una rica dimensión cultural y social a la vida de nuestra capital nacional.

En este contexto no resulta extraño, entonces, que el Centro Internacional Meridian, dedicado a promover el entendimiento global y a trabajar de cerca con el cuerpo diplomático de Washington, tenga su sede en dos de las más bellas mansiones de la capital, construidas sobre la Meridian Hill por antiguos embajadores estadounidenses. Uno de ellos, Henry White, se desempeñó como embajador en Italia y Francia; el otro, Irwing Laughlin, sirvió como ministro en Grecia y embajador en España. Las dos casas contiguas fueron diseñadas por el renombrado arquitecto John Russell Pope, autor también del Jefferson Memorial, la Galería Nacional de Arte y muchas otras deslumbrantes residencias, incluyendo la de la actual embajada de Brasil.

Una vez retirados, los dos embajadores llenaron las casas de sus sueños con antigüedades europeas y asiáticas y sus hermosos jardines con árboles ornamentales y estatuaria. Muy cerca se encontraban también las residencias de varios embajadores extranjeros, entre ellos los de Francia, Polonia, España, Italia y México.

Derecha
*Entrada principal,
Meridian House.*

Página opuesta
*Entrada principal,
White Meyer House.*

Actualmente, mucho después de que los embajadores White y Laughlin han partido y su progenie se ha mudado a otros lugares, estas soberbias mansiones continúan dando la bienvenida y proveyendo el espacio adecuado tanto a los diplomáticos destacados en Washington como a otros miles que cada año llegan desde distintos países del mundo a encontrarse con sus colegas norteamericanos. Asimismo, es en estas casas del Meridian donde los estadounidenses vienen a adquirir conocimientos sobre otros países y culturas en los seminarios, charlas y demás eventos que allí se programan y en los cuales muchos de los embajadores extranjeros juegan un papel activo. Cada octubre, unos 30 o 40 embajadores apoyan las actividades del Meridian, ofreciendo cenas formales en sus respectivas residencias antes de

Comedor,
White Meyer House.

Vestíbulo de entrada, Meridian House.

reunirse con los otros invitados en las casas del Meridian, decoradas festivamente para lo que ha llegado a convertirse en uno de los más importantes sucesos sociales de Washington: el baile anual del Meridian.

A menudo me imagino cuán contentos estarían los buenos embajadores White y Laughlin de saber que hoy las espaciosas áreas y los magníficos salones de sus casas siguen siendo un lugar "donde el mundo se reúne" con el ánimo de fortalecer el entendimiento mutuo. Complacidos estarían también de saber que, mientras con el paso de los años algunas embajadas se han mudado hacia lugares más amplios y modernos de la capital, otras han permanecido confiriéndole un especial ambiente diplomático a la histórica Meridian Hill.

*Meridian House.
Al fondo el Capitolio y el
Monumento a Washington.*

Páginas siguientes
*El pórtico de la fachada sur
de la Embajada del Reino
Unido, que conduce al Rose
Garden,* fue construido con
columnas dobles en piedra
caliza de Indiana, en una clara
alusión a las casas tradicionales
de las plantaciones de Virginia.

INTRODUCCIÓN

Jane C. Loeffler, Ph. D.

Página opuesta
Entrada de la Embajada de España, por la calle 16. Diseñada por el arquitecto George Oakley Totten Jr., esta casa fue mandada a construir en 1923 por Mary Henderson. Ofrecida inicialmente como residencia oficial para el vicepresidente de Estados Unidos, la idea fue rechazada por el Congreso. En 1926 el Gobierno español la compró como residencia para su embajador.

Entrar a la residencia de una embajada tiene algo de mágico. Es como ser transportado instantáneamente a un lugar lejano. Y así, precisamente, debe ser, porque una embajada representa a un país extranjero y la residencia del embajador debe hacerlo sentir a uno en ese país.

Con embajadas de 175 naciones, Washington D.C., es única entre las ciudades estadounidenses. La presencia de una amplia y cosmopolita comunidad internacional es clave al definir la identidad de esta capital. Boston, Nueva York, San Francisco y otras ciudades del país pueden tener oficinas consulares y misiones especiales, pero las embajadas están localizadas sólo en la capital, sede del gobierno federal y hogar del presidente de los Estados Unidos.

Como diplomáticos de más alto rango, los embajadores encabezan delegaciones cuyos tamaños varían desde unos pocos individuos hasta cientos de ellos. Las delegaciones están conformadas por consejeros políticos y económicos, funcionarios consulares, agregados culturales y otra serie de individuos, incluyendo miembros de las misiones militares y comerciales y personal de apoyo. Una embajada es la entidad conformada por todos estos individuos, sus lugares de trabajo y sus residencias oficiales. Generalmente, la única residencia oficial es la casa del embajador, conocida como la *residencia de la embajada* o, sencillamente, como "la embajada". La confusión surge cuando se emplea el mismo término para describir el edificio donde funcionan las oficinas. Para distinguir los dos tipos de edificios, estos últimos se conocen como *cancillerías*.

A diferencia de las cancillerías, que son edificios "públicos" de acceso libre, las residencias de las embajadas son privadas. Como en cualquier hogar, allí sólo se acogen los huéspedes que han sido invitados. Pero no por ello son menos importantes para la diplomacia. De hecho, algunos sostendrían que lo que sucede en una recepción o cena en la residencia del embajador es tan importante como lo que ocurre en la cancillería. La residencia ofrece un ambiente informal en el cual los diplomáticos pueden reunirse y departir unos con otros o relacionarse con altos funcionarios del Gobierno estadounidense, líderes cívicos y empresariales, educadores, figuras culturales y residentes locales. El formato puede definirse como de entretenimiento, pero su propósito es serio: promover la comunicación entre culturas, el comercio y la identidad nacional.

Cuando el primer ministro de Dinamarca visita Washington, por ejemplo, el embajador danés puede presentarlo a altos funcionarios de la Casa Blanca, el Departamento de Estado, el Pentágono o el Congreso de los Estados Unidos en la intimidad de su elegante residencia, una casa diseñada en 1960 por el arquitecto danés Vilhelm Lauritzen. Una velada de este tipo brinda a los invitados la oportunidad de reunirse en forma "no oficial". Y si los huéspedes notan casualmente el televisor Bang & Olufsen, de la más avanzada tecnología, o el equipo de CD que se abre automáticamente cuando alguien se acerca, mucho mejor, puesto que Bang & Olufsen es una importante firma danesa de electrónica. Si eventualmente admiran los muebles antiguos y modernos, también será bueno, porque todos son daneses, como también lo es el arte que adorna las paredes. Incluso la comida, preparada por un chef danés, incluirá las especialidades culinarias danesas. De esta forma, los invitados literalmente degustarán el sabor de Dinamarca y aprenderán sobre un país que tal vez nunca han visitado, a tiempo que establecen conexiones personales y profesionales que pueden resultarles útiles.

Arriba, izquierda
Desde hace ocho años los embajadores de Rumania residen en esta casa de la calle 30. La mansión, alquilada al Departamento de Estado, habría sido propiedad del Gobierno iraní. Estratégicamente ubicada –casi como Rumania en el mapa de Europa–, en su vecindario se encuentran la casa del vicepresidente de Estados Unidos y las cancillerías de Italia, Brasil, Turquía y Japón, entre otras.

Arriba, derecha
De estuco blanco, tejuelas, mosaicos y pequeños balcones, la actual Embajada de El Líbano es la típica mansión de estilo mediterráneo, reinterpretado con entusiasmo por los arquitectos norteamericanos en las décadas de los 20 y los 30.

Estos son los eventos que los embajadores realizan todo el tiempo –utilizando la hospitalidad para promover a sus países. Un caso es la barbacoa que el embajador italiano y su esposa auspiciaron en sus jardines para reunir fondos con destino a la investigación médica en favor de los niños de la capital. Otro, las recepciones de los embajadores brasileños a jueces y estudiantes de Derecho de prestigiosas facultades estadounidenses o las cenas del embajador belga y su señora en honor de los benefactores de la Ópera de Washington. Es también la razón por la cual el embajador de Colombia y su esposa han recaudado fondos para la educación de jóvenes latinos desfavorecidos y programas de arte para ciudadanos de la tercera edad, y han apoyado planes de educación musical en las escuelas públicas del área capitalina, sirviendo de anfitriones al National Symphony Ball. Además, cada año se donan más de 30 000 rosas colombianas para eventos de caridad. Al recibir a la comunidad de Washington y facilitar el contacto personal entre ellos mismos y con los estadounidenses, los embajadores favorecen los intereses de sus países.

Aún en la era de las telecomunicaciones, es esencial estar presente en el lugar indicado. Cuando se conoce a un país por la forma de presentarse en público, la apariencia de sus dependencias es parte de su misión. Parafraseando al presidente Grover Cleveland, quien en 1896 fracasó en su cabildeo ante el Congreso para adquirir las primeras residencias oficiales con destino a diplomáticos estadounidenses, el "descuido" es incompatible con un domicilio diplomático respetable. Como ilustra este libro, los diplomáticos en Washington han acogido la idea. Sus casas son todo menos descuidadas. Por el contrario, están bellamente amobladas e impecablemente mantenidas porque son símbolos reconocidos de la identidad nacional, en una ciudad donde los símbolos realmente cuentan.

Esta construcción data de 1929 y fue diseñada por el arquitecto washingtoniano Ward Brown, en estilo Neo-Classical Revival, *tal como solicitó su dueño original Louis Septimus Ownsley, apodado "el barón de la tracción", por su fortuna en tranvías. Comprada en 1944 por el Gobierno holandés, se convertiría poco después en la residencia oficial de su embajador.*

Páginas siguientes
En palabras del arquitecto O. M. Ungers, quien diseñó y construyó esta casa: "La residencia del embajador de Alemania en Washington D.C., no sólo debe ser funcional, aunque la funcionalidad no debe subestimarse, sino un testimonio visual de los niveles tecnológicos del país y de sus logros artísticos. En tal sentido no es una casa privada común y corriente, sino una residencia oficial". La embajada se levanta sobre la misma meseta donde antes estuvo la antigua Villa Harriman. ¿La vista? Mejor imposible: Georgetown, el zigzagueante río Potomac y, cuando el tiempo lo permite, hasta el Washington de los monumentos.

En un principio, el jefe de una delegación diplomática vivía y trabajaba en el mismo lugar, casi siempre una casa o apartamento que él mismo tomaba en arriendo para los propósitos del caso. Por ejemplo, cuando John Adams llegó a Londres en 1875 como primer ministro estadounidense ante la Corte de St. James, arrendó una casa de ladrillo en Grosvenor Square para su familia y su reducido personal. De igual forma, las primeras delegaciones que llegaron a Washington tomaron en arriendo sedes modestas en la recién establecida capital. Apenas algo más que una escuálida población, la ciudad debió parecerles un rústico caserío a los diplomáticos de Londres, París y otros lugares con historias ilustres y grandes tradiciones arquitectónicas.

El crédito por haber concebido una ciudad pujante al proyectar la nueva capital en 1791 es de Pierre Charles L´Enfant, quien incluso destinó un área adyacente al Mall para una serie de casas palaciegas que ocuparían los representantes de países extranjeros. Al construir casas magníficas cerca de la Casa Blanca y el parlamento, pensaba él, los gobiernos extranjeros legitimarían la nueva nación. En ese preciso momento, estos gobiernos no construyeron allí edificios para sus legaciones, pero L´Enfant había entendido perfectamente el poder de la proximidad. En los doscientos años siguientes, la presencia extranjera en Washington ha crecido

constantemente y tanto las embajadas como las cancillerías se han congregado tan cerca como ha sido posible de la Casa Blanca y el nexo de poder que ello representa.

Por los años en que Estados Unidos era una nación joven que luchaba por establecerse, había en Washington pocos representantes de países extranjeros. Cuando el país envió sus primeros diplomáticos a Francia, Holanda, Gran Bretaña, Rusia y España, recibió a su vez emisarios de estos países. A comienzos del siglo XIX, Washington había intercambiado emisarios con casi dos docenas de países, entre ellos Brasil, Chile, Colombia, Venezuela, Dinamarca, Bélgica y Turquía. En 1843, se acreditaron los primeros diplomáticos estadounidenses en China.

Grecia, Japón, Rumania y Corea se contaron entre las naciones que enviaron representantes a Washington durante el siglo XIX, a medida que Estados Unidos aumentaba su participación en la comunidad internacional. Dada la antipatía estadounidense hacia la pompa y la tradición elitista, que el presidente Cleveland calificaba como "brillo y apariencias innecesarios", las delegaciones diplomáticas estaban encabezadas hasta ese momento por diplomáticos de bajo rango: encargados de negocios, enviados o ministros, cuyas sedes se conocían oficialmente como *legations*. En 1893, Cleveland nombró a Thomas F. Bayard embajador extraordinario y plenipotenciario ante la Corte de St. James, el primer diplomático estadounidense en ostentar ese título. Nombramientos similares en Francia, Alemania e Italia colocaron a Estados Unidos, por primera vez, en compañía diplomática de los mayores poderes del mundo. Esas naciones elevaron entonces sus emisarios al rango de embajadores y establecieron las primeras embajadas en Washington.

Muchas de las elegantes casas que hoy son residencias de embajadas y cancillerías no fueron construidas originalmente para este fin. Fueron edificadas por millonarios, con fortunas reciente-

Abajo, izquierda
De fachada estilo Luis XV, la actual residencia de Chile fue construida en 1909 por Nathan Wyeth, uno de los arquitectos más solicitados de su época, para su prima, la rica viuda Sarah Wyeth. Adquirida en 1923 por el Gobierno chileno, la bandera de este país ondea desde entonces en el balcón del alegre y soleado estar del segundo piso.

Abajo, derecha
Conocido hasta 1921 como el lujoso palacio Mac Veagh, en ese año fue adquirido por el Gobierno mexicano para residencia oficial de su representante en Washington. Y así se conservó hasta 1990, cuando pasó a ser la sede del espectacular Instituto Cultural Mexicano, una de las auténticas joyas de la ciudad.

Comprada en 1913 por el zar Nicolás II para el entonces Gobierno imperial, la actual Embajada de Rusia era conocida en aquella época como la mansión Pullman. Su propietaria inicial, la viuda del magnate de los coches-dormitorio, la había mandado construir como regalo para su hija y su yerno congresista.

mente amasadas, que llegaron a la ciudad al final del siglo para codearse con los políticamente poderosos e iniciarse en el servicio público. Hubo también quienes buscaron acceso a la comunidad diplomática para que sus hijas pudieran conocer y casarse con jóvenes nobles que ocasionalmente asumían funciones diplomáticas. A menudo esquivados por la sociedad educada de otros lugares, estos nuevos magnates estaban decididos a ver y a ser vistos. En Washington, al cabo una ciudad de tránsito, fueron bien recibidos. Sin embargo, pese a sus enormes mansiones, su presencia era estacional. La mayoría tenía casas en otros lugares. Las nuevas casas eran sólo lugares diseñados para el entretenimiento y residencia temporal.

Thomas F. Walsh, quien hizo su fortuna en las minas de oro de Nevada, fue uno de los primeros magnates en establecerse en Washington en una casa de cincuenta habitaciones sobre la avenida Massachusetts, arriba de Dupont Circle, en los extramuros de la ciudad existente. Era un vecindario semi-rural cuando Walsh encargó al arquitecto Henry Andersen el diseño de una casa que expresara adecuadamente su ambición social. En la construcción invirtió más de US $830 000 y en la decoración varios millones. Esto en 1902, cuando tales sumas representaban una enorme erogación, unos 17 millones de dólares actuales. Dos años más tarde, el destilador Thomas T. Gaff llegó de Cincinnati y se instaló, a poca distancia, en una mansión diseñada en estilo francés por Jules Henri de Sibour. En 1906, otro magnate minero, Henneng Jennings, eligió un terreno un poco al oeste del de Walsh, en el Sheridan Circle, y George Oakley Totten, Jr., le diseñó un bello *palazzo* clásico. En 1914, Edward Everett, cuya

Arriba, izquierda
El edificio original de la Embajada de Noruega, que data de 1931, albergaba tanto las oficinas como la residencia del jefe de misión. Hoy sólo acoge esta última.

Arriba, derecha
Para muchos, la residencia de la Santa Sede es como el broche de oro en la carrera del arquitecto estadounidense Frederick Vernon Murphy. Lo que en el primer boceto iba a ser una especie de palacio romano, se convirtió en una construcción ultramoderna para su tiempo.

Página opuesta
"Marhaba" –bienvenidos, en tunecino– es el lema de la residencia de los embajadores de Túnez en esta capital, desde 1956, cuando fue comprada. Se cuenta que el propietario original había vivido mucho tiempo con su familia en Portugal y cuando una de sus hijas se casó –allá por los años 20– le hizo construir una mansión en el estilo mediterráneo que a ella tanto le gustaba. Pero, al parecer, la joven no quería copia, sino original y se marchó de regreso a Portugal.

fortuna provenía en parte de su invención de la tapa metálica para botellas, se estableció del otro lado del Sheridan Circle, en una casa con una mezcla de estilos –salón de baile italiano, comedor inglés, sala francesa. El arquitecto de Everett fue también Totten. En poco tiempo, la avenida Massachusetts y las calles aledañas se vieron pobladas por nuevas y lujosas mansiones y el vecindario conocido como Kalorama se jactaba de ser el escenario social más animado de la ciudad.

Pero Kalorama no era el único desarrollo importante de finca raíz. Un sector de Sixteenth Street en lo alto de Meridian Hill era otro. Allí, a unos tres kilómetros al norte de la Casa Blanca y lejos de la parte construida de la ciudad, el ex senador de Missouri, John Henderson y su esposa Mary se habían construido en 1888 una mansión en piedra rústica. Desde esta colosal vivienda, los Henderson dominaban la ciudad y gozaban de una vista directa sobre la casa del presidente. La señora Henderson soñaba con una comunidad exclusiva en la cima de la colina que incluyera prominentes edificios gubernamentales, monumentos y embajadas. Para lograrlo, adquirió docenas de lotes, contrató arquitectos y se dedicó al oficio de atraer compradores.

En 1907, la señora Henderson contrató a Totten, que acababa de terminar la Casa Jennings, el diseño de una residencia para el embajador francés en el 2460 de Sixteenth Street. Cerca de allí, en el 2640, Totten levantó una casa que la señora Henderson vendió al Gobierno polaco en 1919, y un poco al norte, una mansión en piedra blanca que la señora Henderson ofreció a su gobierno como residencia permanente para el vicepresidente. Pese a su acertada visión, la oferta fue rechazada. La palaciega mansión fue comprada por España para su embajada en 1926. Luego de la guerra civil española, la mansión fue redecorada con finas piezas que incluían candelabros de cristal traídos de España e invaluables tapices del siglo XVIII fabricados para el

Cuando esta hermosa casa fue construida a comienzos del siglo pasado, se conocía como la mansión White por el nombre de su primer propietario, el senador White; aunque también podría haberse llamado así por el predominante tono blanco de su fachada. En 1941 la casa pasó a manos del Gobierno boliviano que, desde entonces, estableció allí su embajada.

Palacio Real en Madrid. (Actualmente esta casa es candidata a convertirse en un centro cultural español cuando el embajador se traslade a una nueva residencia en Foxhall Road, diseñada por el arquitecto español Rafael Moneo.) En 1921, México había comprado una mansión a pocos metros de distancia, que luego fue redecorada con azulejos mexicanos, incluyendo un mural que reproduce los grandes volcanes del país. El artista mexicano Roberto Cueva del Río invirtió siete años en pintar los coloridos murales que cubren las paredes que rodean la escalera central con eventos de la historia mexicana. En 1923, el embajador italiano, él mismo un arquitecto, trabajó con los colegas neoyorkinos Warren y Wetmore para recrear un palacio del Renacimiento al otro lado de la calle. Llena de tesoros artísticos traídos de Italia, la casa era perfecta para su fin. Fue tanto cancillería como residencia oficial hasta 1976, cuando el embajador se trasladó a una casa de estilo Tudor adyacente al Rock Creek Park –apropiadamente bautizada como *Casa Florentina* por sus anteriores propietarios. Más recientemente, los italianos se mudaron a una nueva y espléndida cancillería sobre la avenida Massachusetts, diseñada por la firma Piero Sartogo Architetti de Roma. El antiguo edificio de la Sixteenth Street está a la espera de un nuevo dueño y un nuevo destino.

En los años 20, la parte alta de Sixteenth Street, cerca de la Embajada de Italia, ya se había convertido en la primera *Embassy Row* (fila de embajadas) de Washington. Sin embargo, muy pocas embajadas más optaron por ese sector, pronto eclipsado por la avenida Massachusetts, para entonces el lugar de moda –más precisamente, la parte que va de Scott Circle, atraviesa Sheridan Circle y Rock Creek Park y llega hasta el Observatorio Naval de los Estados Unidos (que había sido erigido hacia 1890 en la cima de una colina, rodeado por veintinueve hectáreas de tierra). Esa franja de la avenida Massachusetts se denomina actualmente *Embassy Row*, y más de la mitad de las residencias que se ilustran en este libro están localizadas en ese vecindario.

Arriba

Fachada posterior de la residencia de la Embajada de Perú. En la piedra bruñida y quemada del simbólico Peirce –o Pierce– Mill de Rock Creek, cuya construcción se remonta a 1820, se inspiró Charles Tompkins al escoger los muros exteriores de su mansión. En estilo Georgian tardío, recuerda las casas de campo del sudeste de Pennsylvania y el norte de Maryland del siglo XVIII.

Abajo

En 1945 el Gobierno belga compró esta residencia a su propietaria, la viuda de Raymond T. Baker, Delphine Dodge, pianista y heredera del imperio automotriz.

Páginas siguientes

El cambio de atmósfera –comparada esta residencia de la República de Corea con otras de la ciudad– resulta entre inquietante y mágico. Después de un largo recorrido a través de mármoles, arañas de cristal, muebles Luis XVI y alfombras de Aubusson, entrar sin mayor preámbulo y dentro del mismo perímetro– al mundo de la madera, el papel de arroz, el bambú, las pagodas, las linternas, reviste características casi milagrosas.

En el ocaso de los *"Roaring Twenties"*, con el inicio de la "depresión", las fortunas se vieron reducidas. Al no poder sostener una servidumbre numerosa ni un estilo de vida opulento, muchos propietarios pusieron en venta sus casas; pero pocos individuos podían costear estos lugares. Justo cuando las casas habrían podido ser divididas en apartamentos o incluso demolidas para construir edificios, aparecieron nuevos compradores –gobiernos extranjeros en busca de sedes más amplias para sus residencias y cancillerías, en zonas bien ubicadas. Y empezaron a comprar las residencias existentes en los alrededores de Sheridan Circle y Kalorama.

La inesperada intervención de los diplomáticos vino a salvar el tesoro de Washington, sus casas históricas, de la destrucción inminente. Lo que la ciudad dejó de percibir en términos de impuestos (las embajadas de la capital están exentas de impuestos), fue recuperado de mil formas cuando las casas fueron compradas y convertidas en embajadas. Turquía, por ejemplo, compró la Casa Everett en 1933; Grecia, la Casa Jennings en 1937; Colombia, la Casa Gaff en 1944, e Indonesia, la Casa Walsh-McLean (por una fracción de su costo original) en 1951.

Puesto que muchas de estas casas se adquirieron amobladas y además presentaban características singulares en su decoración, las embajadas enfrentaron el dilema de preservar el ambiente original sin omitir el sello de su propia identidad nacional. Como podrá apreciarse en las fotografías, cada embajada ha logrado una síntesis admirable, entretejiendo tradiciones que realzan la apariencia de sus salones. Ante todo, su éxito subraya el poder de la fusión cultural.

Obra de John Russell Pope –el famoso arquitecto, que diseñó también el Monumento a Jefferson, el ala oeste de la National Gallery y la Meridian House–, esta mansión fue comprada por el Gobierno de Brasil en 1934 para instalar allí su sede diplomática

Arriba, izquierda
Tras un pórtico de cuatro columnas, se descubre la fachada de la casa de la Embajada de Austria, de estilo mediterráneo, con estuco blanco y tejas verdes. Esta residencia fue diseñada, en 1925, por el arquitecto Appleton P. Clark.

Arriba, derecha
La actual residencia de África del Sur, situada en un tranquilo sector de la exclusiva Embassy Row, *fue construida en 1935 –después de muchos años de arrendar– para albergar tanto la cancillería como la residencia de la legación. En 1964 las oficinas se mudaron al edificio construido al lado. La sola fachada ya obliga a interesarse por el estilo denominado* Cape Dutch, *en el cual está inspirada.*

La histórica Gaff House, actual residencia del embajador colombiano, ilustra bien el caso. Aunque situada tan sólo a una cuadra de Dupont Circle, la casa es un refugio apacible ante la animación del sector. Para su exterior, el arquitecto de Sibour eligió ladrillo rojo contrastado por encuadramientos en piedra caliza que acentúan las esquinas, las ventanas y los seis cañones de las chimeneas. Creó una acogedora secuencia de ingreso, que lleva al visitante desde un vestíbulo elevado que mira hacia un patio interior, a través de unas maravillosas puertas en hierro y cristal, hasta la zona de la entrada y luego al área de la recepción. Allí encontramos las paredes enchapadas en roble, una escalera ricamente tallada que lleva a los recintos privados del embajador en la segunda planta, una acogedora chimenea, unos enormes ventanales que miran al norte y un candelabro barroco de bronce. Un espacioso salón, que mira hacia el oriente para recibir la luz de la mañana, se comunica por un vestíbulo con el también imponente comedor que da hacia el norte. El salón de baile en espejos, que sirve de portada a este libro, mira hacia el occidente para captar la luz del atardecer. Con su doble planta, su claraboya elíptica, sus serenos arcos enlazados por un intrincado reborde de yeso blanco y su palco para la orquesta, rodeado de una blanca filigrana en hierro forjado, este salón despertaría de seguro la admiración de cualquier conocedor de la historia arquitectónica o social.

Como tantos otros, los colombianos enfrentaron el desafío y el costo de mantener la tradición histórica de esta casa, imprimiéndole al mismo tiempo la personalidad propia. ¿Cómo lo hicieron? Primero, restauraron el exquisito cielo raso tallado en estilo Tudor que en algún momento había sido recubierto. Eliminaron las alfombras de pared a pared y recuperaron los finos pisos de roble. En el patio, se dieron a la tarea de devolver el lustre original a los ladrillos

Página opuesta
En relación con los méritos arquitectónicos de la casa de la Embajada de Colombia, algunos entendidos han afirmado que si bien es un modelo de "eclecticismo coordinado", le faltarían el foso y las balaustradas para asemejarse al castillo Balleroy. La edificación es considerada como un baluarte del circuito histórico de Dupont Circle.

Arriba, izquierda
Esta residencia estilo Tudor, ubicada en el exclusivo sector de Kalorama –que el Gobierno de Islandia compró en 1964– fue centro de actividades de madame Chiang Kai-shek en Washington, cuando actuaba como interlocutora sin título de su generalísimo marido.

Arriba, derecha
Esta mansión –hermana y vecina de la residencia de Francia– fue construida por el magnate de las pinturas W. Lawrence. Las dos casas son diseño del arquitecto neoyorquino Jules Henri de Sibour. Portugal la adquirió en 1946. La remodelación estuvo a cargo de Frederick Brooks; el diseño del interior corrió por cuenta del portugués Leonardo Castro Freire.

importados. Luego, al conjunto de la decoración original, que incluía relojes antiguos y sillas Luis XIV, agregaron una exuberante colección de arte moderno que representa su propia cultura –arte prestado por artistas colombianos o comprado a estos y a otros artistas latinoamericanos. Hay escultura y pintura abstracta, pero la mayor parte del arte es de contenido claramente colombiano. Por ejemplo, dibujos de la pintora colombiana Ana Mercedes Hoyos completan la severa decoración del salón y cuadros más grandes y atrevidos de la misma artista añaden sabor a otros recintos. Con su sensual línea y vibrantes colores, el trabajo de Hoyos celebra el paisaje y la cultura de la región colombiana de San Basilio de Palenque y su herencia afrocolombiana. Arreglos de frescas rosas colombianas agregan una nota festiva de color y aroman todas las habitaciones.

Algunos embajadores traen consigo sus propias colecciones de arte, pero la mayoría de las residencias tienen sus propias obras –arte comprado, donado o recibido en préstamo. En muchas de las residencias más recientes, el arte y los muebles son encargados para los espacios específicos; los artistas y artesanos casi siempre pertenecen al respectivo país. De esta forma, las residencias son una vitrina para los trabajos artísticos que ameriten atención internacional. Por estas mismas razones, precisamente, las embajadas de Estados Unidos exhiben el trabajo de artistas y artesanos nacionales. Algunas de estas obras son donadas, pero los embajadores estadounidenses pueden realizar su propia selección y pedir en préstamo obras de arte de los principales museos y galerías del país para este propósito.

Al tiempo que los gobiernos extranjeros adquirían casas históricas en Washington, Estados Unidos fue comprando también buen número de casas históricas, restaurándolas y

convirtiéndolas en valiosas propiedades para sus embajadas en el extranjero. El palacio Schoenborn en Praga, adquirido en 1925, y el Palazzo Margherita en Roma, en 1945, hacen parte de las casas más elegantes compradas para cancillerías. La heredera americana Barbara Hutton donó su casa de Londres, Winfield House, al Departamento de Estado como residencia para el embajador estadounidense al terminar la segunda guerra mundial. Aprovechando un mercado de bienes raíces severamente deprimido en la posguerra, el Departamento de Estado logró comprar en París una majestuosa mansión, originalmente construida en 1855 para la baronesa de Pontalba y posteriormente adquirida y ampliada por el barón Edmond de Rothschild. Actualmente, ambas edificaciones siguen siendo las elegantes residencias de los embajadores estadounidenses.

El Gobierno estadounidense no construyó sus propias embajadas en el extranjero mientras en Washington no hubo la sensación generalizada de que Estados Unidos salía mal librado en la comparación con los demás poderes mundiales. Eso sólo vino a ocurrir a finales de los años 20.

Un edificio que llamó poderosamente la atención de los miembros del Congreso fue la nueva embajada británica sobre la avenida Massachusetts, diseñada por el famoso arquitecto inglés sir

Fachada posterior de la "Residencia Europea" en el exclusivo vecindario washingtoniano de Kalorama. Construida entre 1922-23, su arquitecto fue William Bottomley, uno de los más cotizados de la época. Adquirida en 1970 por la Comisión Europea para alojar a sus embajadores, su propietario anterior fue C. Douglas Dillon, sub- secretario de Estado bajo el gobierno del presidente Dwight Eisenhower y secretario del Tesoro bajo la administración de John F. Kennedy.

La gran puerta en teca que recibe al visitante de la residencia de la República Popular China, así como su mensaje, fueron diseñados a medida para esta casa estilo occidental. El simétrico y tradicional tallado significa felicidad, buena suerte, protección y armonía.

Páginas siguientes
Imposible pensar en una ubicación más privilegiada que la de esta mansión de casi nueve hectáreas al borde del Rock Creek Park. En medio de un terreno boscoso y ondulado se alza Villa Firenze, *residencia de los embajadores de Italia desde 1976. Encargada por Blanche Estabrook en 1925, el arquitecto de esta imponente casa, en estilo Tudor, fue Russell O. Kluge.*

Edwin Lutyens y terminada en 1931 –época en que otros países empezaban a convertir las mansiones vecinas en residencias para embajadas. El ejemplo británico no sólo encendió el interés estadounidense en la arquitectura de las embajadas, sino que además sirvió como el imán que llevó a otras misiones extranjeras a localizarse en la vecindad del observatorio. Lutyens diseñó la residencia en el estilo campestre e incorporó elementos asociados con la arquitectura colonial americana y la *Arts and Crafts* inglesa. Con leones protegiendo su entrada y una amplia terraza abierta hacia los pintorescos jardines, el edificio de ladrillo rojo estableció un nuevo estándar de majestuosidad en el diseño de embajadas. Pero, sobre todo, era la quintaesencia de lo británico.

En el mismo año 1931, el embajador noruego y su personal se trasladaron a una nueva embajada diseñada para ellos, justo enfrente de la entrada a los predios del observatorio (que hoy día también incluyen la residencia del vicepresidente de Estados Unidos). Para Noruega, y en la misma línea para Sudáfrica, John J. Whelan diseñó casas de elegantes proporciones y detalles clásicos asociados con la arquitectura *Georgian* inglesa. En las cercanías, para los diplomáticos del Vaticano, Frederick V. Murphy diseñó una sede de tradición romana. Terminado en 1939, el simétrico y severo edificio recubierto en piedra caliza fue ampliamente admirado –tanto

La residencia del Reino de Marruecos en Bethesda, Maryland, fue comprada por el Gobierno marroquí en 1998 para reemplazar la antigua, localizada en el centro de Washington. La gran casa de Clewerwall Drive fue construida en 1979 por el urbanizador Michael Nash.

que, cuando en 1953 el Departamento de Estado fue duramente criticado por sus embajadas de posguerra, amonestó a su arquitecto jefe, solicitándole que abandonara la moderna arquitectura de vanguardia y utilizara como modelo el edificio del Vaticano para todas las futuras embajadas del país. Él rehusó valientemente; pero esa es otra historia.

A medida que Estados Unidos crecía como poder mundial, las delegaciones diplomáticas en Washington fueron creciendo en rango y tamaño. Muchas necesitaron espacio adicional para sus expandidas misiones. Esto llevó gradualmente a separar las residencias de las oficinas y a una lucha por la búsqueda de nuevo espacio, especialmente para oficinas. A comienzos de los años 60, había cerca de cien misiones extranjeras en la capital estadounidense y su número fue creciendo a medida que las naciones se fueron independizando en África y otras partes.

A partir del momento en que los británicos definieron el estándar, otras naciones siguieron el ejemplo con cancillerías específicamente diseñadas para establecer su presencia política y enfatizar su identidad nacional. En 1964, Alemania contrató al arquitecto alemán Egon Eiermann para diseñar una cancillería cerca de Foxhall Road. En un acto intrépido, que rompía con la tradición, Canadá consolidó las oficinas de su embajada en 1989 y se alejó de las demás cancillerías a un lugar sobre la avenida Pennsylvania al pie de Capitol Hill. El arquitecto canadiense Arthur Erickson diseñó una cancillería que, a través de su arquitectura y su ubicación, subraya la singular relación existente entre Canadá y su anfitrión. Y tanto Finlandia como Italia se mudaron de lugares relativamente inaccesibles y oficinas congestionadas a sitios mucho más amplios y prominentes en la avenida Massachusetts. Los finlandeses se instalaron en un edificio de vidrio bellamente diseñado por sus arquitectos Heikkinen y Komonen (1994), y los italianos se establecieron en una nueva e impresionante cancillería

En Sheridan Circle con la calle 23 se ubica la elegante mansión de piedra gris que durante mucho tiempo ha sido la residencia oficial del embajador de Turquía. El diseño arquitectónico constituye una fusión de elementos que abarca tres siglos. La llamativa fachada –con columnas acanaladas, balaustradas revestidas y elaborado pórtico– da la sensación de que hubiese sido diseñada a pedido para sus ocupantes: la nación reconocida como puente entre Europa y Asia.

diseñada para ellos por el arquitecto italiano Sartogo (2000), quien se inspiró, en parte, en el plan de Washington de L' Enfant. Con estas nuevas estructuras, ambos países mejoraron notoriamente su imagen pública en la capital.

Históricamente, éstas son excepciones porque los intentos de las embajadas para reubicarse y expandirse han enfrentado oposición local desde hace años. Los habitantes capitalinos bloquearon los planes para nueva construcción, objetando la pérdida de espacio para aparcamiento y la intrusión de oficinas en zonas residenciales. Como resultado de la protesta pública a comienzos de los 60, el Congreso instó al Departamento de Estado a tomar medidas severas contra la expansión de las misiones en vecindarios ya establecidos, lo cual redujo las opciones disponibles.

Ante la ausencia de terrenos en las partes de la ciudad en donde las cancillerías deseaban congregarse, el Departamento de Estado diseñó, en unión con el Distrito Capital y funcionarios federales, un enclave para nuevas cancillerías en catorce hectáreas de propiedad federal en el noroeste del distrito. Creado en 1968 y localizado en la intersección de la avenida Connecticut y la calle Van Ness, el International Chancery Center facilitó terrenos para edificación, en los cuales quince países –Austria, Bahrein, Bangladesh, Brunei, Egipto, Etiopía, Ghana, Israel, Jordania, Kuwait, Malasia, Nigeria, Singapur, Eslovaquia y Emiratos Árabes Unidos– han construido edificios de oficinas desde comienzos de los 80. Casi todos ellos incorporaron temas asociados con su respectiva herencia cultural, aunque la mayoría de estos edificios fue diseñada por arquitectos estadounidenses. La cancillería de Paquistán está en construcción. Una vez que China y Marruecos procedan con sus planes, el centro quedará copado. La búsqueda de nuevos espacios ya comenzó. Los planificadores están evaluando el costo-beneficio de ubicar

Página opuesta
La residencia de ladrillos rojos, en estilo Georgian, con una gran vista sobre Rock Creek Park, fue comprada para su sede por el Gobierno de Canadá en 1947. Su arquitecto, Nathan Wyeth, diseñó también las actuales embajadas de Rusia y Chile, el Instituto Cultural Mexicano y los puentes Key Bridge y Tidal Basin.

Arriba, izquierda
En 1960 el Gobierno de Guatemala adquirió esta acogedora mansión para residencia oficial de sus embajadores. Construida en 1919, sin estar ubicada como Tikal en medio de la jungla, goza del abundante verde de su vecino el Rock Creek Park.

Arriba, derecha
Edificada sobre la cima de una pequeña colina, la Embajada de Panamá colinda con su propia cancillería. La residencia fue adquirida en 1942. En un principio, oficinas y residencia funcionaron juntas hasta 1943, cuando se construyó una sede aparte para las primeras, en el mismo estilo de la casa.

las cancillerías unas cerca de otras y les han solicitado localizarse dentro del Distrito de Columbia. La idea es encontrar nuevas posibilidades para instalaciones cuyas demandas de espacio y seguridad son cada vez mayores.

Las residencias de las embajadas son otro asunto. En primer lugar, a diferencia de las cancillerías, coexisten cómodamente con sus vecinos en muchas partes de la ciudad, incluidas Spring Valley, Chevy Chase y Foxhall Road. En segundo lugar, tienen permiso para ubicarse fuera del Distrito de Columbia. Algunas se han mudado a suburbios en Maryland y Virginia, atraídas por los costos más bajos, los colegios, la privacidad y otros factores. Como actualmente muchas cancillerías han asumido funciones representativas que antes tenían a su cargo las residencias, la ubicación de estas últimas en lugares prominentes ha pasado a ser menos importante. Sin embargo, no todas han optado por alejarse de la visibilidad.

Así como existen cancillerías con sello propio, también existen embajadas con igual distintivo, y algunas han marcado un hito en la arquitectura moderna de Washington. La mayoría ha sido diseñada por arquitectos famosos de cada país, con el fin de recalcar la importancia cultural de dichas comisiones. Dinamarca fue el primer país que construyó una embajada moderna, tanto residencia como cancillería. A comienzos de los 60, cuando Lauritzen creó para Dinamarca la joya modernista, no había en la ciudad nada que se le pareciera, lo cual atrajo la atención sobre Dinamarca y su papel como fuente importante de innovación en diseño. Ubicada en un lugar apartado, con vista sobre el Rock Creek Park, la embajada tiene grandes extensiones de vidrio que alternan con muros, pisos y escaleras en mármol blanco. Aunque conectada con la cancillería por un corredor en vidrio, ambas

mantienen su autonomía –la cancillería como lugar de trabajo y la residencia como hogar. La combinación de piezas tradicionales y muebles daneses modernos, que incluyen los rutilantes candelabros diseñados por Lauritzen y las lámparas diseñadas por Verner Panlon que rinden homenaje a los diseños de Arne Jacobsen, el modernista más importante de Dinamarca, agrega calor a la fría estética funcional.

Ante la necesidad de expandir su sede de la avenida Massachusetts en los años 70, Japón se valió del arquitecto japonés Masao Kinoshita para reubicar la residencia de su embajador en una moderna y espaciosa casa que encarna el arte y la tradición nacional. Asimismo, Corea contrató al arquitecto Swoo-Guen Kim quien imprimió la sensibilidad del país a su diseño para la residencia oficial del embajador. Inspirado en la tradición coreana, Kim incorporó detalles como mamparas en papel de arroz y faroles en piedra en la casa y los jardines.

De todas las nuevas residencias, ninguna ha causado más impacto que la casa diseñada por O. M. Ungers para el embajador alemán. En un terreno marcadamente anguloso, ubicada en lo alto de Foxhall Road, la casa es un poderoso ejemplo de clasicismo expresado en un moderno idioma formal. Diseñada totalmente como una obra de arte, la residencia es una vitrina del arte alemán contemporáneo así como un espléndido lugar para el entretenimiento. Sus salas públicas están dispuestas en un plano axial a lado y lado de un gran vestíbulo central que se extiende a todo lo largo de la residencia y se resuelve en una vista asombrosa sobre la ciudad. El arte alemán fue seleccionado por el mismo arquitecto para complementar la arquitectura postmoderna. Parte de él fue diseñado expresamente para algunos espacios. Como todas las demás residencias de alto perfil, ésta, de alguna manera, también logra acomodar al embajador y a su familia. Aquí, como en las demás, el sector privado está fuera del alcance de los visitantes.

Los edificios nuevos son costosos, y no todas las naciones pueden construir su propia residencia u oficina, pero en el campo de la diplomacia, donde la imagen es información, la arquitectura comunica a menudo un mensaje con mucha mayor eficiencia que cualquier programa de relaciones públicas. Como se ilustra en este libro, las embajadas son construcciones que, de manera convincente, expresan prosperidad y confianza. Son como carteleras que proclaman valores cívicos compartidos. El mensaje puede ser sutil –e incluso engañoso–, pero la diplomacia es un arte sutil. Las edificaciones en serio deterioro envían el mensaje opuesto, generalmente sugieren inestabilidad política o económica. Edificios maltrechos y una construcción abandonada en la avenida Massachusetts, proyectada alguna vez como la nueva Embajada de Costa de Marfil, es ahora un doloroso recordatorio del caos que ha afectado a esa nación de África occidental.

El número de embajadas en Washington creció significativamente después del desmembramiento de la Unión Soviética y probablemente seguirá aumentando. La cifra actual de 175 podría aumentar fácilmente si la fragmentación política sigue dando origen a nuevas naciones. Como lugares para el entretenimiento y el intercambio, las casas de las embajadas presentadas en este libro representan un papel vital en la vida de la capital y son catalizadores indispensables para el manejo de las relaciones diplomáticas.

La casa de la embajada de Francia fue construida en en 1910 para el millonario William D. Lawrence por Jules Henri de Sibour –el mismo arquitecto que hizo la Embajada de Colombia. Respecto al estilo de su fachada no todos están de acuerdo. Lo que para algunos es neo Tudor, para otros es normando, Vanderbilt o jacobino. Desde 1936 pasó a manos del Gobierno francés.

Páginas siguientes
En la construcción de la residencia de la Embajada de Venezuela se nota la influencia de Frank Lloyd Wright, de quien fue discípulo su arquitecto, Chester A. Patterson.

ARGENTINA

Clarke Waggeman estudió Leyes –a pedido de su padre– en la Universidad Católica de América, en Washington. Hablaba cuatro idiomas pero nunca siguió estudios formales de arquitectura, lo cual no sería un impedimento para que comenzara a diseñar residencias… y en abundancia. La primera estaba en la calle Connecticut; la última fue la suya, su *dream house*, la número cien. En 1919 –a los 42 años– murió repentinamente durante una epidemia de influenza que azotó a la ciudad.

La mansión ubicada en el número 1600 de la avenida New Hampshire es actualmente la cancillería de Argentina. El 14 de mayo de 1950 el diario *The Washington Post* publicó una fotografía de la propiedad con una leyenda que la describe como "una vivienda de considerables proporciones para un soltero (…) Las habitaciones de altos techos se prestan para veladas sociales, especialmente para aquellas grandes y populares cenas-buffet", en alusión a los típicos asados o parrilladas del país.

Lo que no relataba la nota de prensa era que el Gobierno argentino había adquirido esta propiedad en 1913 por la suma de trescientos mil dólares, cuando su representante oficial ante Estados Unidos era el ministro Rómulo Naón, ex ministro de Justicia e Instrucción Pública del Presidente José Figueroa Alcorta. En un comienzo la casa fue destinada exclusivamente a residencia de los embajadores. En 1947 se compró una segunda propiedad en la calle Q (por un tercio del valor de la primera), que fue usada como cancillería por un breve tiempo hasta que un práctico trueque invirtió, de manera definitiva, las funciones de los dos edificios.

Por lo demás, existe casi total certeza de que la actual residencia de los embajadores de Argentina también fue diseñada por Clarke Waggeman, en 1914. Muy cerca del concurrido Dupont Circle, la casa no sólo goza de una ubicación privilegiada sino que combina, con buenos resultados, elegancia y funcionalidad. Tiene, desde luego, innovaciones interesantes como el gran comedor, ubicado en el segundo piso, que luce una espectacular mesa estilo *Sheraton*. Tres de las cuatro paredes están adornadas con magníficos cuadros del prolífico artista y arquitecto bonaerense Miguel Ocampo, quien comenzó a pintar a los siete años, según su propia confesión, simplemente porque le gustaba. "Vivía en el campo, muy cerca de los caballos y las tareas rurales. Ahí encontraba mi inspiración", recordó en una entrevista. Hoy, a los 80 años –muchos de los cuales estuvo en el servicio exterior–, tiene una indiscutida estatura internacional.

Entre el comedor y el salón, la sala de música invita a quedarse. Los *applique* dorados, pequeñas lámparas sobre cómodas estilo *bombé*, sillas estilo Luis XVI y el piano, crean una atmósfera íntima y completan la ilusión de *fin-de-siècle*. En el primer piso, la biblioteca es una sala de elegante intimidad, con sus acogedores y cómodos sillones forrados en lino crudo.

A pocos pasos, en el jardín –cerca de una pequeña piscina– se celebran los asados, ese rito culinario y social tan argentino, que sólo requiere como pretexto el placer de estar juntos para prender el carbón.

La Sala Oval hace las veces de salón de baile y suele ser el lugar preferido para las presentaciones de artistas nacionales y las frecuentes recepciones. El cielo raso está decorado por una ancha banda de oro de 24 kilates, trabajada en motivos florales intercalados con escudos de armas que llevan sobrepuestas las letras "R.A.", República de Argentina. Bajo la banda, una cornisa oculta 450 luces que no dejan nada en la penumbra. Y mucho menos la valiosa colección de cuadros de destacados artistas nacionales como Casal, Capurro, Loza, Homero Colombres y Russo.

Arriba
Ubicada entre el comedor y el salón, la sala de música invita a quedarse. Los applique *dorados, las pequeñas lámparas sobre cómodas estilo bombé, las sillas estilo Luis XVI y el piano, crean una atmósfera íntima y completan la ilusión de fin-de-siècle.*

Abajo
La biblioteca, localizada en el primer piso, es una sala de elegante intimidad, que acoge al visitante con sus cómodos sillones forrados en lino crudo.

Página opuesta
La sala de música, en el segundo piso. Al fondo, el comedor formal, donde uno de los cuadros del artista Miguel Ocampo es iluminado por una imponente araña de cristal.

Una particularidad de esta residencia es la ubicación del gran comedor en el segundo piso. Para las cenas formales, la gran mesa "Sheraton puede sentar hasta 22 comensales. Sobre la chimenea de mármol y en el resto de las paredes se exhibe una colección de pinturas hechas para la sala, por el célebre arquitecto y artista Miguel Ocampo.

AUSTRIA

Basta cruzar el umbral de la residencia para remontarse, con un poco de imaginación, a otros tiempos, a épocas lejanas de esplendor, de dinastías poderosas, de emperadores y emperatrices que conocieron el sabor de la conquista y de la derrota.

Appleton P. Clark, Jr., uno de los arquitectos washingtonianos más prominentes y prolíficos de comienzos de 1900 y quien en sus sesenta años de carrera abrazó proyectos muy diversos, diseñó esta casa en 1925. El Gobierno de Austria sólo la compró en 1958, pero, a diferencia de otras misiones diplomáticas, ésta no ha sabido de ampliaciones ni remodelaciones. Salvo por un ático construido a comienzos de los años 90, el resto permanece intacto. Intacto su estilo mediterráneo, de estuco blanco y tejas verdes, sus cuatro columnas macizas en el pórtico. Al pisar el amplio vestíbulo de piso de mármol blanco y negro uno no puede dejar de pensar que éste podría ser la pista de baile ideal para un buen vals.

En cada sala de la residencia la historia y el arte se dan la mano. En la entrada y sobre un muro, una pintura del famoso palacio de Schönbrunn en Viena, le da la bienvenida al visitante. Y como era de esperarse, los muebles estilo Biedermeier, tan en boga en Europa central y septentrional –especialmente Austria y Alemania– de comienzos del siglo XIX, están repartidos por los tres pisos. Ahora bien, reconocerlos no resulta tan fácil como se cree. Los entendidos suelen advertir que uno de los errores más comunes en la identificación de un Biedermeier es suponer que cualquier mueble de madera clara, orillada en negro, pertenece a ese estilo. Dada la gran variedad de maderas utilizadas, dicen los expertos, resulta imposible distinguirlos sólo por el color o el contraste, y hay que aprender a conocer los detalles y formas que los caracterizan. Pero adentrarse en esas aguas ameritaría todo un capítulo aparte.

En el salón principal, el señorío del Imperio austro-húngaro dice presente a través de los pesados candelabros de cristal, el gran piano Boesendorfer, los finos muebles del siglo XVIII y la sonrisa enigmática de la princesa Anna María, plasmada en un retrato. Y si de dinastías se trata, hay otro, el del emperador Francisco I de Austria, quien renunció en 1804 como Francisco II de Alemania, cuando la mayoría de los príncipes se aliaron con Napoleón. Francisco I debió entregar a su hija en matrimonio con Napoleón. Sin embargo, continuó luchando contra él y presidió el Congreso de Viena en 1815, cuando las cinco monarquías de Inglaterra, Rusia, Prusia, Austria y Francia negociaron el acuerdo de paz después de las guerras napoleónicas.

Cercano en distancia y en ideales, está el retrato de su consejero político, el canciller Furst Clemens Metternich, por la escuela de Sir Thomas Lawrence. La cancillería pidió que el cuadro fuese devuelto a Viena, pero recibió un rotundo *"nein"*...

Los objetos finos abundan y, sin embargo, no hay excesos ni derroches en la decoración. Cada detalle es el preciso, cada cosa en su lugar. Sobre la chimenea de mármol, un imponente espejo barroco refleja las siluetas de un reloj francés del siglo XIX y dos caballos lipizianos montados por los jinetes de la Escuela Ecuestre Española de Viena. Un par de alfombras persas cubren el parquet. Elizabeth Moser, la esposa del embajador, hija de un coleccionista de éstas, sabe del tema y explica que el origen se reconoce por los moti-

El arte y la historia se dan la mano. Finos muebles del siglo XVIII, repartidos sin excesos. Al fondo, el retrato del emperador Francisco I de Austria, quien debió entregar a Napoleón su hija en matrimonio. También retratado por un estudiante de sir Thomas Lawrence está el canciller Furst Clemens Metternich. El Imperio austro-húngaro dice "presente".

Página opuesta
Con orgullo nacional se lucen las copas de cristal Lobmeier y la legendaria porcelana de Augarten –estilo María Theresan Rose–, hecha a mano desde hace siglos, y rara vez vista fuera de Austria. Y así como se fabrica, igual se lava: a pura mano. El Gobierno se encarga de que esta vajilla no falte en sus embajadas. Y entonces, sin importar el lugar del mundo, cuando la cena está servida, Austria se sienta a la mesa.

Derecha
Valiosos óleos decoran los muros de madera. A la izquierda, el cuadro Niña con pandereta*; a la derecha,* Niño con flauta.

vos y los colores empleados y la calidad se advierte en los nudos. "Cuanto más apretado el tejido, más fina la alfombra". No será ésta la única lección del día. Entusiasmada, camina hacia la cocina, abre un armario y, con orgullo nacional, muestra la impresionante vajilla. Una a una, van apareciendo las copas de cristal Lobmeier, las de Riedel, y las piezas de la famosa porcelana Augarten, hecha a mano por diestros artesanos desde hace más de dos siglos, y muy rara vez encontrada fuera del país. El Gobierno, sin embargo, se encarga de enviarlas a sus embajadas en el exterior y entonces, sin importar el lugar del mundo donde ocurre, cuando la cena está servida, Austria se sienta a la mesa.

Izquierda
Un amplio vestíbulo de mármol, con resonancia de vals, conduce a los recibos del segundo piso.

Arriba
A un costado de la escalera que lleva al tercer piso, un gobelino original con un típico paisaje campestre austriaco. Una pesada lámpara de cristal vienés ilumina el recinto.

BÉLGICA

Bien sabio aquel proverbio de que nadie sabe para quién trabaja. Y especialmente oportuno en el caso de la residencia de los embajadores de Bélgica. ¿Cuándo se iba a imaginar el marqués de Rothelin que el pequeño palacio que se construyó en París entre 1700 y 1704 –sobre planos del arquitecto francés Pierre Lassurance– iba a ser reproducido al pie de la letra, en 1931, en una mansión de Washington D.C.?

Porque eso era exactamente lo que Raymond T. Baker –ex director de la Casa de Moneda durante la administración del presidente Wilson– y su esposa, la heredera del imperio automotriz y concertista de piano, Delphine Dodge, querían: tener su propio Hôtel de Charolais, como en la actualidad se conoce en Francia a la antigua morada del marqués. La diferencia está en el entorno. Mientras el primero se encuentra en la Rue de Grenelle, la segunda se recuesta contra un tupido bosque, desde cuya terraza posterior se ve serpentear el río Potomac y atrás, bien atrás, las lejanas y majestuosas Blue Ridge Mountains.

A la hora de escoger arquitecto, los Baker-Dodge no dudaron que éste tenía que ser Horace Trumbauer, ciudadano oriundo de Filadelfia que en vez de estar haciendo las casas neoclásicas que se usaban en esa época, se especializaba –a toda honra– en viviendas clásicas del siglo XVIII. De Trumbauer es también el antiguo hotel Ritz Carlton de esta ciudad, hoy Sheraton International.

Tampoco hizo la pareja ningún misterio de cuál sería su modelo de inspiración en materia de decoración interior: el también dieciochesco Château de Villarceaux en la Ile-de-France. A decorar los salones principales vino especialmente de París, Edouard Hitau, de la casa Lucien Alvoine y Cie. Regresó en 1935 cuando la señora Baker enviudó y le alquiló la residencia a la madre de su primer marido, Mrs. Edward T. Stotesbury, conocida como una de las emperatrices máximas de Palm Beach. Y volvió a regresar Hitau en 1945 a pedido del primer embajador de Bélgica que habitó la propiedad, una vez que el Gobierno de su país la comprara, en ese mismo año, para residencia de sus representantes.

Pero las réplicas y las dúplicas no terminan aquí. La biblioteca es copia fiel de la de George Hoentschel que, en 1908, J. Pierpont Morgan donó al Metropolitan Museum de Nueva York. No obstante, las copias y "recopias", en que el producto estético pudo ser aterrador, a la postre resultó todo lo contrario. Es más, cuando los habitantes de esta capital enumeran las embajadas dignas de ver, Bélgica nunca falta en la lista. Se la ha descrito como armoniosa, privada, aristocrática, cálida, romántica. Todos los adjetivos le calzan. Y le calzan tan bien, que a la hora de pensar en escenarios idílicos para las grandes fiestas, pro obras sociales y culturales, que se celebran en esta metrópoli, siempre se le pide al Gobierno belga que preste sus instalaciones. De hecho, el baile número 44 de la Ópera de Washington –una de las celebraciones hitos de la ciudad– tuvo lugar en el 2002 en dicha residencia. Presidido por Betty Scripps Harvey, una de las anfitrionas estrellas de la urbe, ésta recibía a la entrada en compañía del embajador de Bélgica en ese entonces –Alex Reyn y su esposa Rita– y el tenor Plácido Domingo, director artístico de la Ópera. Amén de la cifra extraordinaria que se reunió, todavía se oyen los comentarios sobre los

Si hay algo realmente original en esta mansión es que nunca pretendió tal calificativo. Desde su concepción en 1931 –obra del arquitecto francés Pierre Lassurance–, se buscó hacer la mejor réplica posible de un Hôtel de Maître. Construido para el marqués de Rothelin en la Rue de Grenelle, hoy es conocido en París como el Hôtel de Charolais.

Fanáticos de Francia, la pareja Baker–Dodge nunca hizo ningún misterio de cuál era su modelo de inspiración en materia de decoración interior: el dieciochesco Château de Villarceaux en la Île-de-France. A decorar los salones principales vino especialmente de París, Edouard Hitau, de la casa Lucien Alvoine y Cie. Y, según se afirma, el decorado actual es bastante fiel al original de 1931. De la colección personal de los embajadores Reyn son las pinturas que decoran los muros de este gran salón y que corresponden a trabajos de pintores contemporáneos belgas. La alfombra del piso es una Royal Aubusson del período de Luis XVI.

arreglos florales; sobre la imponente carpa de dos pisos que, colocada en el patio de atrás, recreaba el invernadero del rey Leopoldo II de Bélgica y, sobre todo, del olor que a través de ella se filtraba…

Haciéndole homenaje a la calidad suprema del chocolate belga y a la culinaria nacional, una mesa eterna de *gâteaux, mousses, profiteroles, crêpes,* canastillos de fresas y frambuesas –sobre servilletas de chocolate y en bandejas de chocolate–, esperaban para el postre a los 500 invitados que venían de cenar en otras 22 embajadas. O de asistir, a lo que técnicamente se llama en la jerga de Washington, los *pre ball dinners.*

Por cuenta de Bélgica corrió, esta vez, el baile, las calorías y el convertir esa noche en inolvidable.

Esta habitación es una copia fiel de la biblioteca de George Hoentschel, que J. Pierpont Morgan donó en 1908 al Museo Metropolitano de Nueva York. Sus muros enchapados en encina son un fino ejemplo del estilo regencia.

El par de dieciochescos cuadros, con temática de ruinas, que se observan en las paredes del comedor, corresponden a toda una tendencia en boga en Francia e Inglaterra en ese entonces. En los nichos se aprecian dos figuras de terracota francesa, también del siglo XVIII. Para la mesa regencia, mantelería y cristales belgas (Val St. Lambert).

BOLIVIA

Cuando esta bella casa fue construida a comienzos del siglo pasado, se la conocía como la mansión White por su primer propietario, el senador White, aunque también lo hubiera podido ser por el tono predominante de su fachada. En 1941 pasó a manos del Gobierno boliviano y una de las razones que habría determinado la compra sería, precisamente, su estilo colonial español, que abunda en varias de las ciudades de Bolivia. Otra sería su gran y diferente belleza, que la hace destacarse en medio del conspicuo vecindario: las residencias y cancillerías de Brasil y Reino Unido, entre varias otras, y su privilegiada ubicación en el corazón de *Embassy Row*.

Desde su adquisición, en el período del embajador Luis Fernando Guachalla, hasta la época actual, más de 22 diplomáticos han residido en ella y no pocas remodelaciones se le han hecho, aunque preservando siempre su estilo arquitectónico original y tratando de aumentar las colecciones de arte que ella alberga. Tres de ellas, que con sólo avanzar unos pasos se alcanzan a divisar desde la entrada, resumen siglos de historia boliviana.

Para empezar, la cerámica precolombina que se encuentra sobre la consola del vestíbulo principal recuerda de inmediato el peso de los pueblos indígenas en la cultura y tradiciones de este país, donde todavía la población amerindia —compuesta por quechuas y aymarás— representa 52 por ciento del total. A su vez, no obstante ser el castellano el idioma oficial, hoy se hablan igualmente allí las lenguas quechua, aymará y guaraní.

Por otra parte, la espectacular platería del comedor —en especial un espejo con un antiquísimo marco de plata potosino tallado a mano— obliga a reflexionar sobre cómo este pueblo llegó a trabajar con tal grado de perfección ese metal.

Y es que varios siglos antes de que la fiebre del oro pusiera a California en el mapa de miles de aventureros, Potosí, un departamento del sudoeste de Bolivia, había sido escenario de otra similar: la de la plata. Al indio Diego Huallpa se le atribuye el descubrimiento de la primera veta. Sobre cuándo y cómo, hay más dudas. Se habla de que por allá hacia 1545 Huallpa habría subido a la "montaña majestuosa", *Sumaj Orcko*, tras unas llamas que se le habían perdido, y al arrancar unas matas de paja brava se habría encontrado con la millonaria veta de plata nativa. Otra versión, siempre con Huallpa como actor y el *Sumaj Orcko* como paraje, cuenta que aquél, enfermo de frío, habría encendido una fogata para calentarse y que con el calor el mineral se habría fundido, apareciendo en forma de hilos de plata pura.

El hecho cierto es que los españoles, que ya andaban por esas latitudes, se enteraron de este cuento y para allá partieron tras su más preciado sueño: hacerse la América. Ahora, fácil no fue que la montaña entregara sus tesoros por la dificultad para acceder a ella, lo desolado de la zona y las condiciones en que se trabajaba. Pero, cuánto sería lo que de ella se extrajo que el emperador Carlos V le concedió a Potosí el título de Villa Imperial y hasta se acuñó en el idioma la expresión "vale un Potosí".

Con altas y bajas el auge continuó hasta mediados del siglo XIX, cuando, con la caída del precio de la plata, el estaño, que hasta entonces había sido el hermano pobre, adquirió un papel preponderante —entre otros motivos por ser un elemento básico para

Los muebles Reina Victoria del salón principal fueron comprados por Simón Patiño, boliviano, magnate del estaño y uno de los hombres más ricos del mundo en su tiempo. La alfombra persa, de más de 100 años de antigüedad y tejida a mano, es de seda natural. El cuadro, original del pintor irlandés G. O'Connor, se titula Dama antigua.

Página 78, izquierda
La cerámica precolombina que se encuentra sobre la consola del vestíbulo principal recuerda de inmediato el peso de los pueblos indígenas en la cultura y tradiciones del país. Gil Imana, uno de los más respetados artistas bolivianos, es el autor del cuadro donde se destacan dos figuras indígenas.

Página 78, derecha
En una repisa empotrada en una de las paredes del comedor principal, se aprecian copas de plata con el escudo de Bolivia grabado en su cuerpo.

industrias en expansión como la automotriz y la alimenticia– convirtiéndose Bolivia en el mayor productor del mundo.

Y ahí la historia, si bien no se aleja de Potosí –ya que las antiguas minas se readecuaron para la explotación del estaño– sí nos traslada a otra habitación de la residencia: el salón principal cuyos muebles Reina Victoria fueron comprados por el boliviano Simón Patiño, quien a base de talento, trabajo y visión, llegó a ser el rey del estaño y el hombre más rico de América del Sur.

Página opuesta
Las colecciones de arte desplegadas en esta embajada, incluyen 33 pinturas, acuarelas, estatuas y litografías de artistas bolivianos de renombre internacional.

BRASIL

Tan pronto el embajador Oswaldo Aranha se enteró, en 1934, que la McCormick House se hallaba en venta, decidió que era hora de ponerle punto final al peregrinaje de la representación brasileña; que ya era tiempo de contar con una residencia propia a la altura del Gobierno de los Estados Unidos de Brasil, pues desde el reconocimiento de su independencia por el presidente James Monroe, en enero de 1824, se la habían pasado todo el tiempo alquilando muebles e inmuebles.

Una vez cerrado el negocio, compraron el lote aledaño a la mansión y en ese mismo año empezaron a construir la cancillería. Edificio que fue demolido posteriormente y reemplazado en 1971 por un magnífico cubo de cristal de tres pisos que, apoyado en pilares de concreto, habla de la belleza y la excelencia de la arquitectura brasileña contemporánea. Ahora, que el contraste entre este par de hermanos y vecinos es asombroso, lo es no obstante que prados y jardines cumplen a cabalidad su tarea armonizadora. Y para poder entender sus diferencias, hay que remontarse a su concepción.

No fue el Gobierno de Brasil –como sí sucedió con la cancillería– el que decidió que la residencia de sus embajadores se levantaría en un montículo del imponente triángulo de Pretty Prospect, sino su primera dueña y señora, Katherine Medill McCormick, dama descrita como una rica heredera, trilingüe, inteligente y articulada. Compañera incansable de los periplos de su marido, el diplomático Robert Sanderson McCormick, embajador de Estados Unidos en París, Roma, Viena y San Petersburgo, a la hora de construir su residencia permanente la pareja optó por Washington y en plena avenida Massachusetts, cuando nadie se imaginaba que esta arteria se convertiría en la nueva *Embassy Row*. Decisión nada convencional, pues para esta época quedaba bien apartada del centro. Más convencional fue la elección del arquitecto John Russell Pope, considerado entonces como uno de los mejores diseñadores de casas de Estados Unidos, y quien después pasaría a la historia como el artífice del ala oeste de la National Gallery, el Jefferson Memorial y los National Archives, hitos arquitectónicos de la capital estadounidense. Y mucho, pero mucho después, sería criticado a muerte por los modernistas que en un momento llegaron a exclamar: "¡Basta ya de partenones de Pope!". Pero si ser consecuente con sus ideales estéticos hasta el final de su vida fue para algunos su gran equivocación, para otros ello representa uno de los méritos importantes de su legado.

De hecho, era famoso y envidiado por saber conciliar las peticiones, deseos y caprichos de sus clientes con su estilo personal. Y se lo califica de personal porque en las críticas hechas a sus obras nunca apareció la palabra imitador. Fanático de la antigüedad clásica, sus viajes y estudios en Roma y Grecia le confirmaron que eso era lo suyo, y si bien dentro de esos parámetros generó sus proyectos, nunca transó su identidad. De acuerdo con sus códigos estéticos la belleza debía ser... sencillamente grandiosa. Equilibraba la severidad de las fachadas con galerías de columnas y magníficas escalinatas. Su fórmula, si podemos pensar en alguna, sería para interiores ricos, exteriores austeros. Un ejemplo de ello es la casa McCormick, pensada para albergar en sus 25 habitaciones la variedad y canti-

El blanco y el marrón son los colores dominantes en el comedor, enfatizados tanto en el victoriano mobiliario portugués como en el techo estilo inglés del siglo XVII.

Aquí, en el primer piso, cerca de la escalinata, estuvo originalmente la magnífica biblioteca del matrimonio McCormick, convertida ahora en sala. En esta habitación destaca el papel mural del siglo XIX que describe escenas del Brasil colonial, basadas en dibujos originales del famoso artista bávaro Johann Moritz Rugendas.

Izquierda y derecha
El mobiliario estilo imperio, que habría pertenecido a Josephine de Beauharnais, fue comprado por el Gobierno brasileño a sus antiguos dueños, junto con la casa.

Página opuesta
Salón de estar Luis XVI, a continuación del salón de baile.

dad de muebles, alfombras, tapices y objetos coleccionados por los propietarios originales a lo largo de sus viajes, muchos de los cuales fueron adquiridos con la casa por el Gobierno de Brasil.

Hoy, lo comprado originalmente, lo agregado a lo largo del tiempo y los aportes que cada embajador realiza con sus propios enseres, conforman una unidad mágica de luz, color y arte, que hacen de esta residencia una de las más bellas y originales de la ciudad.

A la hora de mirar, el problema radica en decidir a qué se le dedica más tiempo. En el primer piso hay quienes optan por las esculturas modernas del vestíbulo. Otros prefieren la colección de cuadros de la embajada, pertenecientes a artistas de la fama de Portinari, Di Cavalcanti y Eliseu Visconti. Sin embargo, la mayoría alucina con el decimonónico papel mural de las paredes de la antigua biblioteca con bellísimas escenas del Brasil colonial, basadas en los dibujos hechos por el pintor bávaro Johann Moritz Rugendas durante su visita a ese país como miembro de la misión cultural enviada por el zar Alejandro I de Rusia. Si bien los originales reposan en el Museo de San Petersburgo, el artista francés Jean Julien Deltil los utilizó entre los años 1829 y 1830 para hacer dicho papel en la fábrica Jean Zuber & Cia., en Alsacia. Reimpreso varias veces durante los siglos XIX y XX, también se pueden encontrar ejemplares del mismo en el Palacio de Itamaratí, en Río de Janeiro, y en una que otra casa particular de la capital brasileña.

En el segundo piso, la placidez del gran salón contrasta con el dramatismo del techo del comedor donde se nota la mano decidida y conocedora de María Ignes, esposa del embajador Rubens Barbosa, quien no vaciló en pintar de color oscuro los bordes de los geométricos paneles irregulares que lo decoran. Inolvidables serán también sus arreglos florales, sencillos, infinitos y etéreos.

Izquierda
Un relieve de Emanoel Araujo, un lettino de Mies Van der Rohe y esculturas de Kratina, Kenneth Martin y Leslie Smith, reciben a los visitantes a su ingreso al vestíbulo.

Arriba
Sobre el brasileño y colonial arcaz –cómoda de jacarandá traída de una iglesia de Paracatú– se aprecian esculturas modernas de la colección particular del embajador Rubens Barbosa.

Este gran salón es todavía más amplio que la ya espaciosa antigua biblioteca y decorado de forma totalmente diferente. Techo y paredes están ricamente adornados con estuco en estilo regencia. Dos ambientes dividen el espacio del salón de baile; mas son los arreglos florales, reflejados en los espejos, los que atraen de inmediato la mirada de los visitantes.

CANADÁ

A finales de la pasada década de los 40, en un artículo que apareció en el diario *The Washington Post*, Elizabeth Maguire fue una de las primera personas en llamar la atención acerca de la residencia del embajador de Canadá en Estados Unidos. Elogiaba en el mencionado artículo la casa de ladrillos rojos –estilo *Georgian*– en Rock Creek Park, sus blancas columnas jónicas de la entrada, sus amplios espacios, sus elevados techos y su impresionante escalera.

Más de medio siglo después, la mansión –con la misma fachada y escasas alteraciones en su interior– todavía se destaca. Nathan Wyeth, el arquitecto que la construyó en 1931 para el matrimonio de John y Katherine Davidge, había realizado estudios en la École des Beaux-Arts de París y durante su brillante carrera diseñó numerosas mansiones en Washington, entre ellas las actuales embajadas de Rusia y Chile y el Instituto Cultural Mexicano. Obra suya son también los puentes Key Bridge y Tidal Basin, el monumento al acorazado Maine en el cementerio de Arlington, hospitales, escuelas, bibliotecas, cuarteles de bomberos y una variedad de sedes municipales. Además, tuvo a su cargo el proyecto de ampliación del ala oeste de la Casa Blanca, incluido el Salón Oval, y del Edificio Russell en el Capitolio. Para la arquitectura pública, Wyeth se inclinó por los estilos *Colonial Revival* y *Georgian Revival*.

En 1947 el Gobierno de Canadá compró la residencia. Una buena parte de sus muebles, lámparas y objetos de arte provino de la colección de la cancillería. Ésta, ubicada en la calle Massachusetts, había sido adquirida por el Gobierno en 1927 y, según la crónica de Maguire, la lámpara de cristal del comedor fue uno de los objetos que llegaron con la mudanza.

La mansión es, a su vez, un reflejo fiel del cálido y hospitalario espíritu canadiense, que comparte con los Estados Unidos la más larga y menos custodiada de las fronteras del mundo y es su mayor socio comercial. La diversidad del país –que de oriente a occidente abarca seis zonas horarias– se refleja también en la residencia. Si se desea, por ejemplo, un ambiente típico de verano, basta con dirigirse al *sunroom* o *loggia* con sus pisos de cantera originales, sus paredes enteladas y sus muebles de vidrio y bambú. Durante el invierno los moradores de la casa prefieren reunirse alrededor de la chimenea de la biblioteca. En la sala principal se encuentran el piano y muebles de estilo de distintos períodos. Todas las habitaciones disfrutan de su propia chimenea. La figura de la piña, tallada en los altos de las puertas de caoba del comedor y de la sala que dan al vestíbulo, simboliza la hospitalidad.

Asimismo, las diez provincias del país y sus tres territorios están representados en las obras de diversos artistas nacionales a lo largo de la residencia. Desde el vestíbulo de entrada hasta el jardín se puede apreciar una variedad de esculturas, dibujos, grabados y pinturas. Mención especial amerita la escultura *Mother and Papoose*, colocada cerca de la piscina. Su autor es el conocido Kaka, artista inuita –etnia denominada anteriormente esquimal–, cuya obra hizo parte del pabellón canadiense en Expo 67.

Las gruesas puertas de caoba de la entrada principal dan a un amplio vestíbulo que remata al fondo en una espectacular escalera circular. El piso de mármol, con reborde verde, tiene en su centro la hoja de arce con sus once puntas, símbolo de Canadá desde hace tres siglos, agregada a la decoración en 1970. Debajo de la escalera, el grabado Hunter & Son *de Pitalouisa Saila, célebre artista inuita conocida por los dibujos y grabados que recogen figuras míticas de su cultura.*

Izquierda

La mesa de caoba del comedor, con su original forma ovalada con capacidad para 24 comensales, fue fabricada por la célebre mueblería londinense Arthur Brett & Hijos. A uno de los costados, un fino espejo dorado complementa la consola con cubierta de mármol de estilo Sheridan. La alfombra es de Karastán. Con todo orgullo se exhibe una serie de dibujos, grabados y esculturas de artistas inuitas, en que se representan las tradiciones, mitos y leyendas de estos antiguos pobladores del ártico canadiense.

Arriba

Al igual que en el comedor, las puertas de la sala principal son de caoba. Entre los muebles se cuentan un piano Steinway de ébano y objetos antiguos de distintos períodos, incluidos dos bergères Luis XIV. Frente a la chimenea de mármol blanco veteado en negro se ubican dos love seats de estilo Sheridan y un par de sillas Luis XV, tapizadas en seda. Sobre los muros, se aprecian cuadros de los artistas canadienses David Milne, Christopher Pratt, Maurice Cullen y David Blackwood.

CHILE

Para que Chile pudiera acceder a una residencia como la que hoy tiene, tuvo que darse una serie de circunstancias. Que falleciera, por ejemplo, John Wyeth en Filadelfia y que su viuda, Sarah, decidiera mudarse a Washington y en 1907 comprara el terreno en la avenida Massachusetts. Que doña Sarah concluyera que el arquitecto de su residencia no podía ser nadie diferente a su cotizado primo Nathan Wyeth, quien cada día acumulaba más títulos, cargos y proyectos. Que dicho profesional, entre diseñar puentes, como el Key Bridge y el Tidal Basin, hospitales (Emergency, Columbia), edificios públicos (ampliación del ala oeste de la Casa Blanca, con el Salón Oval incluido) y monumentos (el del acorazado Maine en el Cementerio de Arlington), se las ingeniara y encontrara el tiempo para terminarle en 1909 la espléndida mansión a su parienta y construir decenas más a prominentes personajes de la capital estadounidense, entre ellas, la actual embajada rusa.

¿Quién decidió que el exterior de la futura casa de Chile sería Luis XV y que el elemento predominante sería la magnífica escalera de doble retorno que comunica la primera planta con la segunda? Ese secreto se lo llevaron a la tumba los primos Wyeth. Lo que en cambio sí es de público conocimiento es que un arquitecto tan cotizado internacionalmente como el inglés sir Edwin Lutyens se inspiró en ella para construir luego la de la embajada británica. Prueba de ello es la reciente visita que a la embajada chilena hiciera un grupo de miembros del Lutyens Trust, venidos especialmente de Gran Bretaña para observar en vivo y en directo la angulosa escalera.

De todo esto no se enteró jamás la señora Wyeth, que murió en 1920, dejando la mansión de tres pisos y un sótano a su hijo Stuart, quien dos años más tarde ya la había vendido. Desde entonces, hasta 1923 cuando la compró el Estado chileno, la vivienda pasó por una serie de dueños que, aparte de un garaje en la parte posterior, más no le añadieron.

Menos misterioso, aunque no del todo claro, es cómo reunió el Gobierno de Chile los fondos para adquirir la casa. La historia más repetida dice que la primera esperanza apareció en el horizonte cuando uno de los negociadores recordó que, a raíz de la compra de unos barcos, Chile había consignado un depósito de garantía en un banco norteamericano durante la primera guerra mundial. De ahí surgió la idea de que, además de recuperar ese depósito, se le debía pedir al banco el reconocimiento de algunos intereses, puesto que durante todo el tiempo transcurrido la institución había trabajado estos fondos a su real saber y entender. El banco aceptó, y en ese momento Chile firmó el contrato. Así, Beltrán Mathieu, gran figura de la política y la diplomacia chilena, pasó a ser el primer embajador —de los 28 que hasta ahora ha habido— que residiera en ella.

Pero todavía quedan incógnitas. Cuando se trata de averiguar quién compró ciertas piezas del fino mobiliario que decora los salones de la casa, algunos sostienen —como Fernando Balmaceda— que fue durante el periodo de don Félix Nieto con los 120 000 dólares que para tales efectos regaló el millonario chileno Arturo López-Pérez, quien había encontrado la residencia "pobremente alhajada" durante una visita que hizo a fines de los años 40.

Esta escalera, de la que se dice habría servido de inspiración al arquitecto de la Embajada del Reino Unido, sir Edwin Lutyens, es considerada una de las más espectaculares de Washington, en amplia y reñida competencia con las centenares que en esa época se construyeron, dado que era uno de los elementos centrales en las residencias de las primeras décadas del siglo XX.

Vestíbulo de entrada, visto desde la escalera. A la izquierda, la sala de estar o Salón Azul donde se reciben los grupos pequeños. A la derecha, el salón principal. Dentro de las historias que circulan sobre cómo el Estado chileno logró conseguir los fondos para comprar esta propiedad —espléndida en ubicación y en estructura—, una de las más aceptadas cuenta que cuando ya se daba por perdida, uno de los negociadores recordó que, a raíz de la compra de unos barcos, allá por los años de la primera guerra mundial, Chile había consignado en un banco norteamericano un depósito de garantía. Como en pedir no hay engaño, a la hora de recuperarlo, le solicitaron al banco reconocer los intereses que el país nunca había percibido por el manejo de estos fondos. Cuando la entidad bancaria accedió, Chile completó la suma.

97

Izquierda
Cuadros de importantes artistas chilenos, de diversas tendencias y períodos: Onofre Jarpa, Pedro Lira, Rafael Correa, Thomas Somerscales, Nemesio Antúnez, José Balmes, Gracia Barrios, Carmen Aldunate, Guillermo Núñez, Mario Toral, Ricardo Irarrázabal, Francisco De la Puente, Francisco Smythe, se reparten a lo largo de los tres pisos del inmueble. En la sala principal, la chimenea, al mejor estilo de la época, tiene un papel protagónico.

Página opuesta
Modificaciones importantes sólo sufrió la residencia en 1967 cuando el embajador Radomiro Tomic, uno de los fundadores de la Democracia Cristiana y candidato a la presidencia por este partido en 1970, hizo construir una moderna sala a continuación del comedor principal. En las ocasiones en que el número de personas a la mesa pasa de veinte, se adecúa este salón que tiene capacidad para cincuenta.

Modificaciones importantes sólo sufrió la residencia en 1967 cuando el embajador Radomiro Tomic, uno de los fundadores de la Democracia Cristiana y su candidato presidencial en 1970, hizo construir una moderna sala a continuación del comedor. Para ello se reemplazaron dos ventanales ubicados a los lados de la chimenea por puertas que dan a la nueva estancia. Ésta, con el tiempo, ha tenido diversos usos y ambientes. Desde *family room*, decorada con mobiliario y artesanías chilenas en tiempo de los Tomic, hasta lo que es ahora, un recinto multifuncional que se adecúa como comedor para 50 personas sentadas, sede de grandes recepciones, sala de conciertos, conferencias o ruedas de prensa. En medio de lo austero de su decoración, se destaca el bellísimo ajedrez de bronce del escultor chileno Sergio Castillo y los imponentes cuadros, cedidos en préstamo a los embajadores actuales, Andrés Bianchi y señora, por la reconocida pareja de artistas Gracia Barrios y José Balmes.

Artífices de otros cambios en el inmueble fueron los diplomáticos Félix Nieto, quien por un problema de salud, hizo instalar un ascensor del que hoy no queda la menor huella; Walter Müller, quien sensatamente pensó que para los intensos calores del verano washingtoniano más importante que un garaje era una piscina y se lanzó a hacerla; José Miguel Barros, bibliófilo y lector impenitente, a quien se debe el escritorio del segundo piso, rodeado de estanterías que llegan hasta el techo.

A mediados de los años 90, el embajador John Biehl tomó el toro por las astas y decidió someter la residencia a la refacción total que exigía una casa casi centenaria. Entre otras cosas, modernizó la cocina y reforzó los cimientos. No hay que olvidar que cuando esta vivienda se construyó el tráfico por *Embassy Row* era de otro volumen, peso y frecuencia. Con todo, aún la casa cimbra al paso de vehículos pesados. O mejor, tiembla. Por algo es tierra chilena.

COLOMBIA

Ya la mezcla de los mundos del arquitecto Jules Henri de Sibour con los de Thomas T. Gaff, el dueño original de la casa, fue arriesgada. El primero, nacido en Francia, descendiente de Luis XVI, hijo de vizconde, traído de chico a Estados Unidos, era ex alumno de la Universidad de Yale y de la École des Beaux-Arts de París. El segundo, exitoso empresario en negocios tan disímiles como la destilería y la maquinaria pesada, era oriundo de Indiana. Con estudios en las universidades de Harvard, Leipzig y Gotinga, Gaff dominaba el latín, el francés y el alemán. Como era de esperar, la casa que el señor Gaff le iba a encargar al señor de Sibour no iba a ser una mansión típica de la época, así en ella –como en otras mansiones construidas por el mismo prolífico arquitecto, que después se convertirían en residencias de embajadores, como las de Francia y Luxemburgo– no podían faltar la magnífica escalera, los grandes recibos, las colosales chimeneas.

A la hora de definir el estilo predominante de la casa, Gaff pidió lo que quiso y de Sibour se lo concedió. Por eso se ha dicho que Enrique IV de Francia reconocería de inmediato el trabajo en ladrillo de la fachada; que la reina Elizabeth I de Inglaterra se sentiría *at home* en el comedor; y que, a la hora del vals, Eduardo VII de Gran Bretaña no dudaría en medir destrezas en la sala de baile.

En cuanto a los méritos arquitectónicos, algunos entendidos afirman que si bien la residencia es un modelo de "eclecticismo coordinado", le faltaría el foso, las glorietas y las balaustradas para verse como el *Château Balleroy*, edificación de donde provendría la inspiración. Críticas más, críticas menos, el hecho cierto es que esta construcción está considerada uno de los hitos del circuito histórico de Dupont Circle. En lo que se refiere al efecto que Gaff habría buscado –suscitar un impacto diferente con cada una de las habitaciones–, éste se cumple a cabalidad. La verdad es que cada piso es un mundo y cada recinto un submundo.

Edificada en 1906, el Gobierno de Colombia se la compró a la hija de Gaff en 1944 –con bastantes enseres personales adentro– después de haberla tenido en arriendo por varios años. La recorrimos del sótano a la mansarda. En el primero encontramos algo que no esperábamos –que la gran cocina estuviera en este piso, con el inconveniente de que en el invierno resulta casi imposible que la comida llegue caliente al comedor– y algo que sí fuimos a buscar: el secador de ropa ideado por Gaff, pieza de museo que ha sido solicitada por el Smithsonian.

A medio camino, entre el sótano y la primera planta, se encuentra otra cocina-despensa, bastante más pequeña que la anterior, que constituye una de las pocas remodelaciones que se le han hecho a la casa en tiempos recientes. La otra, que tuvo lugar en 1945, fue la transformación de un patio menor lateral en garaje. Porque el patio grande, el verdadero pulmón verde de la casa, aseveran algunos que era el terreno donde ahora se levanta el hotel Hilton y hacia donde abrirían, entonces, las puertas del salón de baile. ¿Cómo desapareció?

Dice la leyenda que un embajador lo habría considerado "superfluo" y por ello habría decidido venderlo.

Para calificar este salón de baile lo que han abundado son los adjetivos: imponente para algunos por sus dimensiones, y principesco para otros, por el rico trabajo en estuco de las paredes y el cielo raso.

Ya en el primer piso, la atención se dispersa entre las docenas de rosas frescas —con olor y color a sabana de Bogotá— que semanalmente se toman salas, salitas, pasillos y comedor, y las obras de importantes pintores colombianos que compiten con los enchapados en roble de las paredes del vestíbulo, la escalera, la sala de estar y el comedor. La luz juega en la mañana en la sala principal; en la tarde se queda en la de fiestas. Por ahí dicen que hasta baila salsa…

Si bien en el salón de recepciones las actrices principales son las sillas que habrían pertenecido a Víctor Hugo, en el isabelino comedor todo el protagonismo lo monopolizaba un escaparate renacimiento italiano, traído de un monasterio, hasta que apareció el techo original en todo su esplendor. Y apareció gracias a que, al tratar de reparar una gotera, se descubrió que bajo un falso cielo raso blanco —colocado para aclarar la habitación— se escondía un magnífico trabajo en madera. No obstante, éste tampoco las tiene todas consigo. Según el plan infinito de Gaff, la bóveda de su vecina sala de baile no lo deja reinar solo.

Pero ésta es tema aparte, porque esa habitación de dos pisos se lleva los aplausos por lo inesperada, lo particular y lo espaciosa. Ahora, ninguna más adecuada para una cultura como la colombiana, donde hasta las penas se bailan bien.

Destinado por los embajadores para múltiples usos, este salón de baile de dos pisos se emplea como comedor, sala de exposiciones, de conciertos, de clases de salsa o escenario de las más espectaculares fiestas de caridad de la ciudad. Se afirma que las puertas de vidrio que lo rodean se abrían hacia un jardín versallesco del cual se habría deshecho un embajador aquejado de una cierta miopía… Hoy la sala colinda, como era presumible, con un hotel de cinco estrellas.

Residencia pensada para no dejar impasible al visitante, la severidad y desnudez de los muros del pasillo de la entrada están en franco contraste con la riqueza ornamental de los salones que se suceden a continuación.

Sin embargo, no todo es música. En el segundo piso –reservado para la *suite* presidencial y la de los embajadores– se encuentra también la antigua biblioteca de Thomas Gaff donde todavía se aprecian algunos de los antiquísimos volúmenes que pertenecieron a este. Entre otros la edición original de *Life on the Mississippi,* firmada por Mark Twain, y el segundo volumen de las obras del laureado poeta inglés lord Alfredo Tennyson de 1884.

En la tercera planta hay dos alas de habitaciones, una para uso de los huéspedes y otra destinada al servicio doméstico. En la mansarda, entre palomas y muebles en desuso, se encuentra lo que sobrevivió del llorado ascensor –elemento de incalculable valor en estas casas donde abundan las escaleras–, eliminado por un embajador con mal ojo y excelente estado físico.

Izquierda
Una de las pocas escaleras de su tipo que aún conserva el color original de la madera. El ascenso está coronado por la obra de la pintora Ana Mercedes Hoyos, Sustitución de cultivo o "Girasoles", como más comúnmente se la conoce. Una plástica y colorida propuesta de la artista, que invita a meditar sobre uno de los más complejos problemas con que a diario batalla Colombia, su país de origen.

Página opuesta
En el isabelino comedor toda la gloria se la llevaba el escaparate renacimiento italiano –traído expresamente de un monasterio– hasta que, gracias a los generosos servicios de una gotera, apareció el ornamentado techo original que había sido cubierto con un falso cielo raso blanco por algún diplomático que encontraba el recinto un tanto lúgubre.

Arriba y derecha
Entre los cuadros prestados y donados por coleccionistas privados o por los propios artistas, más los pertenecientes a los actuales embajadores, Luis Alberto Moreno y Gabriela Febres-Cordero de Moreno, la residencia es un museo permanente del mejor arte colombiano. En la foto superior una obra del artista Gustavo Zalamea. En la página opuesta, una pintura de Ana Mercedes Hoyos.

Las sillas que habrían pertenecido a Victor Hugo eran las protagonistas centrales de esta sala hasta que se la tomaron las despampanantes rosas colombianas que religiosamente y semana tras semana, envían los exportadores colombianos para envidia no disimulada de las otras sedes diplomáticas.

DINAMARCA

A esta sede diplomática el nombre de la calle en que está emplazada le calza como anillo al dedo: "Puerto Blanco". Claro que mejor sería puerto transparente. Pero Puerto Blanco está bien. Eso es lo que exactamente parece cuando uno se aproxima y divisa –a la izquierda, antes de que la calle desaparezca– esa resplandeciente unidad que, anclada contra los árboles interminables del Rock Creek, conforman residencia y cancillería. Un corredor de vidrio las une. O las separa.

A la luz –ese recurso limitado en los países del norte– le está permitido, en esta casa, cualquier clase de exceso. De hecho, entra a raudales en todas las habitaciones. Quizás la biblioteca sea la excepción, pero el resto está pensado en función de ella.

El vestíbulo de entrada inquieta un poco por lo diferente. Mientras en las antiguas mansiones washingtonianas de comienzos del siglo XX, la magnificencia la daban el ornato, los muebles, tapices y cortinajes pesados, la escalera imponente y los techos decorados, en esta edificación –empezada a construir en 1958– la simplicidad es reina. Si bien uno que otro mueble antiguo –de esos que tienen las patas bien puestas en la tierra– aparece en escena de tanto en tanto, haciéndole un interesante contrapunto a la gracilidad de los modernos, son los segundos los que imperan.

Se habla de que los años dorados del diseño danés fueron entre 1920 y 1960, pero a partir de esa escuela maestra el mundo entendió –Dinamarca y el resto de los países escandinavos siguen dictando cátedra en ese sentido– que la calidad, la belleza y la funcionalidad en los muebles no se oponen entre sí ni son patrimonio exclusivo de las clases privilegiadas. Como tampoco lo son la poesía, la música o la historia, que –desde siglos atrás– los educadores de esta nación se han encargado de poner al alcance de todos. Logrado esto, el turno fue para los objetos cotidianos. Pero a la danesa. Más insinuando su presencia que imponiéndola. Y la evidencia más perfecta de esto la tuvimos cuando al bajar la escalera miramos hacia arriba y a través de la puerta del comedor se veía uno de los asientos. En realidad, más que una silla, era el esquema perfecto de una silla. Allí reside la magia y la diferencia.

Bueno, pero también hay otras diferencias. Aquí los James, los Bill, los George y las Grace, automáticamente se convierten en Henrik, Vilhelm, Niels, Frederik, Ingrid, Finn, Georg.

Henrik Kauffmann se llamaba el embajador que en 1947 le compró a la familia Bliss, propietaria de Dumbarton Oaks, el terreno donde se levanta el edificio. Como arquitecto se escogió una de las glorias nacionales, Vilhelm Lauritzen. La decoración interior y algunos de los muebles –factores neurálgicos en un país donde estos constituyen fuente importante de divisas– son del mundialmente famoso diseñador Finn Juhl, quien trabajó diez años con Lauritzen. Apasionado por la teca, se afirma que esta madera le debe a Juhl parte de su auge. Trabajada con laboriosidad de escultor, muchas de sus creaciones están hoy en museos como el de Arte Moderno de Nueva York. La mesa del comedor es obra suya, en conjunción con el mueblista Niels Vodder. Los candelabros son de otro famoso danés: el platero Georg Jensen; los muebles de cuero de la biblioteca fueron elaborados por Borge Mogensen y los estantes por el diseñador y profesor Mogens Kock, en los años 30.

Los daneses no llegaron al diseño de la noche a la mañana. Desde finales del siglo XVIII había que rendir exámenes escritos para recibir un certificado que validara los conocimientos en el área. De allí que la gran cosecha que se recogiera en el siglo XX –convirtiéndose esta industria en uno de los principales renglones de exportación del país– fue el resultado de un proceso que tomó varios siglos. Creatividad en el tratamiento de los materiales tradicionales, calidad, sofisticación y funcionalidad, son las palabras con que cabría describir el mobiliario de la sala principal de la embajada danesa.

Izquierda

En esta habitación la luz opera más restringida, como en toda biblioteca que se respete. Al ambiente más íntimo y recogido contribuyen los muebles de cuero oscuro –hechos por el danés Borge Mogensen– y los estantes de madera, obra del diseñador Mogens Kock.
Cerca al escritorio, un par de sillas de extensión (deck chair), compiten brazo a brazo. Difícil elección. Cada una en su siglo, XVIII y XX, son una verdadera obra de arte.

Arriba

El autor de esa luminosa unidad que integra la cancillería y la residencia fue el famoso arquitecto danés Vilhelm Lauritzen, quien además es el autor intelectual de las lámparas circulares en los techos de sala, comedor y estar. De su elaboración se encargó otro danés, Louis Poulsen. La mesa del comedor principal es obra del diseñador Finn Juhl; la vajilla, Royal Copenhagen, y todo lo que brilla como plata de ley –y que lo es, lo es– salió del taller del prestigioso platero Georg Jensen.

Izquierda

No obstante que cada embajador aporta sus toques propios –en el caso de los actuales, Ulrik y Birgitte Federspiel, más de un mueble y varios cuadros les pertenecen a ellos– la mayoría del mobiliario de la residencia es propiedad del Gobierno de Dinamarca. Mejor vitrina imposible.

Página opuesta

Inaugurada el 12 de octubre de 1960 por el rey Frederik IX y la reina Ingrid, Dinamarca fue el primer país que se atrevió a adoptar un estilo contemporáneo para su sede en Washington. Desde el vestíbulo de entrada –donde el vidrio enmarca el mármol groenlandés– se hace evidente lo que algunos llaman la costosa simplicidad de los nórdicos. Si bien uno que otro mueble antiguo –de esos que tienen las patas bien puestas en la tierra– aparece en escena de tanto en tanto, haciéndole un interesante contrapunto a la gracilidad de los modernos, son los segundos los que imperan.

Y así, cada asiento y cada mesa tienen aquí nombre y apellido. Fascinante la famosa silla-valet que se encuentra en los cuartos de huéspedes. El "solterón" –como otros la denominan– se va desdoblando y muestra cómo es mucho más compleja de lo que a simple vista se piensa. Su respaldar, por ejemplo, resulta ser la más anatómica de las perchas para el saco del caballero; la tabla del asiento se levanta para que el pantalón cuelgue de ahí, quedando a prueba de arrugas. A su vez, el modesto cajón que aparece cuando aquélla se alza, es el lugar perfecto para guardar billetera, pañuelo, mancornas y otros demases que arrojen los bolsillos. Cuando el rey, al visitar la exposición de muebles, no sólo la admiró sino que encargó ocho de ellas, todos los desvelos del diseñador Hans J. Wegner –quien trabajó 48 horas seguidas con su operario para poderla mostrar en la feria de 1953– quedaron más que compensados.

Igual como debieron sentirse el rey Frederik IX y la reina Ingrid al inaugurar, el 12 de octubre de 1960, ésta, la sede oficial de Dinamarca en Washington.

ECUADOR

Érase una vez un capitán de navío llamado Thomas Moran que soñaba con tener una linda casa estilo *Classical Revival*. En 1942 no lo pensó más y le pidió al arquitecto Víctor de Mers que le diseñase una en Bancroft Place, lugar que resultaba estar a la vuelta de la esquina de donde vivía. Dedicado se hallaba a estos menesteres cuando le fue ordenado trasladarse a Puerto Rico en calidad de *Tenth Naval District Chief of Staff*. No obstante ser él y su esposa Elma cartas fijas de la sociedad washingtoniana, acató la orden de inmediato, pero… decidió continuar adelante con la construcción de la residencia, para suerte y fortuna del arquitecto. Y no sólo de índole monetaria: a la residencia le fue conferido el premio Washington Board of Trade for Municipal Art por considerarse el edificio con mejor diseño de todos los que se construyeron en 1942.

Érase un país andino de Sudamérica llamado Ecuador que en 1944 estaba buscando una nueva residencia en la ciudad para su embajador. De todas las que le ofrecieron, la que más le gustó fue la de aquel capitán Moran, de elegante e imponente fachada, grácil escalera y romántico jardín posterior.

Y como todo cuento que se respete debe tener un príncipe, a éste tampoco le podía faltar uno: en el caso de la representación diplomática ecuatoriana, el embajador de ese entonces, Galo Plaza, se desempeñó con lujo como tal. Personaje que por sus características personales y trayectoria hiciera época en esta capital, él se encargó directamente de la dotación de la casa, empresa que le tomó dos años. En 1948, cuando la residencia ya era una linda, concreta e inaugurada realidad, Plaza, de regreso en su país, asumía la presidencia.

A este embajador lo sucederían prestantes diplomáticos, entre otros su yerno Ricardo Crespo Zaldumbide, Mario Ribadeneira, Francisco Illescas, Augusto Dillon, Luis Antonio Peñaherrera, José Ricardo Chiriboga, Alejandro Ponce Luque, Neptalí Ponce, José Antonio Correa, Carlos Mantilla, Gustavo Larrea, Alberto Quevedo Toro, José Corsino Cárdenas, Gustavo Icaza Borja, Rafael García Velasco (ex canciller), Jaime Moncayo, Édgar Terán (ex canciller), Alberto Maspons, Ivonne A–Baki. Todos ellos trajeron sus enseres, todos dejaron su huella, todos llegaron y todos se fueron. No así el par de preciosas vírgenes quiteñas que hoy, desde la pared de la escalera, guardan la casa y saludan a los visitantes.

Imposible un comité de recepción más representativo de su país que ellas, porque la pregunta que se suscita, tan pronto se las divisa, es: ¿de dónde proceden estas maravillas? La respuesta lleva de inmediato a hablar de los tesoros coloniales de Ecuador; sus iglesias y conventos; la importancia de la Escuela de Quito; el barroco americano; de la Virgen María –fuente mayor de inspiración de los artistas de los siglos XVII y XVIII– y, más específicamente, de la Inmaculada Concepción o "Purísima", pasión heredada de la madre patria. Con admiración reverencial se citan los cuadros de artistas como Miguel de Santiago, Manuel de Samaniego, Bernardo de Legarda. Y no menos fervor suscita aquel lienzo *Sagrada Familia con niño en pañales*, anónimo del siglo XIX, paradigma del mestizaje religioso, representado éste en las fajas de colores con que está "chumbado" el niño Dios, a la fiel usanza de los indígenas.

Vestíbulo de entrada flanqueado por importantes columnas. Al fondo, lienzo del siglo XVII (Escuela de Quito) de la Virgen María, fuente inagotable de inspiración de los artistas ecuatorianos de los siglos XVII y XVIII. Entre éstos se citan con admiración reverencial las obras de Miguel de Santiago, Manuel de Samaniego y Bernardo de Legarda.

Izquierda
En 1944, Ecuador estaba buscando una nueva residencia en la ciudad para su embajador. De todas las que le ofrecieron, la que más le gustó fue la de aquel capitán Moran, de elegante e imponente fachada, grácil escalera y romántico jardín posterior con pileta de piedra en el medio. Jardín al cual se abren las puertas de este comedor.

Página opuesta
Gran escalera que conduce a los recintos privados. A esta residencia le fue conferido en 1942 –el mismo año en que se construyó– el premio Washington Board of Trade for Municipal Art, por considerarse el edificio con mejor diseño de todos los que se edificaron en 1942.

En el estudio de la residencia, el Ecuador precolombino es dueño de la habitación, gracias a que allá por los años 80 en los Estados Unidos se recuperó un importante lote de huacas que habían sido robadas en dicha nación. Hoy éstas tienen tomados los estantes de la biblioteca y, al igual que los lienzos de las vírgenes, su grado de variedad y perfección invitan a adentrarse en la historia de las famosas Venus de la cultura valdivia (3500 a. C.), de la loza machalilla (1800 a. C.) y de las figuras antropomorfas de la cultura chorrera (1500 a 500 a. C.). A recordar que Ecuador no nació al conocimiento ni a las artes del siglo XV en adelante. Que si bien durante la Colonia tuvo años dorados, su historia empezó mucho, pero mucho antes. La cerámica precolombina de la embajada es una excelente prueba de ello.

COMISIÓN EUROPEA

Si aún hoy que se halla circundada por mansiones se roba la atención, ¿cómo sería el impacto de esta villa estilo *Classical Revival* en 1922 –año en que se edificó–, cuando era la única de la cuadra? Es más, igual de sola se mantuvo hasta finales de 1940. Una de las residencias pioneras en el ahora histórico y exclusivo vecindario de Sheridan-Kalorama, la elección del sitio habla del buen olfato de su dueño original, el urbanizador Michael A. Weller, quien la construyó y la habitó por escasos cuatro años, hasta 1926.

Al adquirir la casa, la Comisión Europea en 1970, ésta se convirtió en centro de actividades sociales diplomáticas de Washington. Su propietario anterior, C. Douglas Dillon, la había comprado en 1957 cuando se desempeñaba como viceministro de Relaciones Exteriores del presidente Eisenhower. Famosas eran sus fiestas para agasajar a la élite política durante el período en que la habitó (1957-1970). Dillon, uno de los fundadores del Banco Interamericano de Desarrollo, también fue secretario del Tesoro en la época del presidente Kennedy.

En su libro *Historia personal*, Katherine Graham, ex propietaria del *Washington Post*, narra una interesante anécdota sobre el nombramiento de éste como secretario del Tesoro. De acuerdo con esta versión, Kennedy le habría pedido a su esposo que fuese personalmente donde Dillon y le transmitiera sus deseos. Tan perentoria debió haber sido la orden que no se podía esperar hasta el día siguiente para cumplirla. Ni siquiera por el hecho de que en la residencia de Belmont Road se estuviese celebrando esa misma noche una elegante cena. Así, el diligente mensajero se las ingenió para que el mayordomo le dejara abierta la ventana que daba a la guardarropía. Ventana por la que gateando se deslizó y allí mismo sostuvo la conversación con el dueño de casa. Entre los aportes de los Dillon para realzar la estética de la residencia se cuenta la decoración de la sala principal con murales franceses del siglo XVIII, *trompe l'oeil*.

En 1996, la Comisión Europea llevó a cabo una remodelación mayor de la gran casa que, originalmente, concibiera el conocido arquitecto William Lawrence Bottomley. Esta incluyó anexiones, expansiones y resurgimientos. Dentro de las primeras, a la sala se le agregó un pedazo del patio exterior, creándose un nuevo espacio lleno de luz que se conoce como el *garden room*. Al comedor no sólo se le dobló el tamaño, sino que también se lo dotó de un techo artesonado y de tres puertas francesas arqueadas que se abren al patio interior. De igual forma, se amplió el *penthouse*, que de ser un pequeño cuarto pasó a convertirse en una *suite* para huéspedes que incluye sala, dos habitaciones y dos baños. Ni mencionar la vista que tiene sobre el fascinante jardín, su fuente y sus esculturas. Este jardín es una prueba más que evidente de la admiración de los arquitectos paisajistas Innocenti and Webel por los parques italianos. Del mismo Webel son los jardines de Blair House, la residencia donde la Casa Blanca aloja a los dignatarios extranjeros.

En cuanto a los "resurgimientos", el más notorio fue la reaparición en gloria y majestad del original e incomparable color rosáceo-terracota de las paredes exteriores. Es posible que cuando la pareja que integran el embajador Günter Burghardt y su esposa Rita Byl regrese a Europa con su valiosa y variada colección de arte, la casa pierda una parte del

Durante la última remodelación de la casa –entre 1996 y 1997– se dobló el tamaño original del comedor, agregándosele un techo artesonado desde cuyos nichos parte la iluminación.

Página opuesta
El jardín es una prueba evidente de la fascinación de los arquitectos paisajistas Innocenti and Webel por los parques italianos. De Webel son también los jardines de Blair House, residencia donde la Casa Blanca aloja a los dignatarios extranjeros.

Derecha
El garden room fue agregado a la sala principal cuando ésta se prolongó hacia el patio. Al centro y sobre el piso de mosaico, una mesa para café art déco, fabricada con lo que fuese la ventana de hierro de un banco de Chicago. Al fondo, una pintura del artista ucraniano Serhiy Savchenko, nacido en 1972.

interés que ahora tiene. Pero lo que se debería impedir es que algún futuro diplomático le arrebate a la casa su color. Ese rosa pálido con resabios del Mediterráneo que, al final del día, podría interpretarse como el escudo de armas de los 15 países europeos que allí tienen su residencia.

Izquierda

La escultura de Maurice Pomeranc, artista belga, nacido en Polonia en 1919, equilibra (o contrasta) los otros objetos del cuarto: el bargueño victoriano del siglo XIX, la mesa y las sillas de caoba, y el espejo de finales del siglo XIX. Al fondo, biombo del siglo XVIII con cuatro bastidores pintados en cuero.

Arriba

Para el embajador de origen alemán Günter Burghardt y su esposa Rita Byl, la manera de sentirse en casa estando fuera de su país, es llevar consigo parte importante de su valiosa colección de arte. Sobre la chimenea, una obra típica del artista belga Ward Lernout titulada Autumn light in Brabant.

En las estanterías que hay empotradas en las paredes, se aprecia una colección de objetos europeos en vidrio. Contigua a la ventana, Venetian blind, una obra del artista Bram Bogart, de quien hay otras dos obras, igualmente espectaculares, en el comedor de la mansión.

FRANCIA

Nadie esperaría ver la bandera de Francia ondeando en esta casa estilo neoTudor o normando o Vanderbilt o jacobino o como se la quiera encasillar. Pero ahí está desde 1936 cuando el Gobierno francés la compró para residencia de sus embajadores.

Concebida para reinar en la ciudad por ubicación, dotación y magnificencia, fue construida en 1910 por el arquitecto Henri de Sibour para el millonario William W. Lawrence. Este la vendería posteriormente a otro millonario de millonarios, John Hays Hammond, quien la transformó en sitio obligado de reunión de las personalidades de la época.

Hammond, una especie de rey Midas de los siglos XIX y XX, amasó su prodigiosa fortuna aquí –en los yacimientos de oro de California– y allá –en las minas de diamantes del Transvaal sudafricano. Erudito y filántropo, en 1909 este californiano decidió establecer su residencia en la capital norteamericana. Amigo personal del presidente William Howard Taft, fue enviado como su representante a la coronación del rey Jorge V de Inglaterra, entre las muchas designaciones que tuvo en la vida.

En 1917 le compró a Lawrence la mansión de la calle Kalorama –con su maravillosa vista sobre el Rock Creek Park y el Taft Bridge– por la suma de 400 000 dólares. Gran coleccionista, agregaba en cada viaje objetos valiosísimos a la decoración de la casa. Uno de ellos fue el mobiliario estilo imperio del que todavía hoy se pueden admirar algunas piezas en el salón principal de la embajada.

Un diplomático galo comentó que fueron justamente las antigüedades francesas que contenía el inmueble las que motivaron en gran medida a su país a comprarla. Porque por la fachada, habría acotado su esposa, "bien podía pertenecer a un barón escocés". Qué llevó a Hammond a vendérsela a Francia y no a Brasil, que también habría mostrado interés en su compra, es otra historia.

En 1931, aquejada por la exótica enfermedad del sueño, dejó de existir la popular e híper sociable Natalie Hammond. Tres meses después, el acongojado viudo cerró las puertas de la fastuosa propiedad; se fue con sus hijos a vivir fuera de Washington y hasta su muerte se mantuvo deambulando entre sus propiedades de la Florida y Massachusetts. Pero, un mes antes de fallecer, cerró el negocio con el Gobierno francés. Y no sería hasta cuando los embajadores André de Laboulaye y su esposa se mudaran a ella –abandonando la sede que Francia alquilaba en la calle 16, la antigua *Embassy Row*– que sus puertas se volvieran a abrir. Y en qué forma.

A partir de entonces se produjo el aplaudido matrimonio entre los objetos adquiridos a los Hammond, los aportados por la república francesa –gobelinos, pinturas, platería, alfombras, mesas, lámparas– y los personales que traen consigo cada uno de los diplomáticos de turno.

A lo largo de los años se habría ampliado el comedor y comprado el enorme terreno adyacente a la embajada, para tranquilidad de los vecinos que temían que allí se levantara una edificación de altura. Así se obtuvo, según el embajador Henri–Hayes, quien fue el encargado de cerrar el negocio, el espacio verde que le faltaba a una mansión de esas

Las pinturas de Nöel Coypel, del siglo XVII –préstamo de Versalles–, y el reloj Luis XIV cumplen papeles protagónicos en la decoración del comedor.

Izquierda
"Visualmente hablando, esta es una sala de tránsito entre la casa y el jardín", según la describe la actual embajadora. Redecorado en los últimos años, todo en este luminoso y moderno salón de estar vino de Francia. Entre los detalles más originales resaltan las cortinas móviles tipo panel en Toile de Jouy.

Arriba
Escritorio de nogal del siglo XVIII, gran pieza del Salón des Boiseries.

129

Salón des Boiseries

dimensiones. Lamentablemente para él, cuando iba a empezar a concretar su sueño de eliminar una buena cantidad de los árboles que lo poblaban, Cordell Hull, secretario de Estado de la época, le pidió en 1942, y sin mayores ceremonias, que empacara sus maletas por ser el representante del gobierno de Vichy. Desde entonces y hasta 1945, cuando el presidente De Gaulle designó como embajador a su ministro de Información, Henri Bonnet, la residencia estuvo cerrada y a cargo del Gobierno suizo.

Si Hélène Bonnet hizo época por sus dotes de anfitriona, no menos importante fue el paso por la residencia de Claude Alphand, primera esposa del embajador Hervé Alphand, quien no escatimó esfuerzo para aligerar y renovar la decoración. Los oscuros y pesados paneles de roble del vestíbulo de entrada se tornaron color crema y cuadros de artistas como Bonnard, Marquet y Poliakoff reemplazaron algunos tapices decolorados y sombríos. Por otra parte, no hay artículo que hable de esa época en que no se aluda a la belleza de los arreglos florales de Mme Alphand, quien con suprema maestría acostumbraba a mezclar las flores naturales con las artificiales, sentando todo un precedente en la ciudad. Pero el ritmo social terminó por rendir a la eficiente embajadora, cuyo puesto fue ocupado luego por Nicole Alphand, segunda esposa del embajador.

De ésta se recuerda su incomparable belleza, talento y carisma –conjunción de gracias que llevó a la revista *Time* a dedicarle una de sus portadas– y su entereza en la gélida noche de febrero de 1961 en que la casa ardió a raíz de un corte eléctrico en el área de servicio. Lo que no dañó el fuego, las mangueras de los bomberos se encargaron de inutilizar. Pero una vez controlada la situación, madame Alphand se retiró, ante la incredulidad de su servidumbre que la imaginaba trasladándose a dormir a un hotel de cinco estrellas, a sus ahumadas habitaciones. También se menciona la rápida y estrecha

Abajo, izquierda
A la escalera, originalmente de madera oscura, se le aplicó un tono más claro para darle luz al vestíbulo de entrada. Al fondo se destacan el tapiz "África", basado en una pintura del siglo XVII, y el retrato de Lafayette.

Abajo, derecha
Vestíbulo de entrada con consola y espejo Luis XIV.

amistad que logró consolidar con la primera dama norteamericana de ese entonces, Jacqueline Kennedy.

Memorables fueron también los cinco años de Emanuel (Bobby) y Hélène de Margerie. Según se dice, nunca fue la embajada tan francesa como en esos años debido al gran estilo de los embajadores y a la valiosa colección de objetos personales que trajeron consigo.

Y si bien entre cenas de caridad, comidas oficiales y almuerzos de trabajo, estas sedes diplomáticas nunca cesan en su actividad ni cierran sus puertas, no hay momentos de mayor agitación que cuando el jefe de Estado del país visita la ciudad. Hecho que se confirmó cuando en 1963 el general De Gaulle llegó a Washington para el funeral del presidente Kennedy y, una vez más, cuando el presidente Mitterand lo hiciera en los años 80.

A poco de cumplir un siglo de construida, la casa de Francia en la colina, "la más embajada de las mansiones tipo embajada de esta capital", como alguien sabiamente la llamó, entra hoy en el siglo XXI con la misma elegante prestancia con que nació. A cargo de la nave y desde hace seis años y medio se percibe la mano moderna y culta de Anne, esposa de Francois Bujon de l'Estang, embajador de la República de Francia ante el Gobierno de los Estados Unidos. De ella hablan los tonos ladrillo y blanco del redecorado salón de estar de la casa –el único "casual" del recinto– donde desde la alfombra, las cortinas, hasta los arreglos de sólo flores naturales, todo tiene su sello.

Salón Imperio. Al fondo, obra de Pierre Bonnard, Coin de Fenêtre, *propiedad del Museo del Louvre.*

ALEMANIA

A quien le guste la simetría, el orden y la racionalidad, llegó al paraíso. Aquí, la puerta, la alfombra, el biombo, la xilografía, los magnolios, las escaleras, la tierra, el agua, el aire, las sillas semicirculares, las lámparas, el juego de café –todos–, tienen su razón de ser. Mejor dicho, fueron concebidos al mismo tiempo. Nada es fruto del capricho ni se espera que las improntas de los diplomáticos de turno intervengan ni alteren la estética establecida.

Una cosa es la casa privada de un ciudadano normal y corriente y otra, la residencia oficial del representante germano. En la primera, su dueño es libre de poner lo que quiera y decorar como se le antoje. En la segunda, la edificación es parte de la imagen-país de una nación como Alemania –con una tradición cultural milenaria– en una capital como Washington. Por lo tanto, debe ilustrar a cabalidad la importancia que la República Federal Alemana le da a sus relaciones con Estados Unidos.

Todo esto tenía *in mente* el prestigioso arquitecto Oswald Mathias Ungers cuando presentó su proyecto al concurso para seleccionar el autor de la nueva sede diplomática. Todo esto lo debió tener en consideración el jurado cuando, en 1988, lo escogió a él entre otros profesionales de igual renombre. Por algo se privilegió este diseño –que combinaba en justa medida, según se explicó, tradición y modernismo– entre la variedad de tendencias y estilos arquitectónicos imperantes en Alemania en ese momento.

Tampoco debió tomar por sorpresa a nadie el método "holístico" con que el profesor Ungers desarrolló su trabajo –teniendo bajo control hasta los más mínimos detalles–, dado que era su manera habitual de hacerlo. Un equipo multidisciplinario de artistas colaboró con él desde las fases tempranas de la concepción de la idea. Así, cuando las doce xilografías sobre tela de Markus Lüpertz ocuparon el tercio superior de las paredes del gran vestíbulo de recepciones –la habitación más imponente del edificio– ya se sabía exactamente el lugar donde iba a quedar cada una de ellas; al igual que los dos murales del vestíbulo, a cargo de Gerhard Merz, y que las cuatro pinturas murales de la artista Christa Naher, con la tierra, el agua, el aire y el fuego como motivo central. Para estas, Ungers tenía reservadas las esquinas de la "sala de los caballeros", a sabiendas que el contraste que se establecería entre lo formal y ordenado de su lenguaje arquitectónico con las "mistificaciones" propias de la pintora, le darían a dicho espacio una atmósfera envolvente.

En la sala llamada "de las damas", la estrategia fue diferente. Aquí los papeles protagónicos quedaron en poder del círculo del cielo raso y de la alfombra del piso. Todo en verde y café; todo obra de Rosemarie Trockel, hasta el diseño de la vajilla. Otra forma de no quebrar la unidad y mantenerse en perfecta sintonía con los tonos que llegan, desde el jardín, a través de los grandes ventanales de vidrio.

Para Ungers, una lámpara no debe contentarse con ser una "simple lámpara" si puede parecer y ser también una escultura. Unas esculturas lindas y luminosas, como las que en esta residencia cumplen discretamente su oficio. Este mismo principio rigió para el magnífico biombo de laca roja, obra de Simon Ungers, que divide el gran comedor en espacios

El gran vestíbulo para recepciones es, sin lugar a dudas, el espacio más imponente de este imponente edificio. A través de una pared de cristal se comunica con la terraza que mira al jardín.

Página opuesta
Conocida y pensada como la sala de las damas, en algunas ocasiones esta habitación también sirve como comedor informal o más íntimo. Aquí los papeles protagónicos los tienen el círculo del cielo raso y la alfombra del piso. Todo en verde y café; todo obra de Rosemarie Trockel, hasta el diseño de la vajilla. Otra forma de no quebrar la unidad y mantenerse en perfecta sintonía con los tonos que llegan, desde el jardín, a través de los ventanales de vidrio.

Derecha
Pequeña biblioteca que da a un área de recepciones.

mayores o menores, dependiendo del número de comensales previstos. Desplegado o plegado –haciendo las veces de columna– es una pieza maravillosa.

La mano rectora del arquitecto llegó en el interior a todos y cada uno de los espacios públicos. No así al ala reservada a los miembros de la familia. Estas habitaciones privadas son, y en ellas la individualidad está permitida.

En el exterior, por su parte, el Dr. Bernhard Korte se encargó de proyectar el concepto arquitectónico. Dos escaleras recorren el parque pendiente abajo, respetando la inclinación del terreno. Un espejo de agua refleja, al final, la compacta estructura de la sede diplomática alemana. ¿Qué reflejaría éste –si es que existió– en los tiempos en que sobre aquella misma colina se levantaba la antigua Villa Harriman?

Izquierda

El vestíbulo de recepciones está precedido por uno más pequeño. La residencia de Washington –según Ungers, su arquitecto– "no es un castillo ni una mansión, sino un complejo mecanismo para diversas funciones, deberes y necesidades". Entre otras, servir de representación, residencia y oficina privada, y lugar de ceremonias oficiales.

Arriba

Un friso de 12 pinturas ocupa el tercio superior de las paredes enfrentadas del gran vestíbulo. Obra del artista Markus Lüpertz y pertenecientes a la serie "Hombres sin mujeres– Parsifal", fueron hechas especialmente para los nichos.

Un biombo de madera, acero y laca roja, obra de Simón Ungers, sirve para dividir el inmenso comedor –en forma de "L"– en espacios mayores o menores, dependiendo del número de comensales.

GUATEMALA

De falta de verde no se pueden quejar los habitantes de esta gran residencia. Sin estar localizada como Tikal en medio de la jungla, goza del abundante verde de su vecino Rock Creek Park. Construida, como otras mansiones de la exclusiva zona en 1919, y comprada por el Gobierno de Guatemala en 1960, dentro de ella se produce un extraño fenómeno. Decorada con un mínimo de pinturas, de tejidos y de objetos mayas –un contrasentido si se piensa en la incomparable belleza del país, su milenaria cultura y su riquísima tradición artesanal–, estos tienen la virtud de obligar al visitante a pensar, a investigar. En cierta forma, actúan como aperitivo o invitación abierta al país de las mil maravillas.

Si seguimos la ruta que indican sus cuadros, el óleo del vestíbulo de entrada nos pone de frente a ese notable sacerdote que fue Francisco Marroquín (1478–1563), quien llegara a Guatemala en 1528 junto con Pedro de Alvarado, conquistador de esas tierras. Cuatro años después de su arribo, la reina de España lo nombró obispo de la provincia de Guatemala, designándolo asimismo "Protector de los indios". Un protector visionario que descubrió que la única y mejor manera de catequizarlos e instruirlos era en su idioma natal. Para ello formó los primeros maestros en lenguas indígenas y él mismo aprendió *quiché*. En esta lengua redactó un catecismo que se publicó en México y Guatemala, y hasta escribió un estudio para los prelados intitulado *Arte para aprender los idiomas de Guatemala*. Y estamos hablando del siglo XVI. ¿Qué tal que el reverendo obispo Marroquín no se hubiera preocupado entonces de ese aspecto? Quinientos años después, 24 lenguas mayas son habladas todavía por el 40 por ciento de la población guatemalteca, para la cual éstas, al igual que el calendario *Cholq'ij*, no han perdido nunca su vigencia.

En el mismo vestíbulo, el artista nacional Andrés Curruchiche, mediante su óleo *Mujeres alimentando con maíz las gallinas*, trae a colación la importancia de este producto, básico en la alimentación nacional. Que esta planta sea originaria de América nunca se ha puesto en entredicho, pero lo que los habitantes de Guatemala sostienen es que antes que americana, es guatemalteca. Al punto que el *Popol-Vuh* –el libro sagrado de los antiguos mayas-quiché, que un autor local de nombre desconocido escribió en el siglo XVI– afirma que los creadores (Gucumatz y Tepeu), aburridos con los fallidos resultados que habían tenido sus intentos de crear al hombre a partir primero del barro y luego de la madera, encontraron la fórmula mágica al hacerlo de masa de maíz. "Así los nuevos seres conversaron, vieron, caminaron, tomaron las cosas… y fueron dotados con inteligencia".

Ya en el comedor, una tercera pintura nos habla de Antigua o Santiago de los Caballeros de Guatemala o la "Joya de América", segunda capital del país, construida en 1543 cuando una inundación arrasó con Ciudad Vieja. Pero tampoco tuvo Antigua mejor suerte. El terrible terremoto que la asoló en 1773 hizo que el gobernador decidiera reubicar la capital en el Valle de la Ermita, sitio donde hoy se levanta Ciudad de Guatemala. Doscientos años después y junto con la prosperidad que trajo el cultivo del café,

Sobre el aparador del comedor, una serie de litografías del conocido artista guatemalteco Frederick Crocker. El mantel de la mesa del comedor es un buen ejemplo de la destreza de su gente a la hora de hilar, tejer, juntar colores.

Página 144
Acompañando al mobiliario estilo Luis XIV de la sala principal, un óleo de Mariano Gálvez, el distinguido abogado que fuera presidente del país entre 1831 a 1838. Entre sus logros como gobernante se le atribuyen el mejoramiento de la enseñanza pública, la fundación de la Biblioteca y el Museo Nacional y el establecimiento del matrimonio civil.

Página 145
La residencia de los embajadores de Guatemala honra –a lo largo y alto de sus paredes– a grandes hombres de la patria. La pintura de la foto corresponde al obispo Francisco Marroquín (1478–1563), quien llegara en 1528 a Guatemala, en compañía del conquistador de esas tierras, Pedro de Alvarado.

Antigua salió del letargo. Hoy está declarada Patrimonio Cultural de la Humanidad por la Unesco. Cuidadosamente reconstruida, cada convento, mansión, iglesia, fuente, patio, marco de piedra, pared y techo han sido restaurados sin enmascaramientos, dejando al descubierto ese glorioso pasado arquitectónico que no deja indiferente a nadie que la visite.

Pero no sólo los mayas trabajaron a favor de Guatemala. También la naturaleza que la dotó de una geografía y una fauna excepcionales. A ella se refieren el cuadro de la sala principal, obra de Hilary Arathoon, *Lago Amatitlán*, y el óleo de Fortuny, *Quetzal* —considerado el pájaro más lindo del mundo— que se halla en el estudio. A su vez, la pintura de la sala familiar se concentra en el famoso mercado de la plaza central de Chichicastenango, pueblo maya-quiché a media hora del lago Atitlán, en el cual todos los jueves y domingos funciona uno de los mercados más pintorescos y fascinantes de América y en cuyas iglesias coloniales los lugareños combinan sincréticamente los rituales católicos con las prácticas religiosas de sus ancestros mayas.

SANTA SEDE

Quien al pasar por *Embassy Row* repara en el escudo papal tallado a la entrada de la residencia, no podría imaginarse las vicisitudes por las que tuvo que pasar antes de llegar a este sitio. Ahora ya es historia, pero antes de que la representación pontificia se terminase de construir en 1939, los delegados apostólicos –que comenzaron a llamarse nuncios a partir de abril de 1984 cuando el Gobierno de Estados Unidos, presidido por Ronald Reagan, estableció oficialmente relaciones diplomáticas con la Santa Sede– vivieron en tres lugares diferentes. El último de ellos en la calle Biltmore. Y fue, precisamente, el carácter comercial que adquirió esta vía lo que llevó a un grupo de altos prelados norteamericanos a considerar la posibilidad de edificar una sede propia. Para este efecto se creó un comité de obispos, presidido por el arzobispo de Baltimore, Michael J. Curley.

Si bien se ha dicho que resultaba difícil distinguir exactamente cuál era "el cliente", luego de leer la historia de la construcción queda claro que llevarla a cabo habría sido todavía más difícil de lo que fue sin monseñor Curley, quien estuvo presente de comienzo a fin y se empeñó en sacarla adelante contra viento y marea. Llámese viento a sus propios problemas de salud, y marea a la consecución del dinero para financiar la obra en medio de la depresión de los años 30 y las críticas que surgieron a la magnificencia del proyecto.

Por fortuna, Curley contó a todo lo largo con el apoyo de los delegados apostólicos del momento: el arzobispo Pietro Fumasoni-Biondi, a quien le correspondió la compra del terreno en 1931 y el inicio de los planos, y su sucesor, el arzobispo Amleto Cicognani, a quien si bien le cupo el honor de inaugurarla, también le tocó una cuota de amargura durante la construcción. A la hora de seleccionar el terreno, Curley nunca tuvo dudas sobre las potencialidades urbanísticas que ofrecía el lote ubicado en la avenida Massachusetts. Por algo, argumentaba con convicción, los ingleses habían edificado en 1928 su embajada al otro lado de la calle. Buen ojo el del arzobispo. Hoy, el tramo entre Dupont Circle y la Catedral Nacional se conoce como *Embassy Row* o calle de las embajadas y, como si fuera poco, la residencia del vicepresidente de Estados Unidos queda exactamente enfrente de la de la Santa Sede.

Adquirido el sitio, comenzó la búsqueda del arquitecto. Se escogió a Frederick Vernon Murphy quien, además de ser católico, estadounidense y con estudios en la École des Beaux-Arts de París, poseía un amplio currículum profesional –entre otros edificios había construido en 1919, la basílica del Sagrado Corazón en la calle 16. Pareciera, a su vez, que el hecho de haber sido el fundador del Departamento de Arquitectura de la Universidad Católica de América, en el año de 1911, constituyó un argumento de peso para que Curley se inclinara por él, pues se dice que el prelado fue un valioso soporte de dicha institución.

Siguió, entonces, una etapa no menos compleja: recolectar los fondos para levantar la sede. Esta no podía ser ni modesta ni pequeña dadas las funciones que tenía que cumplir: residencia para el delegado apostólico y oficina para sus tareas. Debía tener, además, capilla, salas para recepciones y habitaciones de huéspedes para las autoridades eclesiásticas de paso por la capital. Más, como era obvio, habitaciones para el personal permanente.

Una magnífica escalera conduce al segundo piso. La luz se cuela por todos los lados, multiplicada por los vitrales. Algunos de ellos reproducen escenas de la Divina Comedia de Dante.

Ubicada en el primer piso, la calidez de la capilla –un pequeño milagro de luz que invita a la devoción–, equilibra y contrasta la severidad de los salones.

Así, mientras Murphy buscaba el estilo exacto que quería imprimirle al edificio, se presentaron tropiezos y tentaciones. Entre otros, el hecho de que en 1934 se les ofreció un nuevo lote, lo que puso a muchos a dudar, excepto a Curley, quien se negó arguyendo que era "mejor quedarse en Biltmore que vender el sitio de Massachusetts". Para reforzar sus argumentos, insistió que nunca más en la vida podrían comprar nada mejor ni más barato. Tiempo después tuvo que paralizar totalmente los trabajos por falta de fondos. Monseñor se negaba a proseguir sin la plata en la mano, pues no quería que al final de la jornada "lo dejaran cargando todo el peso sobre sus espaldas". Conocedor del alma humana, sabía que, utilizando los argumentos justos en el momento preciso, el dinero aparecería. A ese delicado trabajo se dedicó de cuerpo y alma, no dejando carta por enviar ni puerta católica de este país sin tocar. El resultado fue que, a finales de 1937, Murphy recibió orden de proseguir con la obra.

Profusión de obras de pintores italianos, retratos de cardenales y pontífices, adornan las paredes.

Antes de que esta llegara del todo a su término surgió una posibilidad hasta entonces nunca contemplada: adquirir el sitio colindante, previniendo así que el día de mañana pudiesen de pronto aparecer vecinos "no apropiados". Al delegado apostólico la propuesta le pareció sensata hasta que vio el tamaño del lote. En ese momento la descartó de plano. Sin embargo, unos donantes anónimos —más tarde se sabría que había sido el cardenal Dougherty ayudado por el mismísimo arzobispo Curley— zanjaron la situación, quedándose la sede con un excelente terreno adicional en la esquina de Massachusetts con la calle 34.

Finalmente, el 27 de marzo de 1939 la legación se trasladó a su nueva residencia. El 25 de abril del mismo año, con una elegante recepción, se llevó a cabo la inauguración formal. Curley se había salido de nuevo con la suya: había logrado evitar cualquier celebración con motivo de la colocación de la primera piedra. A su juicio, la ceremonia se debía reservar para cuando todas las piedras estuvieran en su lugar. Como en efecto sucedió.

Educado en la Escuela de Bellas Artes de París, el arquitecto Murphy adhería con firmeza a los conceptos clásicos de equilibrio, pureza de línea, simetría y refinamiento en los detalles. Todo lo que este salón –con altos ventanales sobre la avenida Massachusetts– derrocha.

ISLANDIA

La historia personal de los dueños originales de estas mansiones —el por qué se mudaron a Washington, en qué hicieron sus fortunas, qué cargos ostentaron— cumple un papel trascendental en el aura de ellas. Mejor todavía si a eso se le añade la hoja de vida y las realizaciones del arquitecto —famoso, por lo general— que la diseñó. En cambio, en el caso de la Embajada de Islandia —que fue construida en 1928 por un rico propietario de bienes raíces— la película se la roban "una inquilina" y sus propietarios actuales. Porque no deja de ser un dato interesante saber que esta residencia ubicada en el exclusivo sector de Kalorama fue el centro temporal de actividades de madame Chiang Kai–shek cuando visitaba Washington. Mujer culta, carismática e inteligente, se la consideraba la interlocutora —sin título— de su generalísimo marido con el Gobierno de los Estados Unidos. Entre otras decenas de razones, porque hablaba perfecto inglés.

El detalle no tan rosa de su paso por la mansión es que al ampliar el salón de recepciones, habrían tumbado un par de vigas maestras, lo que obligó al Gobierno de Islandia, que la compró en 1964 para residencia de sus embajadores, a cerrar sus puertas entre 1996 y 1998 porque se estaba hundiendo.

En el 2002, los árboles del Rock Creek Park, se divisan —como entonces— a través de los ventanales de esta misma habitación, pero ahora sus muros están cubiertos de obras de gran calidad de artistas islandeses. Y allí es donde Bryndís Schram, esposa del actual embajador, cumple un papel —manteniendo las proporciones— tan determinante como el de madame Chiang.

Fue ella —actriz, escritora y personalidad de la televisión islandesa— quien, describiendo su tierra, contó que era menos fría que Washington y que fueron los ingleses después de la Edad Media los que la rebautizaron Iceland, ya que hasta entonces había sido Island, isla de Dios en *gaelic* (lengua irlandesa). Y agrega: "Probablemente esta versión es mentira, pero a mí me gusta. Me hace más fácil vender la imagen de mi país. Nunca frío, nunca caliente, la temperatura máxima en invierno es de –2 °C y en verano, por lo general, 11 °C. Razón por la cual ella usa la piscina temperada de su actual residencia durante las cuatro estaciones del año.

De los antiguos moradores de la casa queda nada o muy poco. Excepto los muebles del dormitorio principal, que fueron regalo del embajador Thor Thors a su linda hija cuando se casó. Tres años más tarde la chiquilla se suicidó y el Gobierno islandés se los compró a su madre, ya viuda. "Debe haber sido una niña encantadora, porque su fantasma lo es", dice la señora Schram.

Dentro de la política de dar a conocer a su país más y más, no hay mes en que en esta sede no haya una exposición de arte, un concierto, un escritor invitado, un desfile de modas. Lo que incluye, de paso, una cita con su gastronomía: cordero, arenque, bacalao, salmón, langostas, ostiones, *pancakes* con crema y mermelada de arándano. De allí la afirmación, bastante exacta, de que estas residencias más que casas de habitación, son las vitrinas de los países. Islandia es un excelente ejemplo de ello

Sobre la chimenea del salón principal, Apollo 13, *de Erro, "uno de los pocos artistas islandeses famosos en el exterior, quien vive y pinta en París", cuenta Bryndís Schram, esposa del actual embajador. "Representa la visita de los astronautas a Islandia para ensayar antes de su viaje al espacio. El país —al tener mucha lava— se parecería a como se piensa que era originalmente la Tierra. En el fondo del cuadro se distinguen Luis XV y un maniquí tipo Marilyn Monroe. Estrellas todas de diferentes siglos".*

Página opuesta
Dentro de la política de dar
a conocer a su país más y
más no hay mes sin que
en esta residencia no haya
una exposición de arte, un
concierto, un escritor invitado,
un desfile de modas. De allí la
afirmación, bastante cierta,
de que estas residencias más
que casas de habitación, son
las vitrinas de los países.
Islandia es un excelente
ejemplo de ello.

Arriba
Los cuadros –préstamo
como estos dos de la
Galería Nacional de Arte
de Islandia– constituyen
el elemento decorativo
central del comedor. A la
derecha, Salida del sol a
las dos de la mañana, del
artista Hringur Jóhannesson.
La mujer de la izquierda es
obra de Sigurdur Örlygsson.

155

Izquierda
El cuadro principal del comedor fue realizado por Jón Steffánson, artista de comienzos del siglo XX especialista en paisajes.

Página opuesta
Obra de la escultora islandesa Gudrún Halldórsdóttir.

INDIA

Notable decisión la del Gobierno de India de comprar la residencia en la calle Macomb, en 1945. La cifra se desconoce, pero se sabe que fue una fracción de lo que le costó restaurarla a su antiguo dueño, Walter Horton Schoellkopf, diplomático norteamericano que la había adquirido en 1930 y que cuando terminó de refaccionarla había gastado casi un millón de dólares.

Pero dinero no le faltaba. Su abuelo Jacob Schoellkopf, oriundo de Buffalo, Nueva York, había sido uno de los pioneros en el sector de la energía hidráulica y próspero empresario. La familia había emigrado de Alemania en 1842 y la leyenda cuenta que el primero que llegó había partido de su pueblo natal porque le dijeron que debía sacarse el sombrero ante el alcalde. "Si es así, me voy a América", fue su respuesta.

"La Quinta", como se llama a la residencia, está ubicada entre grandes árboles en los altos del Rock Creek Park, a pocos pasos de la avenida Connecticut. Su transformación a una refinada mansión estilo *Georgian* fue encomendada a Ward Brown, el mismo arquitecto que diseñó la actual embajada de Holanda, y al constructor R. W. Bolling, hermano de la segunda esposa de Woodrow Wilson. La renovación tomó un año y fue tan intensa que no dejó nada de la estructura original. Casi lo único que no se trajo del exterior fueron los ladrillos rojos que recubren la fachada, fabricados en Baltimore, con muestras de antiguos ladrillos ingleses.

La puerta principal, el trabajo de fierro forjado y la entrada de mármol provinieron de una vieja casona londinense; la chimenea del *sunroom* de la mansión Dorchester, también de Londres. Al comedor y a la sala de estar se le agregaron dos grandes alas. El intrincado parquet del salón –de 150 años– había pertenecido a un castillo francés. Y para que todo fuera perfecto de comienzo a fin, dos artesanos viajaron de París a Washington a colocarlo. Para preservar la autenticidad del estilo Luis XV, los espejos fueron cortados en dos antes de colgarse.

Cada objeto artístico fue importado de algún punto de Europa. Y también piezas raras, como un trozo de la pared posterior de una chimenea –del período de la primera guerra mundial– que pasó de la casa de un obispo en Verdún, Francia, a la de Schoellkopf. El diplomático, que había permanecido un tiempo en la región, se lo trajo como *souvenir*. En el comedor, las gruesas puertas de caoba también son inglesas, así como el marco de un espejo que tiene el sello inconfundible de Grinling-Gibbons, la escuela de tallado en madera más célebre del mundo.

Los Schoellkopf se esmeraron en remozar la residencia y cuando la inauguraron en 1931, con una recepción en honor de los embajadores de España, anfitriones e invitados coincidieron en que el esfuerzo había valido la pena. Curiosamente, los dueños de casa no la ocuparon mucho y la mansión fue arrendada a varios connotados personajes, entre ellos Joseph E. Davies, ex embajador de Estados Unidos en la Unión Soviética y Bélgica; William Hartman Woodin, secretario del Tesoro durante el primer gobierno de Franklin D. Roosevelt, y el coronel Robert Guggenheim, embajador en Portugal bajo la administración Eisenhower. Por su carrera Schoellkopf pasó largas temporadas fuera del país (entre otros fue embajador de Estados Unidos en Madrid) y, después de una larga enfermedad, la familia se mudó a otra casa en 1940.

En este alegre y acogedor salón de baile, decorado con espejos y relieves dorados estilo Luis XV, se respira un aire de grandeza y opulencia que combina lo mejor de los estilos indios y europeos. El antiguo parquet proviene de un castillo francés y ya tenía 150 años cuando fue instalado, en 1931, por dos artesanos traídos para ello de París. Las bellas arañas de cristal son francesas y fueron traídas en 1930. La llamativa estatua de bronce Nataraj o "Shiva danzante" es una antigüedad del sur de la India. Las alfombras, tejidas a mano –también originales del país– tienen más de 60 años. En primer plano, pocillos de plata con motivos labrados a mano.

Página opuesta

El hermoso enchapado en madera fue traído originalmente de Inglaterra a comienzos del siglo XX, y las lámparas adosadas a la pared son de París. En la residencia se sirve en vajilla de plata o thalis. Una tradicional comida thali *puede incluir arroz, curry, papad (pan delgado y crujiente), chutney y pepinillos. Los curries usualmente se sirven en pocillos de plata o katoris.*

Derecha

Pintura contemporánea de la artista Goji Saroj Pal (colección de los embajadores), yuxtapuesta a una escultura en arenisca de Shiva y Parvati que se remonta al siglo XI

Sir Girja Shankar Bajpai, un funcionario estrella, secretario general y futuro fundador del Ministerio de Relaciones Exteriores de la India, arrendó la casa en 1942, cuando su país estaba aún bajo el dominio británico. Diplomático inteligente y talentoso, estuvo seis años en Washington y fue el primer representante de su país con el título de Agente General de la India ante Estados Unidos. Causó gran impresión en Roosevelt. Amante de las pinturas, las alfombras y las flores, cultivó una variedad enorme de estas en el jardín de la residencia de la calle Macomb.

Bajpai pavimentó el camino para la acertada compra que hizo su país en 1945. Con los años, la residencia se ha convertido en una auténtica vitrina de tesoros artísticos de la India, incluyendo varias piezas de museo de incalculable valor, entre las que destacan una estatua de piedra del siglo XVII de lord Ganesh en el foyer; una escultura de piedra de Shiva y Parvati del siglo X y dos formidables estatuas de bronce de Shiva-Nataraj en los salones. Intercaladas con la inigualable colección de estatuas se hallan pinturas modernas y clásicas de la India, que van desde las miniaturas de las escuelas de Rajasthan y Kishengarh hasta obras de artistas nacionales contemporáneos como Paramjit Singh, Francis Newton Souza, M. F. Husain y Satish Gujral.

Izquierda

Los cortinajes en seda dorada complementan el relieve en oro de las paredes. La chimenea fue traída de la casa de un obispo de Verdún, Francia, durante la primera guerra mundial. Tanto las antiguas pulseras de plata (en primer plano) —que provienen de Orissa, India oriental— como un thangka budista de Bhutan, a la extrema derecha, son parte de la colección personal de los embajadores Mansingh. Las ventanas tienen vista sobre Rock Creek Park.

Arriba

Se le llama sunroom porque allí el sol se cuela por diversas ventanas durante el día. La chimenea de mármol blanco vino de la mansión Dorchester de Londres. La gran pintura de Nathadwara en Rajasthan, conocida como Pichhwai, está inspirada en un tema Krishna. De más de cien años, está pintada con tinturas vegetales y es notable por su tamaño y magistral realización. La más pequeña, también del lord Krishna, es de Tanjore, sur de la India, y está hecha con hojas de oro y gemas. Las lámparas de bronce —"Kuttu Velaku"— son también del sur de India.

163

INDONESIA

Thomas Walsh cumplió, literalmente, su sueño dorado. Murió a los 59 años, lejos de la tierra y la pobreza en que nació, con una fortuna tan enorme que no la imaginó ni en sus fantasías más secretas. Emigró de Irlanda a los Estados Unidos a los 19, sin un *penny*, y se fue al oeste a reunirse con su hermano. Como muchos otros, se contagió con la "fiebre del oro" pero tuvo la buena suerte de dar con la veta bendita en la profundidad de las montañas Rocallosas. La mina descubierta, Camp Bird en Ouary, Colorado, resultó ser una de las más ricas del mundo y el joven Thomas recogió oro a manos llenas, hasta la saciedad y la opulencia. Según documentos de la época, Camp Bird llegó a producir cinco mil dólares ¡al día! En 1903, fue vendida por cinco millones de dólares al ingeniero John Hays Hammond, quien más tarde compraría la mansión que actualmente es la Embajada de Francia.

En el período en que aún era cateador de minas, Walsh se había casado con Carrie Bell Reed y quería, según sus propias palabras, que sus dos hijos tuvieran una buena educación y algo de vida social. La familia se mudó a Washington en 1897 y con el nuevo siglo compraron un terreno donde en 1903 se terminaría de construir la residencia privada más cara de la capital –costó 835 mil dólares– que se convirtió, automáticamente, en el epicentro de la vida social, no sólo de Dupont Circle sino de toda la ciudad.

Por instrucciones precisas del dueño, el arquitecto neoyorquino Henry Andersen –nacido y educado en Dinamarca– diseñó una mansión de cuatro pisos y más de 50 habitaciones en estilo *beaux-arts*, de líneas ondulantes, ladrillo al desnudo y piedra caliza. En medio del arco de entrada se incrustó un pedazo de oro y hierro, quizás para ahuyentar los años de escasez. Se calcula que sólo en alfombras persas, pinturas francesas y otros objetos decorativos se gastaron dos millones de dólares. Para bajarle un poco el perfil a tanto derroche y esplendor, los Walsh se referían a la casa como "la 20/20", aludiendo a la dirección. En su interior, lo más notable era la escalera principal –en forma de "Y"– que recordaba la cubierta de los barcos de vapor y llevaba a los distintos niveles de la residencia, con grandes espacios abiertos. Al teatro y la sala de baile privados del cuarto piso se accedía por medio de ascensores.

Algunos dicen que la mansión fue construida en un estilo palaciego pensando en el rey Leopoldo de Bélgica, amigo de la familia Walsh, quien había anunciado visita a Washington para 1903, camino a la exposición de St. Louis, Missouri. Otra versión sostiene que cuando se supo que venía, se agregó –sin reparar en gastos– un departamento especialmente diseñado y decorado para él, en el tercer piso de la residencia. A pesar de que el rey Leopoldo no pudo venir, su sobrino el rey Alberto y la reina Isabel llegaron en una visita oficial de tres días, el 28 de octubre de 1919, alojándose en la mansión MacVeagh, casa de huéspedes del Gobierno estadounidense en esa época y sede actual del Instituto Cultural Mexicano.

La mala suerte fue que cuando la pareja real hacía su arribo, el presidente Woodrow Wilson sufrió un infarto, con lo cual la cena de Estado no pudo celebrarse en la Casa Blanca. La señora Walsh gentilmente ofreció su residencia y los anfitriones fueron el vicepresidente Thomas Riley Marshall y su esposa. Las crónicas sociales del día siguiente deja-

Una de las características principales del interior es la gran escalera en forma de "Y" que recuerda la cubierta de los barcos de vapor. Esta conduce al rellano, donde una escultura en mármol de dos bailarines romanos –que hacía parte de la decoración original– se ubica al lado de la plataforma donde la orquesta solía tocar durante las cenas.

Esta gran habitación –con paredes forradas en encina y decorada en tonos verde oscuro y dorado– es réplica del comedor del rey Leopoldo de Bélgica. El impresionante cielo raso llama la atención por el artesonado de madera oscura, quatrefoil, *un estilo popular en la Inglaterra del siglo XVII.*

ron constancia que desde los candelabros hasta los crisantemos, pasando por la vajilla, todo era de oro proveniente de la mina de Camp Bird. Thomas Walsh, que había hecho todo esto posible, jamás llegó a saberlo. Había muerto nueve años antes.

Su hija Evalyn, una mujer bastante excéntrica, fue figura conocida en los círculos sociales de Washington. Se había casado con Edward McLean, cuya familia era dueña de los diarios *The Washington Post,* el *Cincinnati Enquirer* y, por un tiempo, del *The New York Morning Journal*. No sólo hizo historia por la fastuosa vida que se daba con su marido y las inolvidables fiestas celebradas en la propiedad familiar, "Friendship", actualmente conocida

Contigua al salón estilo Luis XIV y al lado del comedor, se encuentra la sala del órgano o de música, llamada así por el gran órgano de madera barroco empotrado en la pared. También adosadas a los muros están unas vitrinas de madera. Finamente talladas y con puertas de vidrio, en ellas se exhiben piezas de plata, esculturas, batiks y otros objet d'art de diversas islas de Indonesia.

como los McLean Gardens. También se hizo famosa por el fabuloso diamante Hope, que le compró a Cartier por 154 mil dólares. A este de tonos azulados, proveniente de la India y que ahora está en el Museo Smithsonian– Evalyn Walsh le atribuyó la serie de desgracias familiares que, con posterioridad, la aquejaron.

A la muerte de su madre, en 1932, Evalyn heredó la mansión que, desde entonces, se conoció como "la casa Walsh–McLean". Sin embargo, ocupó la residencia por poco tiempo y optó por arrendarla a diversas organizaciones gubernamentales. Durante diez años –incluida la segunda guerra mundial– se la prestó, sin cobro alguno, a la Cruz Roja. En 1947, Evalyn Walsh murió sola, en otra casa, en Georgetown.

El Gobierno de Indonesia compró la residencia en 1951 para uso de su cancillería. Al momento de cerrar el trato la mansión Walsh fue vendida por sólo 335 mil dólares, casi medio millón menos de lo que había pagado Thomas Walsh 50 años atrás. El Gobierno gastó 75 mil dólares adicionales para conservar la enorme estructura de la mansión y restaurar el carácter de la decoración interior original. El primer embajador, Ali Sastroamidjojo, inauguró la cancillería con una recepción para 500 invitados.

Poco a poco se fueron agregando algunos toques orientales como el águila de oro o *Garuda* bajo el umbral, que se supone un símbolo de energía creativa. El oro sugiere la grandeza de la nación; el negro, la naturaleza. También a la entrada se instaló un par de estatuas de piedra de Bali, que cumplen un doble propósito: alejar el mal y atraer el bien.

Un nuevo edificio, con oficinas para la cancillería, fue construido en 1982 y anexado a la parte posterior de la casa. Está en un segundo plano y el protagonismo lo acapara –con razón– la antigua mansión, reservada hoy para las grandes recepciones. El contraste es evidente: la nueva sede es de estilo moderno, líneas simples y puras. Transitar entre un entorno y el otro puede ser cuestión de minutos… o de siglos.

Izquierda
Desde el momento que se pisa esta habitación estilo Luis XIV, que antes era sala, se advierte prosperidad y esplendor. Además de las magníficas lámparas de oro que cuelgan del abovedado cielo raso, en este sobresalen unas espléndidas pinturas sin firma. La eternidad de los ángeles. Aquí no hay problemas de espacio: hoy, igual que ayer, se celebran grandes recepciones.

Arriba
Expresión artística reminiscente de fines del siglo XIX y comienzos del XX, la claraboya –con motivos florales sobre un fondo ocre– ilumina el centro del edificio. Esta, que cubre toda el area, se halla en el cuarto piso protegida por un tragaluz simple que hay en el techo.

ITALIA

Villa Firenze o Estabrook, como originalmente se llamaba la actual residencia de los embajadores de Italia, nació para ser escenario de grandes acontecimientos sociales. De hecho, casi parecería que cuando Blanche Estabrook O'Brien escogió esta maravillosa propiedad de casi nueve hectáreas y empezó en 1925 la construcción de la casa, ya tenía en mente la fiesta de presentación en sociedad de su hija. No así la boda. Pero sucedió. En 1927 se terminó la casa, en 1929 debutó Caroline y al poco tiempo se casó. Lo que resulta más extraño (o no tanto por la época) es que la disfrutara tan poco: en 1930, la residencia se alquilaba al ministro de Hungría y madame Pelenyi. De las concurridas reuniones sociales de los húngaros también hablan las crónicas de la época. No así de las de su sucesor en 1940, George de Ghika, quien durante el año que permaneció en la casa llevó una vida acorde al momento histórico: alejada del mundanal ruido. En 1941, el señor y la señora M. Robert Guggenheim pasaron a ser los nuevos dueños de la propiedad. Y no porque se lo hubieran propuesto, sino porque las circunstancias los llevaron a ello.

La verdad es que nadie era más feliz residiendo en su yate transoceánico *Firenze* que el coronel Guggenheim y su esposa Polly, pero cuando la marina norteamericana le pidió –invocando la guerra– que cediera la embarcación, el coronel no lo dudó un instante. Así "ancló" la pareja en Estabrook. Una de las primeras medidas fue rebautizarla: de aquí en adelante la residencia del 2800 de Albermarle Street pasó a llamarse *Firenze House* como homenaje a la madre del coronel, Florence (Firenze en italiano), devota perdida de todo lo que tuviese que ver con Italia. Después se procedería a dejarla a imagen y semejanza de la inmensa fortuna (ligada mayormente al cobre) y el buen gusto de los dueños. Lo básico fue darle luz; lo segundo, atmósfera. Lo primero era un rito casi obligatorio porque una de las características en común de las construcciones de los años 20 era ser un poco sombrías. Para estos efectos se empezó por aclarar el color de los enchapados de madera del vestíbulo central a un gris pálido. El órgano pasó de dorado a plateado para no desentonar.

Respecto a la atmósfera, ésta no se consiguió cambiando la fachada ni las dimensiones de las 59 habitaciones de la casa, ni de sus tres pisos, ni de su *basement* (que incluye una cancha de bolos, algo verdaderamente excepcional). El ambiente llegó con los muebles y las colecciones de arte de los nuevos propietarios. Se dice, por ejemplo, que en un gran incendio que afectó al inmueble en 1946 se quemaron dos cuadros de Tiziano y buena parte de los enchapados de madera de los muros. Si el fuego hubiese afectado a los de la biblioteca, las pérdidas hubieran sido incalculables porque se los considera "el tesoro" de la casa. Estos fueron hechos en el siglo XVIII por Sir Christopher Wren para su propio estudio en Londres.

Entre las muchas anécdotas relacionadas con la redecoración de la casa, se dice que la señora Guggenheim –experimentada artista– hizo 17 muestras de pintura hasta obtener el color gris-azulado que deseaba para el salón principal. Difícil habitación, por lo demás, dado su gran tamaño. Pero si hay algo que fascina de esta residencia es el manejo del espacio. A las grandes habitaciones las siguen –o tienen incluidas– otras de escala "más humana". Vale decir, entre el vestíbulo de tres pisos de altura y la descomunal sala, hay otra pequeña

Para darle una atmósfera más propia a la residencia, los nuevos propietarios no modificaron ni la fachada ni las dimensiones de las 59 habitaciones de la casa, ni sus tres pisos, ni su sorprendente basement *(que incluye una cancha de bolos). El ambiente llegó con los muebles y las colecciones de arte de cada uno de ellos.*

Izquierda
Presidiendo la inmensa chimenea del vestíbulo central, cuadro con escena de la Natividad, óleo en madera atribuido a la escuela de Botticelli (finales del siglo XV). A los costados, dos estatuas venecianas de madera dura.

Página opuesta
El muy Tudor vestíbulo central con paredes de tres pisos de altura y techo envigado. Entre los primeros cambios que se le hicieron a la decoración original de la casa estuvo aclararle el color a la importante y tallada escalera de roble para darle más luz a la habitación. Sobre ésta, un impresionante tapiz flamenco del siglo XVII. Debajo de la escalera y sobre el órgano, talla en madera de la santa del siglo XIV, Catalina de Alejandría.

llamada La Rotonda. Su particularidad, además de lo abovedado del cielo raso, donde se destacan los signos del zodíaco en bajorrelieve, es una brújula de excepcional madera y punteros de bronce, que yace en el centro del piso. De aquí se continúa a la sala principal, que también tiene sus secretos: ventanas sobresalientes sobre los jardines que crean segundos ambientes dentro del principal. El broche de oro es el aireado y verde *sunroom* o cuarto-vitrina que viene en seguida. Igual sucede con el comedor estilo *Adam*. Considerado uno de los más grandes de la capital, al final de éste aparece –recostado sobre el jardín y como para compensar la sobriedad del anterior– un calidísimo y más informal comedor.

Entre el vestíbulo y la descomunal sala, hay otra pequeña llamada La Rotonda. Su particularidad –además de lo abovedado del cielo raso, donde se destacan los signos del zodíaco en bajorrelieve– es una brújula de excepcional madera y punteros de bronce, ubicada en el centro del piso.

En 1976, el Gobierno italiano compró la mansión. Hasta entonces residencia y cancillería habían permanecido unidas. Al tiempo que doña Polly Logan –viuda para entonces y vuelta a casar– se mudara a su nueva casa (incluidos los leones en piedra de la terraza porque como ella era Leo éstos tenían que seguirla donde fuera), llegaron a *Villa Firenze*, como pasó a llamarse, muchos de los muebles de la antigua sede diplomática. El resto arribó en calidad

La sala principal o il salotto. Tan pronto Italia adquirió la residencia, empezó su italianización. Así llegaron a Villa Firenze y a esta habitación, las delicadas lámparas de cristal de Murano –siglo XIX– con sus appliques compañeros; los dieciochescos espejos venecianos y los óleos de Bartolomeo Bimbi.

de préstamo de colecciones oficiales. Lo que no es poco, pues la mayoría de las instituciones se niegan a hacerlo aduciendo que por muy mansiones que sean, estas casas carecen de las condiciones ambientales necesarias para que las obras no se arruinen. Por ello el peligro de pedir que las renueven, es que se las lleven y no vuelvan, ni esas ni ninguna. Y ha sucedido.

Lo que sí pareciera que nunca se ha ido de esta residencia y que con la llegada de Italia se habría instalado para siempre, es la alegría. Antológicos son los ágapes en torno a la piscina de Blanche Estabrook. Porque ha de saberse que antes que la casa, se construyó "la alberca". Y así, mientras en el día el tema era el *picnic*, en la noche –con ésta cubierta con tablones y convertida en pista de baile– el objetivo era bailar hasta ver despuntar el amanecer.

De igual forma, en los tiempos de Hungría y de los Guggenheim, el ser invitado por los moradores de la mansión estilo Tudor, daba una pauta respecto al *status* social de los asistentes. Igual debe haber sucedido –poco cuesta imaginárselo, no obstante el tono discreto con que Anna María Salleo, esposa del actual embajador, habla del evento– con ocasión del *Brunch on the lawn* en que Italia puso, sobre el césped, lo mejor de su tierra en materia culinaria (participaron 10 restaurantes), diseño de joyas, de ropa, vinos, autos... Diez Ferraris

Izquierda
Il salotto tiene su secreto: ventanas sobresalientes sobre el jardín (bay windows) que crean segundos ambientes dentro del principal, matizando la formalidad con la informalidad, la severidad con la intimidad.

Arriba
Uno de lo muchos detalles que hacen esta residencia única —para no mencionar su biblioteca ni su cancha de bolos— es la belleza con que la luz se filtra a través de sus ventanas-vitrales.

Página opuesta
El comedor Adam —o *sala da pranzo, en italiano*— fue bautizado con este nombre en alusión al característico estilo Robert and James Adam de la repisa de la chimenea y de las vitrinas iluminadas que había originalmente. Considerado uno de los más grandes de la ciudad, remata al fondo en uno más informal, que como en el sunroom, tiene a la luz y el verde como principales invitados.

Derecha
La señorial e infinita sala principal —para sus dueños *il salotto*— remata en esta habitación cálida e informal, tomada por la luz y el verde del paisaje exterior.

de distintas épocas eran parte del decorado. Para el Baile de la Ópera —una de las fiestas neurálgicas de la ciudad para recaudar fondos— los Ferraris fueron reemplazados por una góndola. Total, el tema era Venecia y su carnaval.

La verdad es que así a la Tesorería del Distrito de Columbia le hubiesen rechinado los dientes cuando Firenze House pasó a ser residencia diplomática, perdiendo sus arcas con esto una de las entradas más jugosas que tenía la ciudad en lo que a impuestos se refiere, hay que agradecerle a Blanche Estabrook, al arquitecto Russell Kluge, a los Guggenheim, a los paisajistas y a Italia, el haber pensado en construir, dotar y conservar esta casa y ese sitio.

JAPÓN

Más que otras, esta residencia refleja con extrema nitidez el alma y las tradiciones del Japón. Estética pura, que enseña que lo bello es simple y que lo simple es permanente.En la casa de la calle Nebraska, el mérito es grande y compartido porque en su diseño intervinieron dos arquitectos: uno de Tokio y, el otro, de Watertown, Massachusetts.

El primero –Isoya Yoshida– fue el "cerebro" del proyecto. De gran renombre, estudió en Europa y se fascinó con el Renacimiento italiano, y de regreso en su país se concentró en la arquitectura tradicional japonesa y, en particular, en el estilo *Sukiya*, el de las casas de té. Murió en 1974, el mismo año en que comenzó la construcción de la embajada en Washington. El segundo fue Masao Kinoshita, norteamericano, de ancestro japonés, autor de diseños importantes en los Estados Unidos. Se le conoce más por el pabellón Naka –de bonsáis– del famoso Arboretum en Washington, pero tiene diversas obras en Nueva York, Seattle y Hartford, Connecticut.

Las negociaciones para adquirir el sitio para la misión de Japón empezaron en 1970. Era público que el personal de la embajada había crecido –ya se habían arrendado oficinas en el edificio Watergate– y la casa del embajador de la avenida Massachusetts se necesitaba como cancillería.

Todo indicaba que había llegado el tiempo de mudarse. En 1972, se compraron los terrenos –por aproximadamente tres millones de dólares– donde tenía su casa "Sittie" Parker, la ex esposa del presidente del directorio de las tiendas Woodward & Lothrop. La construcción, que se terminó en 1977, es de piedra y concreto. Aunque la tradicional en el Japón es de madera y papel, era evidente que ello no resultaba muy práctico en el clima washingtoniano.

Hasta ahí las concesiones. Los techos son planos y más bien bajos. Cuesta entenderlo al principio, pero en este entorno resulta natural que dos pisos de la propiedad estén a la altura del terreno y los otros, por debajo. Sólo acá parece lógico que una estructura del tamaño de la construcción principal esté conectada por un pasillo tan angosto a la casa de té –denominada *ochashitsu*– que parece flotar sobre la gran laguna que existe en el centro del jardín. Sí, se sospecha que cada objeto tiene una razón de ser. Las plantas, las rocas, las figuras de piedra semi-escondidas entre los helechos, los árboles que fueron traídos directamente de Japón y los plantados aquí que, sin importar de dónde vinieron, mecen sus hojas en un juego incesante de luz y sombra. Tampoco es fácil de explicar que haya otro jardín, estilo europeo, con piscina, una cancha de tenis.

En el interior, cada sala es, en cierto modo, una isla. El gran salón, la sala *tempura*, la pieza para los invitados, el comedor principal. Todas de estilo moderno, líneas puras, sobriedad minimalista. Inmensas lámparas –que más que lámparas parecen esculturas– cuelgan de los techos, dejando caer una lluvia de finos cristales. Sobre las paredes, se encuentran misteriosas pinturas abstractas –de formato horizontal– de renombrados artistas nipones. Delgadas persianas de papel (*shoji*) cubren las ventanas y aportan el tradicional y clásico toque japonés.

El foyer, como gran parte de la casa del embajador, refleja la absoluta simplicidad de la tradicional estética nipona y, al mismo tiempo, incorpora elementos decorativos contemporáneos únicos.
La gran lámpara –diseñada especialmente para la residencia– es una verdadera obra de arte y no sólo ilumina, sino magnifica la belleza de la sala. Aquí se saluda a las visitas y se realizan presentaciones.

Por su amplitud, este gran salón se usa para recepciones, cenas y presentaciones. En la pared del fondo cuelga el cuadro Clouds Arising in the Deep Mountain *del artista nipón, conocido internacionalmente, Kaii Higashiyama. El ambiente otoñal del salón se enfatiza mediante el uso de alfombras de lana –tejidas a mano– con motivos de hojas y de los dibujos de juncos del papel mural, también tejido. Los shoji o persianas de papel que cubren las ventanas le dan a la sala un clásico toque japonés.*

Izquierda y página opuesta
Uno de los lugares más característicos de la residencia del embajador es la ochashitsu o casa de té. El diseño de la construcción contempla materiales nativos del Japón, como el cedro. Se emplea, primordialmente, como un lugar para efectuar la ceremonia del té ante invitados. El cautivante jardín estilo japonés que rodea la estructura, está dominado por una gran laguna que crea la ilusión de que la casa de té está flotando.

Capítulo aparte merece, por supuesto, la casa de té y su ceremonial. Con paciencia oriental, la estructura fue primero armada en Japón y vuelta a armar en la residencia. A pesar de que su arquitectura es típica del país, no está inspirada en ninguna casa en particular. Está hecha de cedro japonés y se divide en dos áreas: una con los tradicionales *tatami* (piso de paja tejida) y otra, con banquillos y mesas. Con amplios ventanales a la laguna, la vista es, francamente, cautivante.

La costumbre de tomar el té en una ceremonia fue traída de China a Japón por un monje budista –Eisai–, a fines del siglo XII. Luego, en el XVI, otro monje –Sen no Rikyu– sentó las bases espirituales del ritual al introducir elementos del budismo Zen: armonía con las personas y la naturaleza, respeto y gratitud hacia todas las cosas. La ceremonia misma –según los entendidos puede durar hasta cuatro horas– se lleva a cabo frente a los invitados y cada elemento en ella tiene un sentido: la arquitectura de la casa, los utensilios empleados, el arreglo de las flores, los papiros colgantes, la gracia de los movimientos.

Página opuesta
Este interminable pasillo, que da hacia el jardín japonés, une el edificio principal con la ochashitsu. La alfombra roja que lo cubre contribuye a hacerlo aún más dramático.

Arriba
El nombre de la casa de té de la residencia es "yu-yu-an", que significa "lugar de relajamiento". La estructura ejemplifica la arquitectura japonesa tradicional, pero no está inspirada en ninguna casa específica del pasado. De hecho, combina elementos de variados estilos tales como el área tradicional de tatami (piso de paja tejida), con la de banquetas y mesas (el estilo ryurei de la ceremonia).

Uno de los toques modernos de este salón lo da el papel mural –con motivo de nubes– idéntico al de las cortinas. La gran lámpara –hecha por encargo– es de Minami Tada y se apodera del cielo raso a manera de escultura. Destaca también la pintura abstracta Destination, *del artista nipón Toko Shinoda.*
Esta habitación se emplea primordialmente para pequeñas reuniones durante las cuales se estila servir cocteles o té.

KUWAIT

La Embajada de Kuwait incluye cancillería y residencia. Arquitectónicamente refleja tanto transformación como tradición. Sus características modernas evocan el auge petrolero iniciado en la década de los 50, con el cual Kuwait pasó de ser una ciudad-Estado donde se practicaba el buceo de perlas, a una moderna nación avanzada en los campos tecnológico y financiero. Pero también recuerda la historia y el legado árabe e islámico inmensamente rico de Kuwait.

Terminada en 1965 por el arquitecto Van Fossen Schwab, la embajada tiene una forma alargada y rectangular que imita la de las primeras mezquitas, así como la del parlamento kuwaití, en la ciudad de Kuwait, frente al Golfo Pérsico. La notable arquitectura arabesca de la embajada, así como su intrincada decoración interior, reflejan y celebran lo tradicional y lo contemporáneo. Lograrlo no fue un desafío menor para el arquitecto nacido en Baltimore.

Kuwait es del tamaño de Nueva Jersey, pero tiene uno de los ingresos per cápita más altos del mundo y posee la tercera reserva mundial de petróleo, después de Arabia Saudita e Irak. No es extraño, entonces, que pueda darse el lujo de tener una embajada –sobre todo en Washington– que exhala prosperidad y opulencia. No obstante, la sencillez del diseño –donde predominan líneas limpias y audaces– y el uso del espacio son su sello distintivo. La misión diplomática y la residencia se conectan por un gran vestíbulo o *loggia*, en fastuosos tonos azules. El edificio está bordeado por columnas de piedra blanca, que reproducen los arcos islámicos. El mármol adorna los muros exteriores. El escudo del país, con los colores nacionales, rojo, blanco y verde, ocupa lugar central del diseño. Su motivo es el *dhow*, embarcación en que los navegantes y mercaderes kuwaitíes recorrían el golfo Pérsico y el océano Índico.

Si bien Schwab diseñó el edificio, éste sostuvo que siete profesionales decoraron su interior. La historia oficial de la cancillería menciona sólo dos: un italiano nacido en Egipto y un libanés. Dos o siete, lo cierto es que el diseño unifica dos fases del arte decorativo islámico: la moderna, representada por la *loggia*, y la influencia medieval de Damasco, que se aprecia en la sala Omeya. La *loggia* está iluminada por lámparas de cristal de Baccarat adquiridas en un museo de la India. Sus paredes están recubiertas enteramente de nogal tallado a mano –el mosaico tiene 37 mil piezas– y los espejos crean un efecto de mayor amplitud. Los azulejos del piso, en azul y blanco, se repiten en la delicada fuente de agua, diseñada especialmente para la embajada en Italia. La magistral combinación de elementos da una sensación de equilibrio y plenitud: la sala tiene el efecto tranquilizador de un oasis.

De una arraigada esencia islámica, la sala Omeya recrea el ambiente de una casa señorial siria de hace tres siglos. De hecho, sus muros fueron traídos de un palacio de Damasco, construido en 1755. El amoblado incluye sillas, cojines de seda, una mesa de centro tallada finamente en madera, lámparas de bronce, y otros objetos artesanales que representan distintos periodos de la cultura árabe.

Algunas comodidades modernas, tales como una piscina, han sido incorporadas. Recientemente, por razones de seguridad, se agregó una caseta de vigilancia. Incluso este "detalle" tiene sentido desde el punto de vista semántico. Según la enciclopedia, el nombre Kuwait tiene su origen en la palabra *kut*, que significa fortificación.

El gran vestíbulo o loggia *está decorado con lámparas de cristal de Baccarat traídas de un museo de la India. Sus paredes están recubiertas enteramente de nogal tallado a mano –el mosaico tiene un total de 37 mil piezas– y los espejos multiplican el espacio. Los azulejos del piso, en azul y blanco, se repiten en la delicada fuente de agua, diseñada especialmente para la embajada en Italia. Ésta contribuye a generar un ambiente de paz y tranquilidad.*

Página 192
Schwab, el arquitecto, diseñó los exteriores. Según él, hasta siete profesionales participaron en la decoración interior. La versión oficial de la cancillería menciona dos: un italiano nacido en Egipto y un libanés. Dos o siete, poco importa. La experiencia de atravesar las diversas salas –cada una con un ambiente distinto– constituye un verdadero crucero cultural.

Derecha
La habitación recrea la atmósfera de un palacio sirio de hace tres siglos. Sus muros fueron comprados y traídos de un palacio en Damasco de 1755, perteneciente a la dinastía Omeya. En esta sala rectangular nada falta, nada sobra. Hay abundancia mas no recargo de mullidos sillones, cojines de seda en colores vivaces, una mesa de centro redonda finamente tallada en madera, puertas forradas en cuero. Lámparas de bronce iluminan el espacio.

EL LÍBANO

Orgullosos de su país están los libaneses. Destacan su privilegiado clima mediterráneo, con 300 días de sol al año, una cocina extraordinaria, artistas notables y una geografía que ha sido punto de encuentro de diversas y antiguas civilizaciones. En cuanto pueden mencionan al famoso poeta Kahlil Gibran, autor del célebre libro *El Profeta,* traducido a más de 25 idiomas, y el cedro, árbol nativo y omnipresente que, según dicen, representa la fortaleza del país. No es por accidente que éste sea recordado, una y otra vez, en la poesía, la pintura, la escultura… y hasta en la vajilla Limoges que emplean todas sus embajadas en el exterior. Desde luego, el cedro está grabado tambien en la bandera nacional.

Cada uno de los motivos de orgullo del país se encuentran bajo el techo de la Embajada de El Líbano en Washington D. C., que el Gobierno compró en 1949 como residencia para sus embajadores.

La propiedad fue adquirida seis años después que el país se independizara del mandato francés. La elección de la casa es obvia: de estuco blanco, tejuelas, mosaicos y pequeños balcones, es la típica mansión estilo mediterráneo, reinterpretado con entusiasmo por los arquitectos norteamericanos en la década de los 20 y los 30. De la patria, por cierto, se trajeron piezas únicas. Basta atravesar las rejas negras de hierro forjado de la propiedad para encontrarse –en pleno jardín– con un buen ejemplo de ello: un sarcófago "Garland", trabajado en piedra, del siglo II.

En el interior, la luz entra en abundancia por los amplios ventanales y deja al desnudo la amplia escalera del vestíbulo de entrada, los pisos de encina, las chimeneas de mármol, las alfombras persas, el gran piano Steinway y las porcelanas francesas. Pero lo más notable es el homenaje que se le rinde –y con razón– a diversos y afamados artistas libaneses del siglo pasado que forman parte importante de la vida nacional.

En las paredes de la sala principal, en la sala de música, en el bello comedor familiar, se encuentra la memoria colectiva del Líbano. Hay reproducciones de Kahlil Gibran, impresionantes acuarelas y la magnífica colección de desnudos. Otras habitaciones están decoradas con paisajes de Omar Onsi y César Gemayel y con la pintura, cada vez más abstracta, de Saliba Douaihy, también famoso por sus frescos de la iglesia Maronita, en Diman, El Líbano.

Las paredes están recubiertas en seda adamascada y decoradas con variados paisajes de famosos artistas libaneses, tales como Saliba Douaihy, Omar Onsi y César Gemayel. Cuatro lámparas de cristal inundan la sala de luz. Los muebles son franceses y sobre el piso de encina alfombras orientales de vivos colores.

Página opuesta
La escalera con balaustrada tallada acapara la atención del vestíbulo de entrada. Una fuente de mármol con tres querubines, adorna el vestíbulo.

Arriba
Mesas dispuestas para 60 invitados. El comedor iluminado por una gran araña de cristal– tiene pisos de parquet y muros enchapados en madera.

MÉXICO

Instituto Cultural de México

Hombre de suerte Franklin MacVeagh. Y de mucho talento, por supuesto. Oriundo de Pennsylvania, cuando llegó la hora de entrar a la universidad, lo aceptaron en Yale; quiso seguir Abogacía y se le abrieron las puertas de la Escuela de Leyes de Columbia. Ahora, no fue mucho lo que le duró el deseo de ejercer como abogado. Al poco tiempo de estar en ello, en Filadelfia decidió que no tenía salud ni dinero para proseguir con este oficio y se fue a Chicago. Allí se asoció en un negocio de abarrotes. Cuando ya empezaba a ver la luz al final del túnel, el establecimiento se incendió. Esto sirvió para que MacVeagh se abriera por su cuenta y se convirtiera en uno de los más grandes mayoristas del país.

Pero no sólo era buen negociante. Director del Commercial National Bank of Chicago por 28 años, fundó o perteneció a un sinfín de organismos cívicos, instituciones de caridad, academias de historia y de arte. Pero su afición, de verdad, era la arquitectura. Y en eso se pasaba –cuando se trasladó a Washington en calidad de secretario del Tesoro del presidente William Taft– y tenía algún tiempo libre. Junto a su esposa Emily arrendaron en 1909 el llamado Palacio Rosado, obra del arquitecto George Oakley Totten, en la exclusiva calle 16. Pero la propiedad que a él le gustaba, era una que se estaba construyendo a una cuadra de la suya. Mejor dicho, la número 2829 de la calle 16. Desde que en una de sus habituales excursiones la descubrió, se enamoró de ella porque coincidía con todo lo que para él significaba "buen gusto". El misterio era quién era su propietario. Se sabía que el terreno lo había vendido en 1909 Mary Foote Henderson, poseedora de los mejores lotes del vecindario; que el arquitecto era Nathan Wyeth, artífice, entre otras cosas, del ala oeste de la Casa Blanca y de las residencias que hoy ocupan los embajadores de Rusia y Chile; que el constructor era George A. Fuller. Pero el nombre del dueño constituía uno de los pocos secretos bien guardados en Washington.

La última vez que el matrimonio MacVeagh visitó la casa fue el 24 de diciembre de 1910, cuando ya estaba totalmente amueblada y le estaban dando los toques finales. Hastiada de los elogios de su marido sobre el refinamiento de su propietaria, Emily MacVeagh, quien siempre fue su dueña, se dio vuelta y le preguntó al señor secretario si la quería de regalo de Navidad.

La inauguraron en 1911 con una fiesta para Helen Taft, hija del presidente, quien por cierto asistió con la primera dama. Pero la felicidad no duró mucho. En 1916, después de una larga enfermedad, falleció Emily; Franklin MacVeagh regresó a Chicago porque sin su esposa le resultaba insoportable la residencia, y ésta se alquiló por cinco años al Gobierno de los Estados Unidos como casa de huéspedes para visitantes ilustres. Entre los insignes alojados estuvieron al rey Alberto de Bélgica y su esposa la reina Elizabeth.

En 1921 y durante el gobierno post revolucionario de Álvaro Obregón, México compró la propiedad para residencia de sus representantes en Washington con gran parte de sus muebles, cuadros y tapices. No así los que estaban en el célebre Salón Dorado. Estos se los reservó MacVeagh para él y para su hijo. Al momento de cerrar la transacción solicitó que no se introdujeran grandes cambios hasta que él falleciera. Pero como vivió 97 años (murió

La pintura de los murales fue el primer cambio drástico que el Gobierno mexicano introdujo en la mansión MacVeagh. Estas obras, que describen escenas del diario vivir y de la historia del país, nos conducen a los salones franceses del segundo piso y a la fascinante biblioteca británica del tercero, en los cuales la decoración original –con gran sabiduría– se conserva intacta.

Página opuesta y derecha
La integración cultural se inicia desde el mismo vestíbulo de entrada. Empezando por un altar colonial que recibe al visitante y continuando por los murales que pintó, en 1933, a lo largo de los tres pisos, el artista Roberto Cueva del Río, discípulo de Diego Rivera. La sola tensión que se crea entre éstos y la escalera inglesa de encino es ya algo que amerita la visita a esta espléndida casa.

en 1934), más de uno se alcanzó a realizar. Por ejemplo, se le agregó un pórtico a la fachada italiana, se construyó la cancillería en la parte sur y se edificó un garaje.

La transformación en grande ocurrió en 1933 cuando el artista Roberto Cueva del Río, discípulo de Diego Rivera, pintó los seis inmensos murales paralelos a la formidable escalera. Estos murales, que nos hablan a todo color del "mero México" y describen escenas del diario vivir y de la historia del país, nos conducen a los salones franceses del segundo piso y a la fascinante biblioteca inglesa del tercero, en los cuales la decoración original –con gran sabiduría– se conserva intacta. México reaparece con fuerza en el invernadero, ubicado a continuación del comedor. Este patio interior –diseñado por el mismo Cueva del Río– está literalmente cubierto de azulejos de Talavera, fabricados en la ciudad

Izquierda
Uno de los grandes orgullos del instituto es este descomunal órgano a cañones de la sala de música. La habitación fue restaurada hace algunos años por especialistas mexicanos del Instituto Nacional de Bellas Artes.

Página opuesta
Este patio interior, diseñado por Roberto Cueva del Río –autor de los murales– está literalmente cubierto de azulejos de Talavera, fabricados en la ciudad mexicana de Puebla. Mientras la parte superior de los muros está decorada por los escudos de armas de los diversos estados mexicanos, la pila de agua remata en un paisaje que representa los volcanes Popocatépetl e Iztaccíhuatl que, como dicen los libros, "han sido testigos silenciosos de la historia del valle de México desde tiempos inmemoriales".

mexicana de Puebla y que, a la hora de los discursos resulta el escenario perfecto para la presentación de cantantes populares o bailes contemporáneos. De la misma forma que la lujosa sala de música, por su formidable acústica, está reservada a tenores, sopranos y conciertos. A su vez, los lanzamientos de libros y los ciclos sobre historia mexicana tienen su lugar natural en la biblioteca.

Y todo ello sucede en este edificio, gracias a que desde 1990, cuando los embajadores se cambiaron a otra residencia, el palacio MacVeagh, que nació con suerte, pasó a ser la sede del Instituto Cultural de México.

El salón de música estaba considerado como la más lujosa habitación de esta residencia. El modelo que se tuvo en mente cuando se lo diseñó fue el salón para los mismos efectos del castillo Fontainebleau. La curvatura de sus paneles –estilo francés y pintados a mano– convierten esta gran habitación en la más perfecta y elegante caja de resonancia. Ideal por su acústica para actuaciones individuales –tenores, sopranos– o la serie de conciertos que, de manera permanente, ofrece el Instituto Cultural Mexicano.

REINO DE MARRUECOS

El recorrido por la casa fue precedido por un buen vaso de té de menta, la bebida nacional por antonomasia. Es decir, el *tour* se inició en ese instante. La belleza de los utensilios dispuestos para tales efectos sobre la alfombra del Salón Marroquí ameritaban una detallada explicación.

No hay hora ni motivo especial para tomarlo. Todas las horas sirven, cualquier motivo es válido. Por eso hay que estar siempre listo para ofrecerlo. Tal como lo están en la residencia de los representantes de este reino del noroeste de África. En uno de los costados de la habitación se halla el imponente samovar para calentar el agua, y a los pies de las tapizadas banquetas que rodean los muros se despliega una serie de grandes bandejas de plata. Una para poner las cajas de plata que contienen el té verde, la menta fresca y el azúcar; otra en la que reposan las teteras de plata (*Barrad*) y los vasos de vidrio en que se sirve la bebida; una tercera para los dispensadores del agua de azahar usados en ocasiones especiales, y otra más con el incensario (*M'Bakhra*) donde se queman finas maderas de olores exóticos que perfuman el ambiente.

Por todo el salón se reparte una serie de mesas talladas a mano, recordándonos la afirmación de que el trabajo de madera es una tradición única de Marruecos entre los estados islámicos de África. Se destaca como característico de esa actividad el ornato de puertas, biombos, cofres, mesas para té y atriles para apoyar el Corán.

Sorprendente resulta la versatilidad de este Salón Marroquí. En razón de segundos se puede convertir en el más cálido de los comedores. Una mesa redonda colocada en una de las esquinas donde confluyen las banquetas, asientos para cuatro personas y las otras cuatro acomodadas sobre las banquetas mismas y ya se tienen ocho comensales en una atmósfera de intimidad insuperable. A lo cual contribuye, por supuesto, el mar de cojines que la decoran y la alfombra marroquí. Esta nos lleva de inmediato a soñar que siendo marroquí y tejida a mano podría contener aquello que llaman *barake*..., o sea, poderes síquicos benéficos.

El otro gran salón de la casa está decorado a la usanza europea. El mayor milagro de Marruecos es haber sido casa de tantos pueblos –beréberes, árabes, franceses, ingleses, españoles, entre muchos otros– y lograr preservar su individualidad. Por ello la residencia de Clewerwall Drive –construida en 1979 y adquirida por el Gobierno marroquí en 1998 al urbanizador Michael Nash para reemplazar la antigua en el centro de Washington– no le teme a los contrastes. Así, en esta habitación se destaca la obra de la artista americana Hilda Thorpe –pintora y escultora devota del paisaje y la cultura de Marruecos–, que representa a dos mujeres ataviadas con vestidos y sombreros típicos de la zona del Rif, la región montañosa del norte del país.

En el *sunroom* se repite el estilo de decoración donde antigüedades europeas y mesas árabes de marquetería se funden en gran armonía. Un sitial privilegiado ocupa la pintura del conocido artista marroquí Hassan El Glaoui, famoso por sus brillantes colores y libertad de movimiento. En *Fantasía*, un espectacular evento donde hombres de varias tribus o

En este salón, caracterizado por una abundancia de antigüedades europeas, se destaca la obra de la artista norteamericana Hilda Thorpe –pintora y escultora devota del paisaje y la cultura de Marruecos– que representa a dos mujeres ataviadas con vestidos y sombreros típicos de la zona del Rif, la región montañosa del norte del país.

Arriba
Sorprendente versatilidad la del Salón Marroquí. En pocos segundos puede convertirse en el más cálido de los comedores. Las servilletas –con motivos tradicionales de la ciudad de Fez– son bordadas a mano. La gran fuente en el centro de la mesa o Al Meeda, guarda en su interior la más dulce de las sorpresas: los célebres pasteles marroquíes o pastilla.

Derecha
El Salón Marroquí está arreglado en el más puro estilo de Marruecos. Allí se destacan las banquetas tapizadas con ricas telas y la multitud de cojines. Las pequeñas mesas de madera de thuya son talladas a mano. A la derecha, un imponente samovar que se utiliza para calentar el agua del té de menta marroquí.

Izquierda

En el sunroom *se repite el patrón de decoración donde antigüedades europeas y mesas árabes de marquetería se funden armónicamente. Un sitial privilegiado ocupa la pintura del conocido artista marroquí Hassan El Glaoui, famoso por sus brillantes colores y libertad de movimiento.*

Página opuesta

En el vestíbulo principal cada cual se solaza en su polo de atracción. Si bien para algunos lo memorable es la escalera en espiral con trabajo de hierro forjado, otros prefieren los T'Bak o fuentes en plata de forma puntiaguda que están a un costado y sirven para llevar a la mesa el pan recién horneado.

familias compiten a caballo frente a una enorme concurrencia, se inspira parte importante de la obra del pintor.

En el vestíbulo principal cada cual se solaza en su polo de atracción. Si bien para algunos lo memorable es la escalera en espiral con trabajo de hierro forjado, otros prefieren los *T'Bak* o fuentes en plata de forma puntiaguda que están a un costado y sirven para llevar a la mesa el pan recién horneado. Tan lindas e inspiradoras como las *Al Meeda*, esas otras maravillas de plata labrada que cuando se destapan ofrecen una dulce revelación: en su interior reposa toda una gama de delicados y tentadores pasteles marroquíes o *pastilla* esperando para deshacerse en la boca de los comensales.

NORUEGA

En 1905 Noruega y Suecia disolvieron la unión que había mantenido juntos a los dos países desde 1814, y Noruega inauguró su propio servicio exterior. El primer nombramiento diplomático en anunciarse fue el del enviado a los Estados Unidos, el ministro Christian Hauge. Este, con su propio dinero –¡y el de su esposa!– inició pronto la construcción de lo que él pensaba sería la futura sede de la legación noruega, en la esquina de la calle 24 con la avenida Massachusetts. Pero el diplomático murió en 1907 de forma repentina, antes de poder mudarse a la mansión, que actualmente es la sede de la Embajada de Camerún.

Tras una larga discusión, el Gobierno de Noruega compró, en 1930, un terreno un poco más arriba –en la esquina de la calle 34 con la avenida Massachusetts– con el fin de construir su cancillería y residencia. De ahí que, cuando las puertas de la casa se abrieron en abril de 1931, hubo un profundo suspiro de alivio. Después de muchos años y paciencia, la legación noruega tenía, por fin, una misión diplomática propia. Y en un área privilegiada, conocida como el parque de la avenida Massachusetts, descrita en un folleto de la época como "sin duda, el sector más hermoso de la ciudad más bella del mundo".

Un año antes, el Gobierno de Noruega había firmado un contrato con la conocida empresa constructora Sibour, la cual ya había hecho trabajos para las embajadas de España y Argentina, entre otras. El arquitecto John Whelan diseñó la casa en un estilo conocido como Renacimiento inglés, muy popular en esos tiempos, en sus variadas versiones norteamericanas.

El inmueble de la avenida Massachusetts tuvo rápidamente moradores, ¡y en abundancia! Tal como se había estipulado tenía un total de 23 habitaciones. El exterior era de piedra caliza y el techo de tejuelas hechas a mano. De tres pisos, en el primero estaban las seis oficinas de la cancillería, una sala para fumadores, una pieza para archivos y las habitaciones para el personal doméstico. En un principio, la mansión tuvo una entrada independiente para las oficinas que, posteriormente, fue clausurada. En el segundo piso se encontraban los recibos y, en el tercero, los dormitorios y las alcobas de huéspedes.

Durante la segunda guerra mundial, el personal de la embajada aumentó, por lo que en 1941 se construyó un edificio anexo con doce oficinas. La nueva ala fue decorada con murales procedentes del pabellón noruego en la Feria Mundial de Nueva York en 1939, que describen leyendas y escenas clásicas del país. La inauguración oficial estuvo a cargo de la princesa real Martha, quien durante la guerra vivió en Washington con sus hijos.

Pero todo espacio resultó poco. De allí que se adquirieron dos casas más. En 1978 se demolieron el ala anexada y la residencia contigua para dar paso a la construcción de una nueva cancillería. Los materiales fueron escogidos con tal cuidado que su fachada armoniza totalmente con la vieja mansión. Ambos edificios están interconectados por un corredor de columnas que da al jardín. Un viejo pasillo, bastante angosto, fue excavado y reemplazado por una piscina de aguas temperadas. La esposa del actual embajador, Ellen Sofie Vollebaek, señala al respecto : "Tenemos nuestro propio *Norwegian Channel*".

En el elegante e iluminado *foyer*, cuelga un retrato –casi de tamaño natural– del rey Haakon VII de Noruega, primer monarca luego que se disolviese la unión con Suecia. Al segundo piso se llega

Los muros de la biblioteca aún conservan su enchapado original de picea, con una estantería empotrada en la pared. Sobre la chimenea, un trabajo en madera de Edvard Munch, titulado Man's Head in Woman's Hair. *La pintura sobre el muro del fondo se llama* Summer, *del artista noruego Hugo Lous Mohr (1889-1970).*

Izquierda
Al fondo, a la izquierda, la obra Shellback *del pintor noruego Christian Krogh (1852-1925). A la derecha* Jealousy II, *una litografía de Edvard Munch. La alfombra persa sería regalo del Gobierno ruso. La araña y las lámparas de pared están en la casa desde los años 30.*

Arriba
En el foyer, retrato del rey Haakon VII, por Brynjulf Strandenaes, artista noruego que emigró a Estados Unidos hacia 1915. En el Palacio Real de Oslo cuelga uno similar.

Página opuesta
Los muebles del comedor fueron confeccionados específicamente para la nueva embajada, en 1931, por Edvard Eriksen, un conocido carpintero noruego de Trondheim. La alfombra persa también fue comprada para la inauguración de la residencia. Los candelabros victorianos que están sobre la mesa fueron adquiridos posteriormente. El tallado en madera sobre la chimenea se titula Vampire, obra del artista Edvard Munch.

Derecha
La pintura que cuelga de la pared sobre la cómoda, se denomina Fjord-motif, y es autoría de Arne Kavli. El espejo con trabajos de relieve es español.

por una amplia escalera espiral. En el camino, y sobre una repisa se encuentra el busto de su hijo Olaf. En la acogedora biblioteca, en un espacio privilegiado, hay dos pinturas del artista norteamericano William H. Singer, quien pasó todos sus veranos en Noruega, desde 1910 hasta su muerte.

Uno de los rincones de la sala de estar lo ocupan un gran piano y otros muebles originales del país. Algunas pinturas, prestadas por la Galería Nacional de Arte de Noruega, decoran los muros. Los paisajes predominan en esta colección. En un extremo, un imponente sofá Biedermeier. En el medio de la sala, una enorme alfombra, regalo del Gobierno ruso hace muchos años. Sobre una mesa, la clásica porcelana azul y blanca. En otro ambiente y escenario, en el comedor, se observan algunas obras del gran pintor noruego Edvard Munch. Todo muy… real.

PANAMÁ

Si el día en que se visita esta embajada se está imaginativo y con espíritu nacionalista, se podría hasta llegar a pensar que cuando el embajador Ernesto Jaén De la Guardia escogió la casa en 1942, uno de los factores que lo hizo inclinarse por ella fue la escalera de doble retorno que conduce a la puerta principal y que alude, indirectísimamente, a la privilegiada situación geográfica de su país. De esta forma, si se decide acceder por las gradas de la izquierda, nos habremos abierto camino por el océano Pacífico. Al optar por las de la derecha, se habrá preferido entrar por el Atlántico. Total, una y otra confluyen en el mismo canal: un sendero rodeado por plantas y árboles emblemáticos –junto con los rododendros– de la primavera washingtoniana: azaleas, arces japónicos y cerezos silvestres (*dogwoods*).

Ahora, si no fueron las escalinatas un motivo suficientemente explícito para sentirnos en Panamá, la idiosincrasia del país se hace presente desde el vestíbulo. En el país-puente, por el cual durante siglos han transitado personas, mercancías e ideas provenientes de las más diversas regiones, el eclecticismo es rey. Así, a nadie le extraña que lo que en un principio confundimos con el sonido de una alarma –que se activaba cuando uno se acercaba demasiado a uno de los biombos Coromandel que presiden la entrada–, resultara ser, al final de cuentas, un monumental y estentóreo reloj Grandfather en plena actividad.

Esta mezcla entre Oriente y Occidente se encuentra a todo lo largo, ancho y alto de la casa, alcanzando su grado máximo en la sala principal. Allí, entre cómodas francesas, mesas inglesas y floreros chinos, un *secrétaire* italiano tiene su propio espacio, donde ni molesta ni es molestado. Y eso es, en esencia, el encanto mayor de esta residencia en que, gracias a la disposición que se le ha dado a las piezas antiguas y modernas, autóctonas e importadas, unas y otras viven su vida sin atropellarse ni desentonar. Por el contrario, si hay algún adjetivo que le calza a la medida a esta propiedad es el de acogedora. Sin tener el gran tamaño de otras sedes diplomáticas, es la casa amplia, de escala humana, en un vecindario exclusivo, con acabados de primera calidad, patio, terraza y piscina, de un acaudalado matrimonio norteamericano que resolvió, por allá en 1929, construirse su residencia en la tierra.

La luz, tal como en el istmo, abunda. La que no entra por las ventanas que dan al patio de la piscina, se filtra por los empinados vidrios "catedral" que bordean la escalera. De la que faltaba se apropiaron al construir un soleado salón de estar a continuación de la sala, llamado con gran precisión "Florida", y que es el preferido indiscutido tanto de anfitriones como de huéspedes. Allí encontramos sobre el muro de piedra original, un cuadro del conocido pintor y arquitecto panameño Guillermo Trujillo, apasionado estudioso del trabajo de los cunas, aquellos indios de las Islas de San Blas a los que debemos las intrincadas y coloridas "molas" (blusas trabajadas con tejidos sobrepuestos donde la magia de los tonos en contraste equilibra con creces la humildad de los materiales empleados). Y hablando de contrastes, la biblioteca de la casa también aporta su propia nota, al haberse matizado el oscuro enchapado en madera de las paredes y los tonos apagados de la colección de

Sin tener el gran tamaño de otras sedes diplomáticas, la residencia de la Embajada de Panamá es la casa amplia, de escala humana, en un vecindario exclusivo, con acabados de primera calidad, patio, terraza y piscina, de un acaudalado matrimonio norteamericano.

Izquierda
En este comedor la pared que no está cubierta con papel de seda lo está con espejos. Al fondo se alcanzan a ver dos de las tres obras del pintor panameño Roberto Lewis, considerado el padre de la plástica panameña, a quien el embajador Ernesto Jaén De la Guardia se las encargó al poco tiempo de adquirir la nueva sede.

Arriba
La mezcla entre Oriente y Occidente, que se da a lo largo de la casa, alcanza su grado máximo en la sala principal. Es más, el gran encanto de esta residencia está en que, gracias a la disposición de las piezas antiguas y modernas, autóctonas e importadas, unas y otras coexisten sin desentonar. Si algún adjetivo le calza a esta propiedad es el de acogedora.

Izquierda

Entre cómodas francesas, mesas inglesas y floreros chinos, un secrétaire italiano tiene su propio espacio, donde ni molesta ni es molestado, pero sí admirado. Al fondo, un paisaje de José I. Duarte, joven y talentoso nuevo valor nacional.

Página opuesta

En el país-puente, por el cual durante siglos han transitado personas, mercancías e ideas provenientes de las más diversas regiones, el eclecticismo es rey. Así, a nadie le extraña que lo que en un principio confundimos con el sonido de una alarma —que se activaba cuando uno se acercaba demasiado a uno de los biombos Coromandel que presiden la entrada–, resultara ser, al final de cuentas, un monumental y estentóreo reloj Grandfather en plena actividad.

cerámica precolombina de los estantes, con el colorido sin miedo del cuadro *La danza* de la artista Olga Sinclair, tan panameña como las huacas.

En el comedor, la tarde de nuestra visita, la competencia fue dura. Sólo superaba a la cubiertería Reed and Barton, a la vajilla Royal Worcester, a la plata martillada de la sopera y a los cuadros del artista panameño Roberto Lewis, el aroma indescriptible que salía de la cocina. Era la hora del aperitivo en todos los relojes, y el ron, en el trópico, sabe mejor con empanadas.

PERÚ

La misma prolijidad que la pareja formada por Charles H. Tompkins y su esposa Lida demostró al elegir hasta el último detalle de su nueva mansión en una colina boscosa de la zona del Rock Creek Park, exhibió el Gobierno peruano al escogerla y dotarla para residencia de sus embajadores en Washington.

Tompkins, uno de los constructores que lideró el desarrollo de esta capital –entre los proyectos realizados por su compañía se cuentan las East and West Executive Offices de la Casa Blanca y la Reflecting Pool del Lincoln Memorial–, conocía como nadie el valor histórico del terreno que escogió en 1928 para edificar su casa. Además de su obvia belleza y de lo exclusivo de su localización, en este lugar se levantaba ciento cuarenta años atrás Battery Terrill, una fortificación auxiliar –no armada–, que se utilizó para defender Washington durante la guerra civil.

Pero no sólo eso preocupó a sus dueños. Como arquitecto designaron al prestigioso Horace Peaslee, autor de numerosos edificios federales, municipales y privados; del Meridian Hill Park y de la restauración de casas como la Dumbarton Oaks y la Bowie Sevier en Georgetown. En cuanto al estilo, después de tres años de estudio de residencias de Delaware y Virginia, se decidieron por la arquitectura tardía de Georgia, considerándose la mansión de Garrison Street un buen ejemplo del renacimiento de la arquitectura colonial americana. En la piedra bruñida y quemada del simbólico Peirce –o Pierce– Mill de Rock Creek, cuya construcción se remonta a 1820, se inspiró Tompkins al diseñar la fachada. Lo que nunca se imaginó fue que a partir de 1944, cuando la compró el Gobierno peruano, ésta pasaría a ser una privilegiada vitrina de la milenaria cultura de ese país.

Los diplomáticos llegan y se van. Algunos aportando enseres personales que han hecho época en esta capital –como la colección de arte taurino del embajador Fernando Berckmeyer o la fabulosa, de arte colonial de Celso Pastor–, pero la casa de tres pisos y 16 habitaciones no queda vacía. Esperando a los moradores de turno permanecen los ceramios precolombinos de las culturas Moche, Chimú y Nazca; las pinturas coloniales de las escuelas cuzqueña y limeña con sus marcos de pan de oro; los objetos de plata martillada; las acuarelas costumbristas de estilo Pancho Fierro; los codiciados toros de Pucará. Todo propiedad del Gobierno.

La mesa del comedor, por su parte, ha sido testigo máximo de la inigualable culinaria peruana, de sus clásicos cebiches, sus tiraditos. Y, recientemente, de los frágiles e indescriptibles alfajores que la señora del embajador Alan Wagner, Julia, "construía" de madrugada. ¿Y qué decir de los *pisco sour* caminados por el jardín en dirección a la estatua del *Niño huitoto* de Felipe Lettersten o tras esa imagen de la virgen que no es imagen ni es virgen, pero que el agua, a fuerza de voluntad, talló en un nicho más allá de la pileta? ¿O del sendero "a bosque abierto" que lleva de la imponente reja de hierro hasta la casa? Lo que no vimos, pero que los hay, los hay, y en no poca cantidad, fueron los venados. Aquellos personajes "non gratos" para los amantes de los jardines, que en Washington abundan.

Virgen con espada *(Santa Catalina de Alejandría), cuadro colonial de la escuela cuzqueña.*

Arriba
Escalera de roble que conduce a las habitaciones privadas. En el descanso, óleo del pintor peruano contemporáneo Pedro Caballero. En el vestíbulo oval de la entrada y sobre la cómoda de madera, La adoración de los reyes magos, *pintura colonial de la escuela cuzqueña.*

Derecha
En la espaciosa sala principal, el centro de atención son las pinturas coloniales de la escuela cuzqueña, Defensa de la eucaristía, Virgen con el niño *y* La visitación. *Pero hay más... Arriba de la chimenea y marcando presencia, el fragmento de un retablo en pan de oro.*

Arriba

Esta mesa del comedor principal ha sido fiel testigo de la inigualable culinaria peruana, de sus clásicos cebiches, sus tiraditos, sus alfajores. Sobre ella, una sopera y un par de gallos de pelea de Camusso en plata martillada, trabajos tradicionales en la renombrada platería peruana, propiedad del embajador Alan Wagner. Al fondo, el cuarto del desayuno, donde destaca un ropero antiguo de madera tallada. Encima de él, los codiciados Qonopa o toritos de Pucará.

Abajo

Lo más característico de la sala de música es su techo de vigas al aire. Al fondo los óleos Gran sacerdote *de Armando Villegas;* Street Scene, Lima *de F. Stratton; y* Plaza de Acho *de M. Aldana.*

Sobre esta cómoda de la biblioteca y de especial belleza, la Mamacha o Virgen de la leche de Hilario Mendivil, uno de los más famosos artistas de imágenes religiosas del Barrio de San Blas, en Cuzco. Característicos son sus muy particulares e infinitos cuellos. A la izquierda, un excelente óleo del pintor peruano Antonio Maro. Ambas obras pertenecen a la colección personal de los embajadores Wagner. Al fondo, el Salón de las Acuarelas, donde se exhibe una colección de este género que proporciona una detallada información sobre las costumbres y vestimentas de la sociedad peruana en la época virreinal y comienzos de la república.

¿Y qué decir de los pisco sour *caminados por el jardín en dirección a la estatua del* Niño huitoto *de Felipe Lettersten o tras esa imagen de la virgen, que no es imagen ni es virgen, pero que el agua, a fuerza de voluntad, talló en un nicho más allá de la pileta?*

PORTUGAL

A comienzos del siglo XX y en una de sus venidas a Washington para visitar a sus hermanas Annie –viuda– y Mary –soltera–, el magnate de la pintura W. Lawrence concluyó que no era justo que teniendo él tanto dinero, ellas vivieran en casa arrendada. Decidió, entonces, construirles una en el mismo barrio donde residían. Su olfato le avisaba, entre otras cosas, que tal como se iba desarrollando la ciudad, esos terrenos que ahora estaban baratos (1908), valdrían después millones de dólares. Así, lo que en un principio iba a ser una propiedad en los altos de la calle Kalorama, se convirtió en dos. En la primera, las hermanas Lawrence vivieron hasta 1916. Muerto su hermano, decidieron venderla. En la actualidad es la residencia de los embajadores de Francia.

La segunda, construida como inversión en 1914, y obra, al igual que la anterior, del famoso arquitecto neoyorquino Jules Henri de Sibour, fue comprada en 1946 por el Gobierno portugués.

Una vez adquirida, la primera tarea consistió en "portuguizarla". De ampliarla y remodelarla se encargó el arquitecto Frederick Brooks; no así del diseño interior que corrió por cuenta del portugués Leonardo Castro Freire. Los nuevos dueños deseaban, además de tener una gran residencia, sentirse y hacer sentir a sus invitados en casa. Y en un hogar portugués donde se respete la tradición, no pueden faltar los azulejos, la alfombra ni la vajilla hecha a mano. Cuando el dinero alcanza, los pisos son de mármol. Y si el linaje da, bienvenido sea el escudo de armas.

Todo eso tiene la residencia de Kalorama. Además de buena vista, que es lo que significa su nombre y le aporta su privilegiada ubicación, el escudo del país preside la entrada. Pisos de mármol de Estremoz es lo que encontramos en el vestíbulo que se agregó y en la escalera que conduce a la segunda planta, en cuyas paredes, a su vez, hacen su primera aparición los célebres azulejos. Pero si de estos se trata, el comedor –que, como bien se ha dicho, constituye la más portuguesa de las habitaciones– se lleva las palmas. Hay mármol en la fuente y azulejos en el tercio inferior de los muros. Azulejos que hablan de los cientos de años que tiene esa industria en el país. De allí que se afirme que, en cantidad y calidad, en este arte nadie le compite a Portugal. Atrás quedaron los primeros diseños atados a la tradición mora –que por lo demás fueron quienes los introdujeron en el siglo XIV– en que lo único permitido era lo geométrico. Tampoco se ve, como antes, el monopolio de ciertos tonos, impuestos por lo visto y lo traído por los marineros en su navegar por los mares del mundo. Así, cuando el Oriente vistió de azul y blanco su cerámica, igual suerte corrieron los portugueses azulejos. Al punto que hasta se llegó a creer que el nombre derivaba del color azul y no del árabe, *al zulaic*, que era lo cierto.

Ahora, la verdad es que la policromía volvió antes. Dice la historia que después del terremoto de 1755, Lisboa quiso olvidar en colores. Así, azulejos de los más variados tonos y diseños se tomaron interiores y exteriores, edificios públicos y privados, salones grandes y chicos, cuartos de baño y comedores. Con el incentivo, además, de que para ese entonces los portugueses habían descubierto en Brasil que los azulejos eran una efectiva barrera contra la humedad.

Una de las ideas que predominó al redecorar la casa fue la de tratar de darle una atmósfera estilo Portugal siglo XVIII, como homenaje a una época de gran florecimiento artístico en el país.

Arriba
En el Salón de Mapas, y en compañía de objetos tan queridos para los portugueses como los floreros de Vista Alegre y los gallos de la Real Fábrica del Rato en Lisboa, se encuentra una invaluable colección de mapas de los siglos XVII y XVIII. De allí el nombre de la habitación. Sobre la chimenea, una pintura de Joseph Noel describe la batalla naval de cabo San Vicente, al sur de Portugal, entre la flota británica de Nelson y los barcos españoles.

Derecha
Sobre la chimenea, una obra del artista Charles Antoine Coypel y platos de porcelana china de la "familia rosa". Alfombra de Arraiolos, tejida a mano y de valor incalculable, cubre el piso de la gran sala de recepciones o Sala Amarilla.

Para los pisos del vestíbulo de entrada y la escalera, el decorador Castro Freire escogió mármol de Estremoz, piedra de la cual Portugal tiene grandes reservas. Al estilo de las paredes de las antiguas iglesias de Coimbra en el siglo XVIII, éstas se decoraron con mosaicos policromados.

Pero no todo era fabricar azulejos. Y el comedor es un buen ejemplo de ello. Tan imponente como estos es la gran alfombra de Arraiolos, tejida a mano, que cubre el piso. ¿Cuándo llegó esta técnica a la península ibérica? Se desconoce la fecha exacta, pero hay quienes se aventuran a decir que en el siglo XIII. Otra alfombra, tan valiosa como ésta, se encuentra en la gran sala de recepciones o Sala Amarilla, donde compite puntada a puntada con el tapiz de Arras del siglo XVII, *Verdure*, que cubre una de las paredes, y con el maravilloso armario holandés, siglo XVIII, del fondo. Este, transformado en vitrina, exhibe en su interior unas valiosas piezas de loza "de aquellas que traía la Compañía de Indias en

El comedor constituye la más portuguesa de las habitaciones. De Portugal es el mármol en la fuente, los azulejos de las paredes, la platería de la mesa y la maravillosa alfombra de Arraiolos, tejida a mano, que cubre el piso. Los muebles de palo de rosa y los asientos de cuero fueron especialmente ordenados al Museo de Artes Decorativas Ricardo Espírito Santo.

los siglos XVII y XVIII", nos explica Ana da Rocha París, esposa del embajador y dueña de las mismas. Especificando, tal como se estila entre los entendidos, que pertenecen "a la familia rosa, la familia verde y azul y blanco".

De entrada a la Sala Amarilla, o de salida, en un salón más pequeño, y en compañía de objetos tan queridos para los portugueses como los floreros de Vista Alegre y los gallos de la Real Fábrica del Rato, en Lisboa, uno encuentra una invaluable colección de mapas de los siglos XVII y XVIII. ¿Cómo podrían no estar en la residencia oficial del país de los navegantes por excelencia?

RUMANIA

Hasta 1994 la cancillería y la residencia del embajador compartieron casa. ¡Y qué casa! Una espléndida mansión de arquitectura *beaux-arts* construida en 1907 en la esquina de la calle 23 y el Sheridan Circle por la firma neoyorquina Carrère and Hastings. La misma que diseñó el Cosmos Club de Washington y la Frick Residence de Nueva York. Rumania la compró en 1921.

Pero los embajadores ya no viven aquí. Desde hace ocho años su residencia está en la calle 30, en una mansión alquilada al Departamento de Estado que habría sido de propiedad del Gobierno iraní. Estratégicamente ubicada, casi como Rumania en el mapa de Europa, en su vecindario se encuentran la casa del vicepresidente de Estados Unidos y las cancillerías de Italia, Brasil, Turquía y Japón, entre muchas otras. Construida por un arquitecto francés, el milagro rumano lo hace la joven y fina señora del embajador, Carmen Ducaru, cuando desde la mismísima entrada dice que esta residencia es "una tradicional casa rumana en términos del diseño interior y la decoración".

Según ella, no hay vivienda rumana sin iconos, cerámicas y alfombras. Que entre la residencia y la cancillería haya más de 30 esculturas del renombrado artista Marcel Guguianu –discípulo del connotado y también rumano Constantin Brancusi– es, ciertamente, menos frecuente. Pero sí es característico de este pueblo mezclar la funcionalidad con la estética y muchos de sus objetos de uso diario, gran parte de ellos construidos con sus propias manos, son piezas por las cuales los coleccionistas de arte popular darían mucho dinero. Un buen ejemplo de ello son los muebles pintados a mano de la zona de Transilvania.

Con un primer piso de proporciones más vale reducidas –disposición bastante habitual en las construcciones de los años 30– la escalera conduce a los amplísimos salones del segundo nivel y continúa su marcha hacia las habitaciones privadas del tercero. A lo largo de ella una colección de pinturas naïve, realizadas por niños rumanos, enfatizan algo que parece estar en la esencia del alma de este pueblo: la armonía y la espiritualidad.

En el área social, las alfombras del salón principal y el comedor hablan, a su vez, de la larga tradición de los rumanos en este arte. Siglos tejiendo y bordando. Pero también existen sus diferencias: las de Moldavia se distinguen por los motivos geométricos; las de Oltenia, por los florales, y las de la región de Maramure, por sus elementos antropomórficos.

Las repisas de la sala son la mejor prueba de que esta residencia, rumana, es. Compartiendo habitación, espacio y protagonismo encontramos iconos ortodoxos –en madera y en vidrio– de la colección personal de los embajadores Ducaru; esculturas en mármol y bronce, platos y jarras en cerámica. Y es que en materia de iconos, Rusia, Grecia y Rumania tienen mucho que enseñarle al mundo. Se dice que el gran apogeo de este arte fue durante los siglos XVII y XVIII, cuando se multiplicaban por el país los centros dedicados a la pintura de imágenes en madera.

Por otra parte, cuando se pregunta por qué el papel tan preponderante de la cerámica en la decoración de las viviendas, la respuesta es que tan milenaria es la tradición que en los museos se pueden encontrar valiosas piezas del período neolítico. Con el pasar de los

Las repisas de la sala son la mejor prueba de que esta residencia, rumana, es. Compartiendo habitación, espacio y protagonismo encontramos iconos ortodoxos –en madera y en vidrio– de la colección personal de los embajadores Ducaru; esculturas en mármol y bronce, platos y jarras en cerámica.

Cuando se pregunta por qué el papel tan preponderante de la cerámica en la decoración de las viviendas, la respuesta es que tan acendrada se halla esta tradición que en los museos se pueden encontrar valiosas piezas del período neolítico. Con el pasar de los años, vendrían los usos, los subusos, las variaciones y las calificaciones, siendo la cerámica más famosa la de Horezu. En porcelana, las piezas provenientes de Curtea de Arges son consideradas verdaderas obras de arte.

años, vendrían los usos, los subusos, las variaciones y las calificaciones, siendo la cerámica más famosa la de Horezu. En porcelana, las piezas provenientes de Curtea de Arges son consideradas verdaderas obras de arte.

Sin embargo, lo que más admira de estos rumanos –que desde los romanos saben de innumerables invasiones– es la fidelidad a su lengua, a su religión y a sus costumbres. ¿A quién o a qué habrá que atribuirle el milagro? Alguna explicación tendrían que dar los Cárpatos, el Danubio y el mar Negro.

En la gran área social, las alfombras del salón principal y el comedor hablan de la larga tradición de los rumanos en este arte. Siglos tejiendo y bordando. Pero también existen sus diferencias: las de Moldavia se distinguen por los motivos geométricos; las de Oltenia, por los florales, y las de la región de Maramure, por sus elementos antropomórficos.

RUSIA

Difícil encontrar dos suegras como Hattie Sanger Pullman. Fascinada con la carrera política de su yerno Frank O. Lowden, elegido y reelegido congresista por Illinois, esta multimillonaria madre política –viuda del magnate de los coches-dormitorio, George Pullman– decidió que ya que Lowden y su hija tenían para largo en Washington, sería bueno que tuvieran su propia casa y dejaran de seguir alquilando. Pero no podía ser cualquier morada porque si la carrera política del yernísimo seguía como iba, podía hasta terminar con la banda presidencial terciada. Pensando en eso, el arquitecto obvio era Nathan Wyeth, quien por esa misma época estaba a cargo de la ampliación de las oficinas del ala oeste de la Casa Blanca.

La residencia, una de las más costosas que se construyesen en la ciudad a comienzos del siglo pasado, fue hecha a medida de las aspiraciones de doña Hattie: imponente edificación, extensos recibos, finísimos terminados. Y si bien en una época el gran debate se centró en si la mansión Pullman fue la consagración del arquitecto Wyeth o su pecado mortal –por la mezcla de estilos y poca originalidad– a estas alturas, con todo lo que sus muros han visto y oído, es pieza fundamental de la historia de Washington.

Sin embargo, no fueron los Pullman quienes bailaron en el versallesco Salón Dorado ni quienes cenaron en el inmenso comedor de paredes enchapadas en nogal. El yerno se enfermó, no pudo presentarse a la reelección y, por ende, nunca volvió a la capital. A partir de ese momento su suegra perdió interés en la propiedad y la puso en venta con todo y mobiliario. Pero no le fue fácil deshacerse de ella por el precio y por los tiempos que corrían. Inicialmente se la compró su amiga Natalie Hays Hammond, esposa del millonario ingeniero de minas que después sería el propietario de la actual Embajada de Francia, por 300 000 dólares. Meses más tarde, sería vendida al gobierno del zar de Rusia por 350 000.

Siempre se ha dicho que nadie aplaudió más la compra de Nicolás II que su embajador Georgi Bakhmeteff y su esposa, la aristocrática y talentosa norteamericana Marie Beale, a quienes les gustaba vivir a la *grand manière*. De allí que, a partir de 1914, la morada de 64 habitaciones fue manejada como palacio imperial y entre la pareja de diplomáticos, el chef francés con sus 12 ayudantes y los otros 40 empleados que componían la servidumbre, la ciudad se enteró de cómo se atendía en la Rusia zarista.

En 1917, naturalmente, se acabó la fiesta. El zar abdicó y el gobierno provisional de Kerenski avisó que en una semana más estaría en Washington su nuevo representante, Boris Bakhmeteff, quien sólo tenía en común con su predecesor el apellido, detalle que el último se encargó de divulgar *urbi et orbi*, cuando no lo calificaba de "maestro plomero".

El embajador zarista y su esposa se fueron a vivir a Francia y, junto con sus valiosas pertenencias, desmantelaron la embajada de la calle 16, alegando que ni los sofás Luis XV y XVI, ni las sillas y las mesas, ni las costosas alfombras pertenecían al "gobierno provisional" y que ellos, en cambio, sí las necesitaban para arreglar la casa que pensaban

En el espectacular Salón Dorado todo lo que brilla es oro; mejor dicho, lámina de oro. Al punto de que cuando en 1933 se solicitó al famoso arquitecto y diseñador de interiores neoyorquino Eugene Schoen que modernizara la embajada, su declaración tajante fue que respetaría hasta el último de los rizos del más diminuto de los cupidos. El efecto multiplicador de las arañas de luces a través de los espejos enfrentados fue un recurso muy utilizado en las mansiones de esa época.

construirse en París, exactamente igual a la mansión Pullman y con el mismo Wyeth como arquitecto, en la medida de lo posible. Ello, al parecer, nunca ocurrió y tampoco le importó mucho al nuevo Bakhmeteff que, por lo ocupado que se mantenía yendo y viniendo al Departamento de Estado, optó por alhajar la casa con los primeros muebles no pretenciosos que encontró.

Cuando estalló la Revolución de Octubre y Estados Unidos decidió no reconocer a la Unión Soviética, la embajada entró en un letargo que se prolongó por más de diez años. Bakhmeteff se fue a Nueva York a enseñar ingeniería en Columbia University y los muros y muebles de la residencia se cubrieron con telas baratas.

Sin embargo, todo cambió en 1933 con la elección de Franklin Delano Roosevelt como presidente. Al reconocer éste al Gobierno de la Unión Soviética, empezaron los preparativos para recibir al nuevo embajador. La idea inicial fue modernizar toda la casa, empezando por la cocina y los baños. Para ello se contrató a Eugene Schoen, un prestigioso arquitecto de Nueva York, que tan pronto entró a la mansión y vio el estado de su artesonado interior, consideró que era más barato comprar otra nueva que restaurarla. De allí que se dedicara justamente a eso: a renovar la cocina y los 14 baños, advirtiendo que no le tocaría ni un crespo al más insignificante de los cupidos de la gran sala.

Gracias a las antiguas piezas de la Rusia imperial que se trajeron, a las que se compraron a Edith Rockefeller McCormick, y a la labor de Schoen, la casa retomó su antiguo aire palaciego y quedó lista para recibir al recién designado embajador Alexander Troyanovsky. En 1934, a escasos cuatro meses de haber llegado, el representante de Stalin y su digna esposa, a más de entronizar la bandera con la hoz y el martillo, conmocionaron el notablato de Washington al celebrar la fiesta del año.

En este aspecto, no todos los embajadores que los sucedieron fueron exactamente igual a los Troyanovskys. No obstante, y con unos representantes más adustos que otros, la gran recepción de la sede continuó siendo por varias décadas la celebración anual de la Revolución de Octubre, si bien la afluencia de personalidades variaba según el grado de tirantez en que se encontraran las relaciones con Estados Unidos.

Arriba
El Salón Dorado o Sala de Conciertos ha sido el escenario principal de las grandes recepciones de esta embajada.

Página opuesta
Durante un buen tiempo en este primer piso hubo oficinas para funcionarios. Luego, éstas se convirtieron en salas de recepción, un poco más informales que las del segundo piso.

Izquierda
Vestíbulo del segundo piso que conduce al Salón Dorado. El gran tamaño de las chimeneas es otra constante de este tipo de residencias.

Página opuesta
La gran lámpara del comedor es uno de los objetos más valiosos de la embajada. Si bien de apariencia moderna, documentos fechados en 1934 la describen como "una antigua araña de luces del siglo XVI, realizada con gran esfuerzo por artesanos venecianos". Su globo se considera como uno de los más grandes soplado por ser humano alguno.

Cambios más, cambios menos, especialmente en los retratos de los líderes soviéticos que se exhibían en la galería de pinturas, la embajada mantuvo su mismo aspecto hasta la visita de Nikita Krushchev en 1959, con ocasión de la cual se hizo otra renovación importante. También fue la ocasión en que el presidente Eisenhower pisó por primera vez la embajada para la recepción ofrecida en su honor por el mandatario soviético.

Si bien los años 60 estuvieron marcados por la eficiencia, el estilo y la elegancia del embajador Anatoly Dobrynin, el período de la guerra fría trajo consigo la colocación de una antiestética fila de antenas en el techo de la residencia. Después vendrían el *glásnost*, la *perestroika*, la desmembración de la Unión Soviética.

Hacia fines de 1991, la bandera tricolor rusa fue izada nuevamente sobre la ex mansión Pullman, como símbolo del nacimiento de la nueva Rusia que conocemos hoy. Sus actuales

Página opuesta
Durante una época, esta inusual salita, ubicada al fondo del comedor, estuvo cubierta por pesados cortinajes.

Derecha
Pinturas de artistas rusos de muy diversas épocas decoran las paredes, incluyendo nombres tan conocidos como los de I. Aivazovsky, M. Nesterov, K. Makovsky, A. Savrasov, F. Sychkov.

huéspedes —el embajador Yuri Ushakov y su dinámica esposa Svetlana— fueron la fuerza motora del proyecto que le devolvería a la casa su antiguo esplendor. Como resultado de este enorme trabajo —realizado enteramente por maestros rusos— las sencillas oficinas de pisos de linóleo y chimeneas forradas en tablas, que constituyeron la tónica de gran parte del edificio durante décadas, se transformaron en salones de recepción que se asemejan lo más posible a su versión original.

Hoy la residencia del embajador ruso es un lugar familiar entre los washingtonianos, el cuerpo diplomático y la comunidad rusa, no sólo por sus grandes recepciones sino por sus exhibiciones de arte, recitales musicales y otras actividades de índole cultural.

Como bien lo resumió Svetlana Ushakov, "esta casa tiene historia y está viva".

SINGAPUR

Es una muy buena casa, en un gran barrio, con vista al Rock Creek Park. Nueva y no demasiado grande, fue construida en 1990. Cuando salió al mercado la compró el Gobierno de Singapur que andaba a la búsqueda de residencia propia. Cambió, así, una moderna casa de vidrio con vista a un bosque por una acogedora de ladrillo al costado de un parque.

Aquí no existe la historia de la viuda rica que le vende el palacete al hijo, con todo adentro, por veinte dólares –como en el caso de la actual Embajada de Brasil–, ni de la pareja millonaria que tiene que salir de la mansión motivo depresión económica de los años 30, como sucedió con tantas otras de la ciudad.

Tampoco el tema central es lo renombrado del arquitecto. Sin embargo, a éste hay un mérito grande que abonarle. Estilo *Georgian* moderno, del exterior fascina la solución que le dio al garaje. Ubicado al costado de la casa, lo hundió a nivel del sótano, de manera que sacó los autos del paisaje, dejándole el protagonismo –al menos en primavera– a unos cerezos en flor colocados al fondo, en terraza.

Al entrar, la magia es progresiva. Empieza con la luz que se filtra por el ventanal de la escalera hacia el vestíbulo. Se potencia con el detalle inesperado de los dos caracoles de nácar colocados a la subida del primer escalón y con las plantas que presiden aquel espacio. Estamos en Singapur –la ciudad jardín– y en Singapur el aire huele a palmeras.

A la derecha, el salón principal: blanco en muebles, paredes y orquídeas; un tono neutro para unos muebles neutros que acogen los objetos personales del diplomático de turno. Menos discreta es la chimenea de mármol estilo regencia, mas la equilibra el discreto encanto de un conjunto de pequeñas esculturas *shona*, de Zimbabwe, y de un par de figuras de animales en cerámica *Han*. Sobre la mesa de centro, libros de arte, novelas e historia de autores de diversas nacionalidades. Todo leído, todo estudiado. En el centro, una maravillosa cabeza de caballo de la dinastía *Han*. Contra la pared, en un mueble con puerta de vidrio, otro de la dinastía *Sui*; una vasija del período neolítico, figuras funerarias, pocillos del sudeste asiático y cerámica tailandesa. En una mesa lateral, una colección de piezas de plata camboyana: un pez, un caracol y un ciervo reclinado. Diagonal a la mesa de centro y sentadas en el borde de un fantástico tambor de bronce de Myanmar –utilizado para llamar la lluvia– una serie de ranitas parecen estar al acecho de las primeras gotas.

En un segundo ambiente se destacan dos livianas sillas de madera conocidas como *chicken wing wood chairs*. A un costado, una caja de madera tibetana usada para orar. El estudio lo preside un *kilim* Senneh de comienzos del siglo XX. En los estantes de su biblioteca encontramos libros sobre Asia y prominentes ediciones publicadas en inglés sobre la historia contemporánea, el pensamiento social, globalización y religión. Grabados antiguos de Singapur y un viejo mapa cuelgan, igualmente, de las paredes de madera del estudio-sala de música.

En los pasillos, enmarcados, encontramos tapices en seda de Camboya. En una esquina del comedor, dos figuras sin manos de la dinastía *Han*. Si hubiesen estado intactas no habría habido plata suficiente para comprarlas. Diferente y fina, la *giacomettiana* mesa de paneles en palo de rosa. Los cuadros de autores singapurenses que se observan son propiedad del Estado y provienen

Sobre la pared de fondo de la biblioteca y sala de música, un kilim *Senneth. En el sofá, tela originaria de Indonesia, denominada* sumba.

Izquierda
Dos rollos con caligrafía china colocados sobre una de las paredes laterales del salón –que captan la atención del visitante tan pronto entra– y el tambor de bronce circundado de ranas de Myanmar, utilizado para llamar las lluvias y que se usa como mesa lateral, ponen el toque asiático.

Página opuesta
Mesa del comedor, en palo de rosa, preparada para almorzar. La pintura de la pared, elaborada en técnica mixta, es obra del artista singapurense Goh Beng Kwan.

de la colección del Ministerio de Relaciones Exteriores. La cancillería los distribuye en las distintas representaciones diplomáticas conforme a la política de divulgación del Gobierno. Su sello distintivo: todos, a diferencia de los que pertenecen a la embajadora Hen Chee Chan, están enmarcados en dorado.

Ella, doctorada en ciencias políticas, siempre estudió arte. Con el primer sueldo se compró lo que siempre había soñado tener: un cuadro de su coterráneo Arthur Yap, escritor, artista y poeta, hoy colocado en puesto de honor en la sala. Experta en arte textil, después vendrían las telas antiguas, las alfombras persas. Una buena parte de todo lo que ha ido coleccionando a lo largo de los años, viaja con ella, tal como se ha visto.

De nuevo el vestíbulo, de nuevo las palmeras, de nuevo los caracoles al pie de la escalera. "Lo esencial en esta casa y en todos sus muebles y sus objetos, es la fusion entre Oriente y Occidente", concluye la embajadora Chan, cuya voz nos fue llevando de la mano, de estancia en estancia.

Izquierda

La mirada se desplaza de la gran alfombra persa Naim al relieve en aluminio del artista singapurense Sim Kern Teck —que está sobre la chimenea—, para regresar y detenerse en la perfecta cabeza de un caballo de la dinastía china Han, colocado en el centro de la mesa.

Arriba

El vestíbulo es ya un buen anuncio de todo aquello que desempeña un papel central en la decoración de la casa: alfombras, palmeras, esculturas, pinturas y conchas.

255

ÁFRICA DEL SUR

La condición que puso Ralph Close, ministro en ese entonces de la Unión Sudafricana y motor del proyecto de dotar a la legación de cancillería y residencia propia, consistió en que el edificio debía ser sencillo, pero digno, de manera que sus compatriotas se sintieran razonablemente orgullosos de él. Comprado el terreno en 1935 en la zona de Pretty Prospect, de dotarlo de identidad se encargarían, además del diplomático, John Whelan –su diseñador y autor también de la vecina legación de Noruega– y Charles Tompkins –rico constructor y propietario original de la espléndida residencia de los embajadores del Perú ante la Casa Blanca.

Mirada al pasar y sin mayores conocimientos arquitectónicos, se la consideraría una mansión más de *Embassy Row*. Primer error. La sola fachada ya obliga a interesarse por el estilo denominado *Cape Dutch*. Porque si bien aquí la piedra caliza sustituyó a los muros encalados de las casas típicas de Ciudad del Cabo, los ondulantes faldones de las mansardas, el *Kat Balcony* –réplica a escala del construido en el siglo XVII por la Dutch East India Company en esa misma ciudad–, la barnizada y envidriada puerta principal y las cuatro aflautadas pilastras de la entrada, son característicos de este tipo de construcciones del siglo XVIII.

Al abrirse la puerta, el mundo es otro. La monótona uniformidad de la piedra exterior se convierte –por cuenta de las muñecas tribales que en el vestíbulo sirven de introducción a la variada artesanía de las nueve regiones del país– en faldones, tocados, pulseras, tejidos y mostacillas de mil colores. No así en el gran vestíbulo que viene a continuación, donde los tonos dominantes son el blanco y negro de los 27 grabados –realizados cada uno por un artista sudafricano diferente– que interpretan la nueva carta de derechos humanos del país.

Más allá de estos cuadros, la diferenciación que se hace entre la Sudáfrica pre y post liberación incluye otros aspectos. En el frontis de la fachada, por ejemplo, todavía tienen que reemplazar el antiguo escudo de armas –regalo del matrimonio Close–, lo que ya representa un problema no tan sencillo pues está tallado en la piedra. En el segundo piso se explica la diferencia entre los muebles y los objetos que se hallan en la sala de estar y los del salón de recepciones. Mientras en la primera se conservó el aire colonial –incluso la vajilla que está guardada en el escaparate tiene grabado el escudo antiguo–, en la segunda se hizo hincapié en la unión, encarnada, por supuesto en el nuevo escudo y en la diversidad de artesanía, pinturas, cestería y tejidos que la decoran, y que hablan de un país feraz al expresarse. Para muestra, las indescriptibles muñecas *Ndebeles* y el árbol de Navidad: un baobab de cuyas fantasmagóricas ramas cuelga todo tipo de animales de madera, bohíos, muñecas y máscaras.

Ahora, lo más fascinante es la explicación que dan sobre la particular forma de su follaje. Se la resume como el resultado de un ataque pasajero de frivolidad de los dioses en que decidieron ponerle por copa las mismísimas raíces.

En el Salón del Embajador se enfatiza la unión del país después de la liberación, encarnada en el nuevo escudo y en la diversidad de artesanías, pinturas, cestería y tejidos que la decoran, que hablan de un país feraz al expresarse. La mayoría de los muebles son estilo tradicional sudafricano.

Izquierda
La madera de los muebles del comedor, de sus paredes, del escritorio de la embajadora y de varios armarios y estanterías que se encuentran en la casa, es de por sí tema aparte. Denominada stinkwood *(Cootea bulsta) por el olor penetrante que despide recién cortada. Solamente en la embajada en Londres se encuentra otra habitación semejante a ésta.*

Página opuesta
En el Salón Azul o pequeño comedor, se destaca el trabajo en stinkwood, *madera que el Gobierno tiene prohibido explotar comercialmente por los próximos 200 años para evitar su extinción.*

 La madera de los muebles del comedor, de sus paredes, del escritorio de la embajadora y de varios armarios y estanterías que se encuentran en diversos sitios de la casa, es de por sí tema aparte. Denominada *stinkwood* (*Cootea bulsta*) por lo penetrante del olor que despide recién cortada, su explotación comercial ha sido prohibida durante 200 años para tratar de evitar que se extinga. Solamente la embajada en Londres tiene otra habitación semejante. Mientras en esta mesa se pueden sentar 24 personas, la del Salón Azul, que está a continuación, está reservada para comidas más íntimas.

 Y la escalera. A lo mejor míster Whelan estaba, al igual que los dioses, en un momento lúdico cuando la diseñó, pero la verdad es que le salió tan bien como el baobab. De doble retorno en el primer piso, pasa a tener uno en el segundo, retoma sus dos brazos en el tercero y termina en uno en el cuarto. Total, lo que aquí importa es que no hay escalón ni descanso que no nos recuerde que estamos en tierra sudafricana.

 Gran logro en este mar de residencias donde no todas consiguen ese efecto.

ESPAÑA

Si la primera dama Florence Harding y el Congreso norteamericano hubiesen aceptado la idea, esta mansión sería hoy, probablemente, la casa del vicepresidente de los Estados Unidos. O si el Gobierno de México se hubiese tentado con la oferta, ésta podría ser en la actualidad la residencia de sus embajadores. Por esos avatares misteriosos de la historia, la propiedad que ahora ocupa la Embajada de España en Washington tardó en encontrar su destino, pero cuando lo hizo, se plantó bien plantada y desde entonces –a diferencia de muchas otras– no ha cambiado de dueño.

Fue una de las varias mansiones que encargó Mary Foote Henderson al arquitecto George Oakley Totten, Jr. Empeñada en remozar el sector, la obstinada esposa del ex senador de Missouri logró convencer a las autoridades de la ciudad de que la calle 16 fuera rebautizada como "Avenida de los Presidentes". No obstante, la iniciativa duró muy poco tiempo. Los vecinos protestaron porque debían cambiar la dirección en sus esquelas y resultaba engorroso tener que buscar la calle con otro nombre si la lógica indicaba que ésta debía estar entre la 15 y la 17.

No sólo hubo de por medio conflictos numéricos. En realidad, Totten la diseñó, a diferencia de otras, sin tener un país destinatario en mente y el resultado, según los entendidos, fue un estilo "estrictamente americano". Para otros, se trató de una mezcla entre palacio veneciano y misión californiana, pero, se coincidía, en que no era ésta una de sus obras mejor logradas. Mujer tenaz y práctica, la señora Henderson la ofreció en 1923, poco después de terminada, como regalo al Gobierno federal para que la ocupara el vicepresidente de los Estados Unidos. Mucha casa para un vicepresidente, concluyó la esposa del presidente Harding; poco sueldo para mantenerla, remataron los congresistas. En un segundo intento fue propuesta como la residencia ideal al Gobierno de México, pero éste optó, finalmente, por comprar otra, la mansión MacVeagh.

Tres años estuvo la casa vacía, a la espera de un destino más digno. Este le llegó en 1926, cuando el Gobierno de España, que hasta entonces arrendaba otra "casa Henderson" a dos cuadras, envió al embajador Alejandro Padilla con instrucciones precisas de adquirir una sede permanente en Washington. La desdeñada propiedad de la calle 16 fue la elegida. El diplomático y su esposa fueron los responsables de la remodelación y el alhajamiento, así como de la edificación de la cancillería, ubicada en la parte posterior de la residencia. Esta vez el arquitecto del proyecto no fue Totten sino Jules Henri de Sibour, quien diseñó las embajadas de Francia y Colombia, entre otros edificios. Los planos contemplaban amplias oficinas en el primer piso y aposentos para los funcionarios en los niveles superiores.

Según crónicas de la época, la propiedad original pasó por diversas etapas de refacción. De acuerdo con las necesidades y gustos particulares de sucesivos diplomáticos, se le fueron agregando ciertas comodidades básicas y otras no tanto: una gran cocina, un ascensor y un buen garaje. Lugar especial ocupó en estos arreglos un patio interior

Tanto el comedor como la sala de estar dan a este patio interior. Remodelado en 1927, los azulejos, pintados a mano, fueron traídos de Valencia y Sevilla; las rejas de hierro forjado vinieron de Toledo. En 1955, la bóveda de vidrio del techo fue cubierta por razones prácticas, pero igual entra mucha luz natural por los costados este y sudeste. Las columnas de hierro fundido soportan los arcos de linterna, creándose en el interior una glorieta que remata, en el medio, con una fuente. Al fondo, el mosaico de Nuestra Señora de los Reyes agrega un toque típico español.

Página opuesta y derecha
Entre imponentes columnas, un hermoso tapiz flamenco del siglo XVII cubre uno de los muros del salón de baile o "Sala Roja". Fue remodelado en tres ocasiones: 1952, 1955 y, nuevamente, en 1965. Durante los años de la guerra civil española se lo utilizó como bodega

–también llamado invernadero– de clásico estilo andaluz, con una pileta en el medio, azulejos pintados a mano de Sevilla y Valencia, y trabajos de hierro forjado de Toledo.

Más adelante, al término de la monarquía en 1931, y durante la guerra civil española, la residencia sufrió las consecuencias de las turbulencias políticas y caería en un estado de triste abandono. En el anecdotario se cuenta que un mosaico de Nuestra Señora de los Reyes, patrona de Sevilla, en uno de los muros del patio, fue recubierto con cemento durante la gestión de Fernando de los Ríos, embajador en Washington entre 1936 y 1939. Y el salón de baile fue empleado durante años como bodega.

Pero en la década del 50, mientras se desempeñaba como embajador José María Areilza, la mansión recibió nuevos y merecidos cuidados. El salón de baile fue redecorado en estilo francés, con muros en abundante blanco y dorado, grandes espejos y pesadas arañas de luces. En la misma sala, la más importante de la residencia, Areilza volvió a colgar los imponentes retratos del rey Alfonso XIII y la reina Victoria

Las paredes de esta amplia sala están recubiertas en seda adamascada roja, lo cual le da un ambiente más cálido. Las cuatro arañas de cristal fueron agregadas en 1955. Tres pinturas del Museo de El Prado cuelgan de los muros: dos son de la reina Isabel de Farnesio, esposa de Felipe V, incluido el retrato ovalado sobre la chimenea.

Página opuesta

Los muebles de esta sala, de la época de Carlos IV, provienen del Palacio de Aranjuez. Sobre los retratos de las infantas de España, atribuidos a Van Loo, el Museo de El Prado realiza una investigación tendiente a identificar sus autores. Sobre la chimenea, un retrato de Carlos III por Rafael Mengs.

Arriba

Aquí los cuadros son autoría de Eugenio Lucas, discípulo del gran Francisco de Goya.

Eugenia, desmontados al término de la monarquía. Hasta hoy, varios otros cuadros de célebres maestros españoles, prestados por el Museo de El Prado, y tapices flamencos del siglo XVII adornan los muros de más de un cuarto. Después de una profunda búsqueda de destino e identidad, España es la dueña de casa y se nota.

Con todo, la "casona de la calle 16", como afectuosamente la llaman los españoles, está a punto de cumplir su primer ciclo vital. Después de 75 años como residencia de los embajadores de España en Washington, y tras haber tomado el Gobierno español la decisión de sustituirla por otra más moderna y mejor ubicada en el mapa de la capital, el edificio que construyera la señora Henderson pasará a cumplir otras funciones. No es la primera vez que esto ocurre con los palacetes de la calle 16. Antes que a España les tocó a México, Italia y Polonia buscar otros alojamientos para sus representantes. Los últimos en habitarla, el embajador Javier Rupérez y su mujer Rakela, contemplan el desplazamiento con cierta nostalgia, pero contentos con una decisión del Gobierno español: la "casona de la calle 16" albergará al Instituto Cervantes. Digno destino para los muros que tan bien, durante tanto tiempo y en tan variadas circunstancias, sirvieran para albergar la dignidad de España.

Izquierda

Comedor en estilo regencia de la Inglaterra del siglo XIX, que incorpora molduras clásicas y nichos con estatuas. Puertas corredizas se abren al patio-conservatorio y, para aumentar el impacto de éste, el muro opuesto a aquellas está cubierto de espejos en paneles cuadrados. Ahora, lo que se roba la atención de inmediato en esta habitación es la impresionante lámpara de cristal de doce luces. La mesa, abierta en toda su extensión, puede acomodar hasta 30 comensales.

Arriba

Anteriormente esta sala de estar era una biblioteca. En ella se destaca una maravillosa alfombra tejida en la Real Fábrica de Tapices de Madrid y la araña de luces de la famosa cristalería de La Granja, cerca de Segovia. El tapiz de la pared es flamenco, del siglo XVIII, originalmente tejido para el Palacio Real en Madrid.

SUECIA

Construida en 1923 por el respetado arquitecto Arthur B. Heaton para David Lawrence, fundador del *U.S. News and Worl Report*, esta mansión fue adquirida por el Gobierno sueco en 1950. La pregunta obvia delante de su fachada es: ¿Qué tiene esta "españolada" mansión en común con Suecia como para haber sido escogida para residencia de sus embajadores? Poco y mucho. Fuera de la abundancia y la belleza del verde que la rodea, ella posee dos características imperativas en la estética de ese país: simplicidad y luz. Las mismas que se encuentran en el resto de la casa, respetando los matices propios de cada habitación. Porque si bien la decoración estilo *Gustavian* –rey Gustavo III, 1746-1792– del salón principal no tendría nada que ver a primera vista con la contemporánea del *sunroom*, el primero es tan sencillo, lineal y luminoso como el segundo. Lo que no es de extrañar, ya que a lo largo de la intensa, exitosa y variada historia del diseño sueco, tradición y modernidad han caminado tomadas estrechamente de la mano. Tal como quedó establecido en 1992 cuando la Fundación Nobel encargó en forma especial –para el aniversario 90 de sus premios– un servicio de mesa para banquetes. Después de interminables debates, el resultado fue precioso, aunque no demasiado sorprendente: la unión magistral de lo antiguo con lo nuevo.

Aquí se da el caso de que los objetos hablan de momentos cruciales en la historia del gusto del país. En la biblioteca, por ejemplo, el mayor impacto estuvo a cargo de la audaz tela del sofá y de sus sillas compañeras. Diseñada por Josef Frank, el arquitecto austríaco que llegó a Estocolmo en 1930 e hizo época con su personalísima visión en materia de muebles, lámparas, vidrios y textiles.

En el clásico comedor vuelve la calma. Sobre la mesa de caoba estilo rococó inglés y bajo la araña barroca de cristal cortado, una suequísima cristalería Orrefors le sirve de marco a la no menos tradicional vajilla Rörstrands, hecha en forma exclusiva para las residencias de los embajadores del país.

Sin embargo, la habitación que propone una mayor reflexión es la sala de estar o *sunroom*. Arreglada íntegramente con muebles diseñados por artistas suecos, invita a deshacer el camino recorrido por Suecia en esta materia. A recordar la declaración de principios de la esteta Ellen Kay cuando en 1899 exigió "belleza para todo", y la de Gregor Paulsson, figura clave en el diseño sueco, en 1919: "Diseño para todo el mundo, no sólo para los ricos". De allí en adelante no hubo más que un paso a la elegancia o la *Swedish grace* de los objetos especiales y a la apoteosis del funcionalismo, que propugnaba por la producción masiva, los colores y las formas simples y prácticas, y el racional uso del espacio.

Con el paso de los años, las ferias de exhibición, la unión de fuerzas con el resto de los países escandinavos y las exigencias de la internacionalización, el diseño sueco fue evolucionando y autotransformándose de acuerdo con las necesidades del público. Con unos momentos más *pop* y rosa que otros, al nuevo siglo entró con las velas desplegadas, asociándose el "Hecho en Suecia" con originalidad, calidad y belleza en todo y para todos. De su estética invasora y "ergonómica" no se libran –por fortuna– ni la residencia, ni el mango de una olla, ni el tubo de la aspiradora, ni la puntada de un suéter, ni la botella de vodka. Ni hablar de la del Aquavit…

En la biblioteca, el mayor impacto lo produce la audaz tela del sofá y sus sillas compañeras. Diseñada por Josef Frank, el arquitecto austríaco que llegó a Estocolmo en 1930 e hizo época con su personalísima visión en materia de muebles, lámparas, vidrios y textiles. Sobre la chimenea, Attacking Goshawk, *pintura de Bruno Liljefors (1860-1939), un renombrado artista sueco especialista en animales y vida salvaje.*

Página opuesta
El estilo Gustavian –rey Gustavo III, 1746-1792– en que está arreglado el salón principal, incluye desde el mobiliario hasta el espejo y la lámpara del techo. El tapiz de la pared corresponde a un retrato del rey Gustavo III, realizado por un artista desconocido.

Arriba
Si bien la decoración estilo Gustavian de este salón no tendría nada que ver a primera vista con la más contemporánea del sunroom, *la verdad es que el primero es tan sencillo, lineal y luminoso como el segundo.*

Arriba

Esta sala, más conocida como el sunroom, está íntegramente decorada con mobiliario realizado por diseñadores suecos contemporáneos. Las lámparas en cerámica son de la artista Cilla Adlercreutz. El cuadro del fondo es obra de Björn Wessman.

Derecha

Sobre la mesa de caoba estilo rococó inglés y bajo la araña barroca de cristal cortado, una cristalería Orrefors le sirve de marco a la no menos tradicional vajilla Rörstrands, exclusiva de las residencias de los embajadores del país. La pintura de la pared del fondo pertenece al artista sueco Elías Martin (1739-1818).

HOLANDA

No es cuestión de tulipanes. Si esa fuera la razón para identificar la residencia de los embajadores holandeses en esta ciudad, la confusión sería mayúscula, ya que estos abundan en Washington durante el mes de marzo. Lo que hace la diferencia, lo definitivo, es la variedad que se puede encontrar en dicha sede diplomática. De allí que a comienzos de la primavera una de las citas obligadas sea darse una vuelta por el antejardín de la calle S para ver y admirar los tulipanes; para aprender a llamarlos por sus nombres: Farah, por Farah Diba, la ex emperatriz de Irán; Isabel, por la reina de Inglaterra. No hay que olvidar que cada vez que un jefe o una jefa de Estado visita Holanda, una nueva especie es bautizada con su nombre.

En cuanto a la casa en sí y a su mobiliario, no se sabe si en ella aún queda algo de la época de Louis Septimus Ownsley, el ciudadano de Chicago que fuese su propietario original. Está claro, no obstante, que fue el "barón de la tracción" –como se lo apodaba por su fortuna en tranvías– quien le pidió en 1929 al arquitecto Ward Brown que le diseñara un palacete en estilo *Neo-Classical Revival*. De la construcción se encargó Wilmar Bolling, hermano de la segunda esposa del ex presidente de los Estados Unidos, Woodrow Wilson. Este último, al jubilarse, vivió en una casa en la acera de enfrente. Ownsley, en cambio, decidió retirarse en Connecticut y venderle, en 1944, su preciado inmueble de 30 habitaciones al Gobierno holandés.

A comienzos de los años 90, se hizo evidente que la casa requería de una renovación por razones prácticas y estéticas. Se decidió, además, darle realce a la magnífica colección de pinturas que ella albergaba con miras a ofrecer una perspectiva más amplia del arte de los Países Bajos.

Desde sus inicios, la restauración fue una empresa de carácter internacional que tardó ¡cinco años! Sólo en 1999, el embajador, su familia y el personal pudieron regresar a la residencia. Los trabajos de ingeniería y de arquitectura demandaron una compleja colaboración entre firmas holandesas y norteamericanas que, pese a estar separadas por un océano, se empeñaron en un objetivo común: devolverle a la casa todo su esplendor original.

Entre muchas otras faenas debieron instalar complejos sistemas de iluminación y de control de la temperatura y la humedad en las salas donde se encuentran las valiosas pinturas, esculturas, muebles originales, tapices de seda y lana, piezas de Delftware –la inconfundible loza blanca y azul– y diversos objetos antiguos. Con el tiempo, la mansión se había ido transformando en un pequeño, pero formidable, museo privado. Al mismo tiempo y respetando el diseño original, hubo que reacondicionar los espacios para que los anfitriones pudiesen ofrecer una cena privada para seis comensales o una recepción para 300 invitados con la comodidad de saberse en casa.

A la vista está la recompensa por el esfuerzo. Imposible ignorar los tres imponentes arcos de mármol blanco y verde del exterior del segundo piso. En el vestíbulo de entrada, revestido de piedra caliza, se encuentra la gran escalera, también de mármol, cuya

El modelo en que se inspiró la gran escalera de mármol fue la del Palacio del Petit Trianon en Versalles.

Página opuesta y arriba

No hay género igual a los retratos para ilustrar los diversos períodos históricos. Y en este arte los holandeses son maestros. En la biblioteca, sobre la chimenea, la obra Prince of Orange, *del estudio de Gerard van Honthorst (1590-1656), uno de los más importantes retratistas de la Escuela de Utrecht.*

balaustrada es copia de la del Petit Trianon de María Antonieta, en el Palacio de Versalles. En rincones y espacios abiertos, en el uso de urnas decorativas y de frontones en los umbrales del salón principal y del comedor, se aprecian detalles "adamescos", marca registrada de los talentosos hermanos Robert y James Adam, arquitectos escoceses, que diseñaron edificios, tanto públicos como privados, en Escocia e Inglaterra a finales del siglo XVIII.

Los finos trabajos de madera y yeso del comedor y el salón principal han sido despojados de gruesas capas anteriores de pintura y alivianados con colores y texturas frescas. A la biblioteca, de altos techos policromados, se le agregaron un par de puertas de nogal y vidrio, que dan a una amplia terraza. En el tercer piso se construyeron nuevas habitaciones para la familia del embajador y para su majestad, la reina, cuando visita Washington.

Izquierda

Fiel al principio de que la residencia del embajador, además de albergar a éste, tiene que servir de vitrina a las ricas tradiciones artísticas y culturales del país, el Gobierno holandés se aseguró de que, a la hora de restaurarse la casa, se cumplieran las más estrictas normas sobre iluminación, humedad y temperatura, con el fin de preservar en óptimas condiciones la valiosa colección de pinturas, esculturas y tapetes allí existente.

Arriba

Uno de los ambientes de la sala principal, donde destaca Paisaje cerca de Leiden, obra del artista Anthony van der Croos (1602-1663).

Cuarto tras cuarto los visitantes de esta residencia se van encontrando con los temas predominantes en la plástica de los Países Bajos: paisajes, naturalezas muertas y retratos. Pero si hay que señalar una habitación donde se encuentre un ejemplo de todos y cada uno de ellos, esa es el comedor. Allí hay obras de Dusart, van Dijk, Storck, van Beerstraten y Adriana Johanna Haanen, entre otros artistas.

REPÚBLICA POPULAR CHINA

Bien se ha dicho que el Oriente es el Oriente y el Occidente es el Occidente. Sin embargo, la visita a la residencia del embajador de la República Popular China no hizo más que confirmarnos el inmenso espacio de encuentro que hay entre estos dos mundos. Para empezar, aunque aparentemente no hay ningún signo externo –llámese bandera o escudo– que denote que se está ante la sede diplomática de esa nación, la gente que entiende de cultura china sabe la importancia que en ella tiene la puerta. De hecho, la gran puerta en teca que recibe al visitante, al igual que su mensaje, fueron diseñados a medida para esta casa estilo occidental. El simétrico y tradicional tallado significa felicidad, buena suerte, protección y armonía.

Con este pensamiento hay que recorrer la residencia. Tratando de ver más allá del objeto en sí. Entender que los lotos significan verano; los crisantemos, otoño; las peonías, primavera; el ciruelo, invierno; y el bermellón, felicidad y buenos augurios. Perder la visita sería, en cambio, contentarse con saber que la mansión fue construida en 1931 por la firma de arquitectos Frost and Ganger para el matrimonio Stern-Burroughs y que China la adquirió el 30 de julio de 1973. Que la reparación de rigor, si bien menor, fue hecha recién se compró y que la grande –que tomó más de un año– se terminó en septiembre del 2001 e incluyó "desblanquear" la fachada para devolverle a los ladrillos –manualmente y con obreros traídos de China para ello– su rojo natural.

El nueve del nueve, para ser más exactos, retornó el embajador a habitar la casa de la calle S. Fecha que no fue escogida al azar, sabiendo la importancia que para ellos tiene el nueve como número de la suerte.

Y de nuevo, volvemos al idioma de los símbolos. Conforme a la política de apertura al mundo exterior, la sala principal tiene dos ambientes claramente demarcados. Uno en el más tradicional estilo chino con muebles de caoba y mármol. En el otro extremo, una elegante sala estilo europeo donde lo abullonado de sus muebles contrasta con la "verticalidad" de los asiáticos. Lo mismo en el comedor. Mesa puesta con cubiertería y cristales a la más típica usanza occidental y, al lado, los habituales palillos orientales delicadamente colocados.

El mismo esquema de ambientes se repite en la recién añadida, luminosa e inmensa sala de recepciones. Con vista a la piscina y a la cancha de tenis, fue diseñada por un arquitecto local y construida por una compañía china.

Donde las concesiones son muy pocas, es en materia de cuadros, objetos y culinaria. China está presente en los jades, en la caligrafía, en el té, en la porcelana, en la laca, en el mármol de pisos y sillas. Este último constituyó una de las mayores sorpresas. Si no es porque la diplomática señala que el respaldar de los asientos era de mármol, nos hubiésemos retirado convencidos que esos delicados paisajes que los decoran eran pintados por manos humanas y no por las de la madre naturaleza. Las vetas oscuras de la piedra se empinan hacia el Himalaya, bajan en forma abrupta hasta toparse con los valles y se enredan en la copa de los pinos como si fueran trabajadas con pincel.

El foyer deslumbra por los dorados arcos en relieve que cruzan su cielo raso y el fuerte contraste que se establece entre la tela verde oscuro que recubre los muros y el mármol que, generosamente, se distribuye entre el suelo, los marcos de las puertas y los nichos. Todo hecho en China.

Página 286
Frente a la entrada del comedor se encuentra una pintura que representa flores y pájaros del renombrado artista Ren Bonian. En la mesa –puesta con cubiertería y cristales a la más típica usanza occidental– no faltan los habituales palillos orientales, delicadamente colocados.

Arriba

Ambiente europeo de la sala principal. El abullonado de sus muebles contrasta con la "verticalidad" de los tradicionales chinos con los cuales comparte honores dentro de esta misma habitación.

La sesión sobre los secretos del jade tuvo lugar observando la profusión de piezas que hay en las repisas del comedor. Allí aprendimos que de acuerdo con su color se clasifica en esmeralda, blanco jade, verde jade, ágata, cristal y coral. Que no es cuestión de llegar y pulir la piedra en bruto. Para que se convierta en objeto precioso hay que respetar y acentuar su forma natural, su grano, su textura y su color. Que no es lo mismo el jade de Beijing –célebre por lo brillante de sus colores– que el innovador de Guangzhou –donde se respeta más la individualidad del artista– ni tampoco el más sofisticado de Shangai.

De la caligrafía nos ocupamos en la sala principal y en la sala de recepciones al calor de una cuantas tazas de té, la bebida nacional y uno de los lazos más fuertes de unión entre los 56 grupos étnicos que habitan el país. Allí descubrimos –puesto en occidental y simplificado al máximo– que mientras más sencillo y lineal es el signo, más complicado es mantener su equilibrio interno. Y al revés, entre más intrincada es la trama, más fácil su confección.

Ahora, en este encuentro de Oriente con Occidente, es la diversidad, justamente, la que le pone color a este mundo.

Conforme a la política de apertura al mundo exterior, la sala principal de la residencia de los embajadores de la República Popular China tiene dos ambientes claramente demarcados. Uno en el más tradicional estilo chino con muebles de caoba y mármol. Otro, en el extremo, en estilo europeo. El chino lo preside esta pieza del famoso calígrafo Liu Bingsheng.

REPÚBLICA DE COREA

La República de Corea escogió la moderna zona residencial de Spring Valley para construir la casa de su embajador. En 1977 y por 570 000 dólares, adquirió el lote. En 1984 se empezó a edificar, y en 1986 se terminó por un costo de más de 5,6 millones de dólares. Ese mismo año le compraron a la vecina American University un terreno para aumentar el jardín. Este estuvo listo en 1996.

La nota triste en la fiesta de inauguración fue la ausencia de su diseñador, el mítico arquitecto coreano Kim Su-guen –del Space Institute y artífice principal del Complejo Olímpico de Seúl 1988– quien había fallecido unos meses atrás. En Washington, la arquitectura estuvo a cargo de Jack Samperton.

El cambio de atmósfera –comparada esta residencia con otras de la ciudad– resulta entre inquietante y mágico. Después de una larga travesía por entre mármoles, arañas de cristal, muebles Luis XVI, hierro forjado y alfombras de Aubusson, el entrar sin mayor preámbulo y dentro del mismo perímetro al mundo de la madera, el papel de arroz, el bambú, las pagodas y las linternas, reviste características casi milagrosas.

Luz, espacio, serenidad, intimidad y moderada elegancia fueron algunas de las condiciones intransables cuando se concibió la residencia. El modelo a seguir fue la arquitectura del Reino *Baek-je* (18 a. C.-660 d. C.), que tanta influencia ejercería en la japonesa posterior. De ella hablan la geometría de puertas y lámparas. Se ha dicho que una de las pocas concesiones de Kim en materia estilística fue el techo, en el cual las tejas se reemplazaron por cobre. Consideró que la pátina verde que éste adquiriría con el paso del tiempo iba a armonizar mejor con la naturaleza circundante.

En el interior prevalecen el orden y la nitidez. Algo de color hay, pero con medida. Se diría que son las pinturas que decoran los muros las encargadas de proveerlo. En este aspecto se ha afirmado que la arquitectura coreana es más sobria que la china, pero menos austera que la japonesa.

De singular belleza es el espacioso patio central, presidido por unas altas, anchas y morenas vasijas de barro, que se utilizan para guardar la pasta de soya (*doenjang*), la de pimentón rojo (*gochujang*) y el *kimchee*, el infaltable y fermentado plato de vegetales, básico en la alimentación coreana. El trabajo en papel de arroz (*chanjoi*) de puertas y ventanas –hecho e instalado por artesanos oriundos del país– le da al patio un ambiente coreano único.

Del pabellón de madera se desprende un arroyo que, serpenteando a lo largo del jardín, termina en una caída de agua. Lotos, nenúfares y otras variedades de flores acuáticas salpican la corriente hasta caer al lago, debajo de la cascada. Desde un puente de madera, arriba de ésta, se pueden ver las carpas pasar nadando una y otra vez.

A lo largo de los siglos la gente de Corea ha reconocido la importancia que la naturaleza tiene en su vida. Así, agua, árboles y colinas deben rodear cualquier buen hogar coreano. En esta residencia esos elementos fueron trabajados con gran habilidad buscando el eterno de siempre: serenidad y armonía.

Tres grandes lámparas, en papel de arroz y marco de madera, iluminan el vestíbulo de la entrada principal. Alineadas contra las paredes de la escalera que conduce a la gran sala de recepciones, lámparas con motivos de nubes de la época del Reino Baek-je (18 a. C.-660 d. C.). Los caracteres chinos de la alfombra significan felicidad. Sobre los muros de la entrada, coloridas pinturas del afamado artista Namgye.

Izquierda y arriba
De singular y serena belleza es el patio central, presidido por unas solemnes vasijas de barro, grandes, altas y morenas que se utilizan para guardar la pasta de soya, la pasta de pimentón rojo, y el kimchee –ese inflamable y fermentado plato de vegetales básico en la alimentación coreana. Clásico de la arquitectura Baek-je son las vigas y los techos dobles, claramente observables desde este patio. Esculturas en piedra –incluyendo el Haetae, animal marino imaginario, portador de buena suerte– se encuentran por toda la casa para protegerla de los malos espíritus.

293

Página opuesta
En medio del patio sobresale una gran piedra. Y es que las piedras son infaltables en las casas coreanas donde la naturaleza cumple un papel determinante. Los mosaicos geométricos que la rodean acentúan la decoración del período Baek-je.

Derecha
La sombra que proyecta el saliente del techo acentúa la presencia de las ventanas de chanjoi, *contribuyendo a crear esa atmósfera contemplativa que tanto atesoran los países del Lejano Oriente.*

Izquierda

Gran salón que se emplea para atender huéspedes y celebrar diferentes eventos. Tanto la decoración como los muebles integran aquí elementos modernos y tradicionales. Ventanas y lámparas fueron concebidas siguiendo el modelo de las halladas en antiguos templos y palacios coreanos.

Arriba

Sobre las ventanas de madera y papel de arroz (changhoji), decorativas y funcionales persianas de bambú (bal). En la parte superior de los muros y como elemento integrador a lo largo de toda la casa, se hallan celosías de madera, típicas en la arquitectura tradicional.

TÚNEZ

A medida que se avanza a través del Rock Creek Park, basta con divisar la casa blanca sobre la colina para sentirse en el Mediterráneo. Y lo más increíble es que no es Túnez ni el primer ni el único país en que a uno lo asombra que la residencia de sus embajadores en esta ciudad, que no fue construida expresamente para tales efectos, tenga tanto en común con ciertas características propias de la nación que, posteriormente, pasaría a ser su propietaria.

En el caso particular de la Embajada de Túnez, se cuenta que el primer dueño había vivido la mayor parte de su vida con su familia en Portugal. De regreso, allá por los años 20 y a raíz del matrimonio de una de sus hijas, le mandó a construir como regalo una casa en el estilo mediterráneo que tanto le gustaba a ella. Al parecer, la chiquilla no quería copia, sino original, y se regresó a Portugal. En 1956, cuando Túnez estableció relaciones con los Estados Unidos, la adquirió y desde ese entonces ha sido la residencia oficial de sus embajadores.

A su aspecto mediterráneo contribuyen además de los arcos y las columnas entorchadas, la intrincada talla de la parte superior de sus blancos muros exteriores, que se hallan en franco contraste con el azul intenso del trabajo en metal, a la clásica usanza de las casas de Sidi Bou Said, pintoresco pueblo pesquero tunecino al norte de Cartago, declarado por la Unesco, patrimonio de la humanidad. En el interior del inmueble, la identidad nacional está presente en cada una de las habitaciones a través de las pinturas, las lámparas de influencia otomana, los bajos muebles de cuero y el bellísimo *Marfaa*, antiguo anaquel de madera tallado, pintado y con incrustaciones de vidrio que se usaba para colgar las espadas y los rifles.

No obstante, como era de esperar, son los tapetes el elemento dominante. No por nada su renombre mundial. En especial las alfombras hechas en Kairouan, ciudad santa a 160 kilómetros de la actual capital Túnez y que fue, a su vez, capital del país durante la dinastía Aghlabite (800-900 d. C.) y el más importante centro cultural, intelectual y espiritual del Mediterráneo.

Las famosas alfombras de Kairouan, tal como la impresionante en tonos azul y dorado que hay en el Gran Salón de la residencia, son anudadas a mano y en lana pura de oveja. La del Salón Tunesino es una típica *Alloucha*. También hecha a mano y también esencialmente "kairouana" con su geométrico medallón central, pero con la limitante del color: para esa variedad sólo se utiliza la gama de tonos naturales de la lana de la oveja.

Cuando se llega a los *Souks*, los coloridos mercados tunecinos, se aprende a diferenciar los diversos tipos y cualidades de las alfombras. Las clásicas, de los *Kilims*, los *Mergoums* y las hechas en seda. Los conocedores catalogan como "normal" a la alfombra cuyo tejido tiene entre 10 000 y 40 000 nudos por metro cuadrado; de "fina", la que oscila entre los 65 000 y los 90 000; y de "extrafina", aquella que suma entre 160 000 y 500 000. Las de seda, advierten, pueden tener incluso más de 500 000.

Túnez, un país conocido por su larga y rica historia que abarca más de 4000 años, y punto de encuentro de varias civilizaciones, ha desarrollado a lo largo del tiempo una exquisita artesanía. Su cerámica, famosa desde los tiempos púnicos y romanos, se ha ido perfeccionando con la adición por parte de sus artesanos de colores y formas propios de Andalucía, Italia y el Levante árabe. Hoy, pujante industria, es una decorativa insignia de la artesanía tunecina.

La forma alargada del Salon Tunisien *o salón de té recuerda la forma tradicional de una habitación en el patio de una casa tunecina, explica Faika S. Atallah, esposa del embajador y gran anfitriona. Sobre la pared, el bellísimo* Marfaa, *antiguo anaquel de madera tallado, pintado y con incrustaciones de vidrio, que se usaba para colgar las espadas y rifles. Una linda alfombra de la variedad llamada* Alloucha, *cubre el suelo. La antigua lámpara de pie, de inspiración "orientalista", está hecha en bronce y representa a un hombre con turbante sosteniendo una antorcha.*

Arriba

Escalera en espiral con detalles de hierro forjado. Arcos con columnas entorchadas y tradicional lámpara en bronce y vidrio, de influencia otomana. En la pared del fondo, y como detalle arquitectónico, estuco tallado y perforado.

Derecha

Sobre el sofá del Gran Salón, pintura de maestro Jalel Ben Abdallah (1921-), uno de los miembros fundadores del movimiento artístico "Escuela de Túnez". El centro de atención de la habitación es la magnífica alfombra en tonos azul y dorado, anudada a mano y clásico diseño Kairouan. El nombre corresponde al de la ciudad santa situada a 160 kilómetros de la capital Túnez, que fue, a su vez, capital del país durante la dinastía Aghlabite (800-900 d. C.) y el más importante centro cultural, intelectual y espiritual del Mediterráneo. Todavía hoy es sede de las valiosas alfombras.

TURQUÍA

En Sheridan Circle con la calle 23 está ubicada la elegante mansión de piedra gris que durante mucho tiempo ha sido la residencia del embajador de Turquía.

El diseño arquitectónico constituye una fusión de elementos que abarca tres siglos. La llamativa fachada –con sus columnas acanaladas, balaustradas revestidas y elaborado pórtico– da la sensación de que hubiese sido diseñada a pedido para sus ocupantes: la nación reconocida como puente entre Europa y Asia. Su neoclásico interior, acentuado por los decorados techos, minuciosas tallas y vitrales multicolores, es una vitrina también apropiada para el país en el que durante siglos han confluido las culturas de Oriente y Occidente.

George Oakley Totten, arquitecto de Washington, fue contratado por el industrial Edward Hamlin Everett para que edificara la mansión, dándole libertad de gastar y soñar. Así, en 1914, se inició la monumental construcción de ladrillo y granito procedente de Bowling Green, Ohio, el estado nativo de Everett.

La estadía previa de Totten en Estambul fue determinante en la concepción de este proyecto. En 1908 había recibido el reconocimiento del sultán Abdul-Hamid como artífice de la primera cancillería norteamericana en Turquía y de la residencia del primer ministro Izzet Pasha. Se le ofreció, incluso, el cargo de "arquitecto personal y privado del sultán". Pero Abdul-Hamid fue destronado en 1909, antes de que dicha sociedad fructificara.

Totten concluyó su obra en 1915, tras lo cual los Everett se mudaron a la mansión, arreglándola con muebles estilo regencia y Luis XVI, alfombras persas y finos tapetes Aubusson, bellas pinturas y excepcionales piezas artísticas.

En la década siguiente a la primera guerra, Everett y su esposa, Grace Burnap, se convirtieron en los grandes anfitriones de las llamadas "veladas musicales", en que lo más granado de la sociedad washingtoniana se reunía cada semana a escuchar conciertos de piano y recitales de cantantes de ópera. Tradición que se mantuvo hasta la muerte de Everett en 1929.

Tres años después, el Gobierno turco le tomó la casa en arriendo a su viuda, hasta 1936 cuando se convirtió en el orgulloso propietario de la mansión, con muebles y objetos de arte incluidos. Los enseres personales de los enviados posteriores y los de sus esposas –tales como cristales, alfombras y tapices– han ayudado a lo largo del tiempo a realzar el interior de la vivienda, al igual que lo hace la colección permanente de arte turco.

En la década de los 40, Ahmet Ertegun, hijo del embajador de Turquía, M. N. Ertegun, abrió la residencia a los amantes del jazz para que disfrutaran, mientras almorzaban, de la música interpretada por los integrantes de las bandas de Duke Ellington o Louis Armstrong. Veladas que condujeron, eventualmente, a la fundación de la compañía Atlantic Records.

La gran puerta doble de la entrada, con su sólida reja de bronce, nos conduce al vestíbulo de la mansión, un espacio rico en columnas dóricas y arquitrabes. El piso de mármol blanco con vetas grises resalta por su diseño geométrico en tonos verde menta y siena. Sobre la repisa de la chimenea de mármol descansan unas urnas Capo di Monte.

A la izquierda del vestíbulo se encuentra la oficina de la residencia y, a la derecha, el estudio del embajador, lujosamente amoblado con una alfombra persa y un elegante

La gran chimena de mármol está flanqueada por dos juegos de puertas dobles que conducen a la sala principal. Allí, el triángulo norte está apartado del resto de la habitación por cinceladas columnas. El blanco intenso del techo y las paredes hace resaltar el crema, rosa y azul de la alfombra Aubusson.

Una gran reja de hierro forjado nos lleva del salón de baile a un apacible solario de amplios ventanales con vitrales que permiten la entrada abundante de luz. Una antigua alfombra turca abarca todo el largo de la sala y los mosaicos de las paredes reproducen los motivos de la alfombra.

escritorio. Las sillas y divanes fueron tapizados recientemente con brocados clásicos en tonos crema y dorado.

La escalera, con su elaborada baranda tallada, nos lleva a un rellano iluminado por un gran vitral donde alguna vez estuvo el busto de Mustafa Kemal Ataturk, héroe nacional y fundador de la república. La escultura se encuentra ahora en la cancillería de la avenida Massachusetts, unas cuadras más arriba.

Una escalera de doble retorno, adornada con dos pinturas de Bronzino, siglo XVI –realizadas directamente sobre un muro– conduce a la sala de recepciones con piso de teca importado

La escalera, con su elaborada baranda tallada, nos lleva a un rellano iluminado por un gran vitral donde alguna vez estuvo el busto de Mustafa Kemal Ataturk, héroe nacional y fundador de la república. La escultura se encuentra ahora en la cancillería de la avenida Massachusetts, unas cuadras más arriba.

de China, adornado con una alfombra turca. Del techo, ribeteado con tallas al estilo corintio, cuelgan dos antiguas lámparas de bronce. Una enorme mesa de caoba ocupa el lugar central del salón. Entre los descansos de la escalera hay un gran brasero de bronce decorado con medias lunas, símbolo de la nación turca.

La gran chimena de mármol está flanqueada por dos juegos de puertas dobles que conducen a la sala principal. En ésta, el triángulo norte está apartado del resto de la habitación por columnas cinceladas. Y así como el blanco intenso de techo y paredes hace resaltar el beige, rosa y azul de la alfombra Aubusson, el color oro de las cortinas logra el mismo efecto

Izquierda
La parte superior de las paredes del salón de baile está recubierta con paneles de damasco en tonos granate y oro. Los nueve paneles del techo están separados por magníficas vigas, talladas y recubiertas con esmalte azul verdoso y oro. Las cortinas de terciopelo rojo completan la magnificencia del salón.

Arriba
Las puertas dobles del espectacular salón de baile están adornadas con una celosía circular.

Una escalera de doble retorno, adornada con dos pinturas de Bronzino, del siglo XVI, realizadas directamente sobre la pared, conduce a la sala de recepciones con piso de teca importado de China, el cual adorna una alfombra turca. Del techo, ribeteado con tallas al estilo corintio, cuelgan dos antiguas lámparas de bronce. Una enorme mesa de caoba ocupa el lugar central del salón. Entre los descansos de la escalera hay un gran brasero de bronce decorado con medias lunas, símbolo de la nación turca.

con los bellamente tapizados muebles Luis XVI y regencia. Dos imponentes arañas de cristal cortado penden del techo.

 Al lado sur de la sala de recepciones está el espectacular salón de baile cuyas puertas están adornadas con una celosía circular. Un gran piano preside el escenario. En la pared de enfrente domina un enorme espejo incrustado, enmarcado por columnas. La parte superior de las paredes está recubierta con paneles de damasco en granate y oro. A su vez, los nueve paneles del techo están separados por magníficas vigas talladas y recubiertas con esmalte azul verdoso y oro. Las cortinas de terciopelo rojo completan la magnificencia del salón.

Por un corredor abovedado salimos al comedor donde un friso de madera sirve de base para la repisa del buffet. Las paredes están tapizadas con un diseño floral barroco en rosa y blanco. Tres juegos de puertas dobles dan acceso a la sala de recepciones, la despensa del noroeste y el corredor.

Una gran reja de hierro forjado nos lleva del salón de baile a un apacible solario de amplios ventanales con vitrales que permiten la entrada abundante de luz. Una antigua alfombra turca abarca todo el largo de la sala y los mosaicos de las paredes reproducen los motivos de ésta.

Por un corredor abovedado salimos al comedor. Un friso de madera sirve de base a la repisa del *buffet*. Las paredes están tapizadas con un diseño floral barroco en rosa y blanco. Tres puertas dobles dan acceso a la sala de recepciones, la despensa del noroeste y el corredor.

Al otro extremo del corredor se encuentra la sala de estar. Sobre la chimenea de mármol blanco se aprecia un fino reloj de oro parisino. Los divanes y sillones estilo regencia, tapizados en tonos grises y rosados, son los muebles predominantes de este salón.

En el tercer piso se encuentran los aposentos privados del embajador y su familia. Estos comprenden una sala de estar y cuatro grandes dormitorios con sus baños respectivos.

Directamente sobre el salón de baile se halla una terraza con techo de azulejos desde la cual se tiene un magnífico panorama de la ciudad. En el subterráneo se encuentra la piscina.

Los accesorios de cada piso —manillas de las puertas, cerrojos y bisagras enchapados en oro— son fiel reflejo del sello que Everett buscó imprimirle a su casa. Residencia que es hoy un gran y apropiado hogar para la nación turca.

Al otro extremo del corredor se encuentra la sala de estar. Sobre la chimenea de mármol blanco se aprecia un fino reloj de oro parisino. Los divanes y sillones estilo regencia, tapizados en tonos grises y rosados, son los muebles predominantes en este salón.

REINO UNIDO

Cuando en 1893 la legación británica adquirió carácter de embajada quedaba en la avenida Connecticut. En 1928 cancillería y residencia se trasladaron a las nuevas y monumentales dependencias de la avenida Massachusetts. Su arquitecto, sir Edwin Landseer Lutyens (1869-1944), al tiempo que terminaba el palacio del virrey de la India en Nueva Delhi, preparaba los planos para la embajada en Washington. Lutyens diseñó más de 300 casas en Inglaterra, Bélgica, Alemania, Francia, Italia, Hungría, Sudáfrica y, por supuesto, India.

La residencia, de ladrillo rojo y piedra, altos techos y largas chimeneas, que recuerda las casas de campo del período de la reina Ana, en un cierto momento se tornó insuficiente para la cantidad de funcionarios que tenía que albergar. Así, en 1957, la reina Isabel inauguraba la nueva cancillería, localizada dentro del mismo conjunto habitacional. Con ello las dependencias de la antigua sede se destinaron a apartamentos para los funcionarios, algunos de los cuales se utilizan en la actualidad como oficinas para los ministros visitantes.

En 1973 la mansión pasó por la fase de acondicionamiento que inevitablemente requiere este tipo de viviendas: modernización de los equipos de calefacción, aire acondicionado y cocina. A comienzos de los 80 y con lady Henderson, la esposa del embajador, como guía, varios diseñadores británicos viajaron especialmente a Washington para redecorar los salones de recepción y las alcobas. Igualmente, en 1999, la sala principal, el comedor y la biblioteca fueron también redecorados, utilizando materiales ingleses y estadounidenses bajo la supervisión de lady Meyer. Con posterioridad le tocó el turno a la planta de las habitaciones privadas y a las guardarropías del primer piso.

La residencia está unida a las oficinas originales por un puente que forma en la entrada principal una *porte-cochère*, que queda escondida detrás del edificio de la ex cancillería. Sobre este mismo puente está localizado el estudio-biblioteca del embajador.

Al entrar aparecen las escaleras gemelas en piedra caliza de Indiana que, al unirse abajo, forman un magnífico doble arco. De mármol de Vermont y pizarra de Pennsylvania es el piso del larguísimo corredor que, al recorrer la casa de lado a lado, lleva de la biblioteca a la puerta oeste, pasando por el salón de baile, la sala principal y el comedor. A su vez, por medio de una escalera circular con balaustrada *art déco* se accede a las habitaciones privadas.

Los salones de recepción incluyen el comedor, cuya mesa de caoba puede sentar hasta 34 comensales; la sala de baile, que se usa para conciertos, grandes cenas, recepciones, conferencias; y la elegante y luminosa sala principal. El pórtico, que con sus columnas de piedra caliza recuerda las tradicionales casas de las plantaciones de Virginia, abarca la terraza y conduce al *Rose Garden*. Con los años, éste ha experimentado varias transformaciones, llámense jardín japonés, jardín secreto, jardín de hierbas o *cutting garden*.

En los jardines se encuentran también las esculturas en bronce de dos renombradas artistas inglesas: *Single Form* de dame Barbara Hepworth y *Sleeping Horse* de dame Elisabeth Frink. De pie y afuera, en el área verde que da a la avenida Massachusetts, se encuentra la estatua de sir Winston Churchill, obra de William McVey, de Ohio, en préstamo permanente de la English-Speaking Union a la embajada.

Al entrar a la residencia aparecen las escaleras gemelas de piedra caliza de Indiana que, al unirse abajo, forman un magnífico doble arco.

Página opuesta
En la luminosa sala principal se destacan las pinturas de lady Gertrude Fitzpatrick, de la escuela sir Joshua Reynolds (1774-1841); uno de los espejos Chippendale y una de las doradas y ornamentadas consolas estilo George I. La alfombra Lavar Kirman tiene recuadros en caligrafía islámica con citas de poetas y profetas persas.

Derecha
El salón principal, visto desde el corredor y enmarcado por dos columnas con capiteles corintios. Al fondo, The Red Tea Pot, pintura de Alexandr Achanov, propiedad de lady Meyer.

Arriba

Las columnas de acero del salón de baile están pintadas para semejar escayola, composición de mármol inventada en tiempo de los romanos y que estuvo de moda durante el siglo XVIII.

De la primera embajada británica, en la avenida Connecticut, llegaron las antiguas lámparas de cristal austríacas y la gran alfombra Tabriz. El reloj del fondo, en caoba tallada, es obra de Joseph Redrick (Londres, siglo XVIII). El trabajado friso de yeso, con motivos Grinling Gibbons (1648-1720), se repite a lo largo de la sala de baile y el corredor.

Página opuesta

Para los cuadrados blancos y negros del corredor –colocados en diagonal– se usó mármol blanco de Vermont y pizarra de Pennsylvania.

Página opuesta
Sir Winston Churchill, por Julian Lamar. El elegante estudio-biblioteca del embajador es un cubo casi perfecto con paneles simétricos de madera. Acanaladas columnas corintias enfatizan su altura, al igual que lo hace su techo abovedado. Para el trabajo de madera se utilizó liquidámbar, variedad del árbol del caucho que se da en California. Los tallados de las pilastras simbolizan el poder, la riqueza y el conocimiento.

Derecha
Tanto las sillas de nogal, como la mesa de caoba para 34 personas y las laterales pertenecen a diferentes estilos del siglo XVIII. Platería, cuchillería y lámparas de candelabros estuvieron anteriormente en las embajadas británicas de Lisboa y La Haya. A Washington llegaron en 1893 cuando la legación adquirió rango de embajada.

VENEZUELA

Diógenes Escalante fue el primer embajador de Venezuela en Washington y permaneció en el cargo diez años. Con anterioridad, Venezuela designaba ministros plenipotenciarios. Desafíos tuvo varios, pero se le reconoce como una figura clave en la tarea de supervisar todo el trabajo de construcción y alhajamiento de la residencia. Y se lo tomó muy en serio. Durante meses mantuvo una nutrida correspondencia con la Casa Amarilla –el Ministerio de Relaciones Exteriores de su país–, informando sobre cada detalle del proceso y dando cuenta, con una minuciosidad asombrosa, de cada gasto incurrido, por menor que fuese. Pero la porfía y la paciencia tuvieron su recompensa esa noche de pleno invierno, en febrero de 1940, cuando el embajador ofreció una recepción tan fastuosa como la que venía soñando desde hacía tiempo. La inauguración de la misión fue uno de los temas recurrentes en los círculos sociales de la capital esa temporada.

Cierto, habría querido abrir las puertas de la casa un par de meses antes, pero los problemas no habían faltado: las constantes huelgas de los obreros del sindicato de la construcción de Washington obligaron a alargar los plazos, y la guerra en Europa retrasó la entrega de los muebles encargados a Italia y Francia.

Mientras se confeccionaba la lista de invitados partió de La Guaira –en el litoral central venezolano– el vapor Santa Paula con unos bultos esperados con ansias por Escalante. Grande fue su alivio cuando pudo desenvolver los cuadros de algunos de los máximos exponentes de la pintura venezolana del siglo XIX. Uno a uno, fueron saliendo *Miranda en la Carraca,* del célebre Arturo Michelena; *Firma del Acta de Independencia*, del igualmente famoso Martín Tovar y Tovar, y un retrato del médico José María Vargas, ilustre humanista del país. Todas eran copias, desde luego, hechas por el compatriota Alejandro D'Empayre, un artista de tanto talento que en el pasado había vendido varias obras de Michelena como originales, lo que había desembocado en un tremendo lío policial.

Al unísono, y en una carrera contra el tiempo, otro barco –el Santa Rosa– anclaba en Nueva York con una caja cuyo destino era también la Embajada de Venezuela en Washington. En ella venía una reproducción del busto en mármol del Libertador Simón Bolívar del prominente escultor italiano Pietro Tenerani, que había estado antes en el Salón Tricolor de la cancillería. Un espacio la esperaba a la entrada de la residencia de la avenida Massachusetts.

Iniciada en 1939, la construcción de la embajada –la primera latinoamericana que se edificó en la capital– tuvo un costo de 200 mil dólares y el diseño fue obra del arquitecto neoyorquino Chester A. Patterson. La decisión de edificar la residencia –al lado se levantó la cancillería, que ahora está en Georgetown– se tomó después de una larga ronda de visitas a las casas disponibles en el mercado. La determinación hubo que tomarla sin mayor tardanza casi por una cuestión de orgullo nacional. De las misiones diplomáticas de América Latina acreditadas ante la Casa Blanca, Venezuela, Haití y Paraguay eran las únicas que no tenían sede propia. La legación venezolana, que aún no tenía rango de embajada, había estado funcionando hasta entonces en un departamento de la calle 16.

La antesala sirve de punto de confluencia de sus espacios principales.

Encontrado el sitio ideal en la avenida Massachusetts, Escalante daba cuenta en una larga carta dirigida a la cancillería de que "un defecto de firmeza que se encontró en el terreno (…) obligó a trabajos de excavación y pilastras de concreto y acero", que significaron varios gastos adicionales. La suma ascendía a 21 mil 204 dólares con 23 centavos. Junto con el informe desglosado de cada ítem, advertía –por si servía de consuelo– que la vecina Embajada del Japón había gastado, por el mismo motivo, más de 50 mil dólares. Aficionado a las comparaciones, el embajador aseguraba en otra carta que "Venezuela va a tener en Washington una embajada magnífica, muy bien situada y original en su construcción, con una inversión de dinero menor de lo que le ha costado nuestro pabellón en la Feria de Nueva York".

Una idea novedosa, ante la falta de espacio para clósets, fue excavar un cuarto subterráneo debajo del vestíbulo, para abrigos y sombreros que se bajarían y subirían por medio de dos ascensores pequeños manejados a mano. El sistema había dado muy buenos resultados en el hotel Savoy de Londres, se recordó. La fórmula se imitó con tanto éxito que aún está vigente.

Sin embargo, no todos los pedidos del embajador Escalante corrieron la misma suerte. Las copias del talentoso D'Empayre, que permanecieron en la residencia hasta 1968, fueron reemplazadas por otras obras, como *Las tres razas*, de Pedro Centeno –un cuadro de tres desnudos que representan la diversidad étnica de Venezuela–, desenterrado del sótano por la esposa de un embajador. No así el busto de Bolívar que permanece erguido en una

La amplitud de los espacios y la integración de sus diversos ambientes es nota característica de esta residencia.

En el salón que sirve de acceso al comedor se encuentran obras de reputados artistas venezolanos: Manuel Cabré, Brandt, Tomás Golding, González.

de las salas principales de la mansión. Con el tiempo, como es natural, surgieron nuevas iniciativas para una mayor comodidad de anfitriones y huéspedes. En la década del 60 se construyeron un solárium y una piscina. Cambios más, cambios menos, la propiedad de 20 habitaciones —una de las pocas que fue expresamente construida para embajada— exhibe hoy individualidad y modernismo, un sello que se buscó imprimirle desde el primer día. Escalante estaría contento.

Izquierda
Aqui se integra un mobiliario de estilo inglés e italiano con cuadros de algunos pintores venezolanos del siglo XX, tales como Armando Reverón y Héctor Poleo.

Arriba
Una de las dos alas de la escalera, de claro estilo art déco.

BIBLIOGRAFÍA

Fiell, Charlotte and Peter. *Design of the 20th Century.*

Gómez Sicre, José. *Tiempo y Color. 16 pintores de Panamá.* Caracas, Venezuela: Litoven/Ex Libris, 1991.

Hagströmer, Denise. *Swedish Design.* Stockholm: The Swedish Institute.

Highsmith, Carol M., and Ted Landphair. *Embassies of Washington.* Washington, D.C.: The Preservation Press, 1992.

Loeffler, Jane C. *The Architecture of Diplomacy: Building America's Embassies.* (New York: Princeton Architectural Press, 1998).

Miscelánea Antropológica Ecuatoriana. Boletín de los Museos del Banco Central – Año 1, No.1, 1981

Moreno Proaño, Agustín. *Tesoros Artísticos - Museo Filanbanco.* Guayaquil, 1983

Ridings Miller, Hope. *Embassy Row. The Life and Times of Diplomatic Washington.* United States and Canada, Holt, Rinehart and Winston, 1969.

Scott, Pamela, and Antoinette J. Lee. *Buildings of the District of Columbia.* New York: Oxford University Press, 1993.

The U. S. Commission of Fine Arts. *Massachusetts Avenue Architecture.* 2 vols. Prepared by J. L. Sibley Jennings, Jr., Sue A. Kohler, and Jeffrey R. Carson. Washington, D.C.: Government Printing Office, 1973-75.

The U. S. Commission of Fine Arts. *Sixteenth Street Architecture.* 2 vols. Prepared by Sue A. Kohler and Jeffrey R. Carson. Washington, D.C.: Commission of Fine Arts, 1978-88.

Weeks, Christopher, for the Washington Chapter of the American Institute of Architects. *The AIA Guide to the Architecture of Washington, D.C.* Baltimore: The Johns Hopkins University Press, 1994.

Ver también las páginas de internet relativas a cada embajada, así como los folletos y los materiales de prensa disponibles en las distintas sedes diplomáticas.

AGRADECIMIENTOS

ÁFRICA DEL SUR, Mathokoza Nhlapo y Thandabantu Nhlapo (actual).
 Makate Sheila Sisulu (anterior).
ALEMANIA, Jutta Falke-Ischinger y Wolfgang Ischinger (actual).
 Magda Gohar Chrobog y Wolfgang Friedrich Ischinger. (anterior).
ARGENTINA, Dzidza de Amadeo y Eduardo Amadeo (actual).
 Diego Ramiro Guelar (anterior).
AUSTRIA, Elisabeth Moser Kahr y Dr. Peter Moser.
BÉLGICA, Christiane van Daele y Frans van Daele (actual).
 Rita Reyn y Alex Reyn (anterior).
BOLIVIA, Pamela de Aparicio y Jaime Aparicio (actual).
 Moira Valdés y Alberto Valdés (anterior).
BRASIL, María Ignez Barbosa y Rubens Barbosa.
CANADÁ, Margarita Fuentes y Michael Kergin.
CHILE, Lily Urdinola y Andrés Bianchi.
COLOMBIA, Gabriela Febres-Cordero y Luis Alberto Moreno.
COMISIÓN EUROPEA, Rita Byl Burghardt y Guenter Burghardt.
DINAMARCA, Brigitte Hartnack Federspiel y Ulrik Federspiel.
ECUADOR, Anne de Gangotena y Raúl Gangotena (actual).
 Rocío de Jativa y Carlos Jativa *Chargé d' Affaires,* a.i. (anterior).
 Ivonne A-Baki (anterior).
ESPAÑA, Rakela de Rupérez y Javier Rupérez.
FRANCIA, Marie-Cecile Levitte y Jean-David Levitte (actual).
 Anne Bujon y Francois V. Bujon de L'Estang (anterior).
GUATEMALA, Antonio Arenales Forno (actual).
 Marta Marina de Rivera y Ariel Rivera Irias (anterior).
HOLANDA, Jellie van der Steeg y Boudewijn van Eenennaam (actual).
 Yvonne Vos y Joris M. Vos (anterior).
 Thomas Aquino Samodra Sriwidjaja (anterior).
ISLANDIA, Heba Augustsson y Helgi Augustsson (actual).
 Brindis Schram y Jon Baldvin Hannibalsson (anterior).
INDIA, Indira Mansingh y Lalit Mansing.
INDONESIA, Suharti Brotodiningrat y Soemadi Brotodiningrat (actual).
 Thomas Aquino Samodra Sriwidjaja (anterior).

ITALIA, Magda Vento y Ferdinando Vento (actual).
	Maria Salleo y Ferdinando Salleo (anterior).
JAPÓN, Hanayo Kato y Ryozo Kato (actual).
	Shunji Yanai (anterior).
KUWAIT, Rima Al-Sabah y Sheikh Salem Al-Jaber Al-Sabah (actual).
	Ahmad Bader Mahmood Razouqui (anterior).
LÍBANO, Reem Abboud y Farid Abboud.
MÉXICO, María Marcela Sánchez de Bremer y Juan Bremer.
NORUEGA, Ellen Sofie Aa. Vollebaek y Knut Vollebaek.
PANAMÁ, Rossana Ameglio de Alfaro y Roberto Alfaro Estripeaut (actual).
	María del Pilar González y Guillermo Alfredo Ford (anterior).
PERÚ, Pauline Beck de Dañino y Roberto Dañino (actual).
	Claudio de la Puente (anterior).
	Julia Wagner y Alan Wagner (anterior).
PORTUGAL, Cheryl Catarino y Pedro Catarino (actual).
	Ana Rocha Paris y Joao Rocha Paris (anterior).
REINO DE MARRUECOS, Maria Felice Cittadini Cesi y Azis Mekouar (actual).
	Katheene El Maaroufi y Abdallah El Maaroufi, Azaze Makware (anterior).
REINO UNIDO, Lady Catherine y David Manning.
REPÚBLICA DE COREA, Yi Song Mi y Han Joo (actual).
	Jung Jin Lee Yang y Sung Chul Yang (anterior).
REPÚBLICA POPULAR CHINA, Aimei Le y Jiechi Yang (actual).
	Quin Xiao Mei y Jiechi Yang (anterior).
RUMANIA, Carmen Ducaru y Dumitru Ducaru.
RUSIA, Svetlana M. Ushakova y Yury Ushakov.
SANTA SEDE, Monseñor Gabriele Montalvo.
SINGAPUR, Chan Heng Chee.
SUECIA, Kesrtin Eliasson y Jan Eliasson.
TÚNEZ, Faika Atallah y Hatem Atallah.
TURQUÍA, Mevhibe Logoglu y O. Faruk Logoglu (actual).
	Baki Ilkin (anterior).
VENEZUELA, Margarete Alvarez y Bernardo Alvarez Herrera (actual).
	María de Herrera y Luis Herrera Marcano (anterior).

COLABORADORES

LUIS ALBERTO MORENO fue designado embajador ante Estados Unidos en 1998 por el presidente Andrés Pastrana y ratificado en el cargo por el actual presidente Álvaro Uribe en 2002. El embajador Moreno ha estado al frente del sensible mejoramiento de las relaciones bilaterales entre Colombia y los Estados Unidos. Su gestión fue decisiva para la renovación y extensión de la Ley de Preferencias Arancelarias Andinas – ATPA. Antes de ser designado embajador se distinguió en el sector público y privado de Colombia. Entre 1991 y 1994 ocupó importantes posiciones públicas, entre ellas ministro de Desarrollo Económico del presidente César Gaviria, cargo en el que modernizó el ministerio y sus dependencias a fin de realizar una serie de iniciativas de liberalización del mercado colombiano; y presidente del Instituto de Fomento Industrial, IFI, principal corporación financiera gubernamental de Colombia y propietaria de algunas de las empresas más grandes del Estado, donde adelantó un enérgico programa de privatización y desarrolló nuevas líneas de crédito para diferentes industrias de Colombia.

El embajador Moreno obtuvo su grado en Administración de Negocios y Economía de la Universidad Florida Atlantic y un MBA de la Universidad de Thunderbird. También fue becario Neiman en la Universidad de Harvard.

GABRIELA FEBRES-CORDERO DE MORENO. Como esposa del embajador de Colombia ante los Estados Unidos, es miembro de la junta directiva de Bellsouth-Colombia y consejera de la Cuba Policy Foundation en Washington, D.C. Después de graduarse en la Universidad de San Francisco, ha sido presidenta del World Trade Center en Caracas así como miembro de la junta directiva de la World Trade Center Association de Nueva York. Entre 1989 y 1991, fue nombrada en la posición de representante de comercio de Venezuela, bajo la administración del presidente Carlos Andrés Pérez.

LILY URDINOLA DE BIANCHI, periodista colombiana, casada con Andrés Bianchi, actual embajador de Chile en los Estados Unidos. Inició sus estudios de periodismo en Roma en la Universita Internazionale degli Studi Sociali (Prodeo) en 1964 y los continuó en la Universidad de Chile en Santiago, en 1986, graduándose en 1991 con distinción máxima. Ha trabajado en radio y televisión en Bogotá y Santiago. Sus numerosos artículos y entrevistas han aparecido en la revista *Caras* y el diario *La Segunda* de Chile, el periódico *El País* de Cali, Colombia, y la revista colombiana *Cromos*.

ANTONIO CASTAÑEDA BURAGLIA, fotógrafo-restaurador del RIT, Rochester Institute of Technology, N. Y., EE. UU., y Service National des Archives du Film, Bois D'Arcy, Francia. Fotógrafo especializado en arquitectura y diseño interior. Publicaciones: *Anuario de la Arquitectura en Colombia,* vols. 2, 3, 4, 5, 6, 7, 8, 9, 10, y *Testimonio de la Sociedad Colombiana de Arquitectos*, *Señor ladrillo*, *Museos de Bogotá*, *Casa colombiana* I y II, *Casa campesina*, *Espacios comerciales*, *Casa republicana*, *Casa moderna*, *Casa de hacienda*, *Casas presidenciales*, *Palacio de las Garzas* de Villegas Editores. *Ambientes propios*, 3 vols.; *Un mejor modo de vivir 25 y 30 años*, revista *DECORA*; fotografía y artículos, revista *Destinos* de Editorial Semana; revista *Habitar* de *El Tiempo*. Restaurador de la exposición "Historia de la Fotografía en Colombia", MAMB 1983. Ha expuesto su trabajo dentro y fuera del país. Fue galardonado con el Premio Colombiano de Fotografía 2002.

JANE C. LOEFFLER es una historiadora de arquitectura, domiciliada en Washington, D. C., y profesora visitante asociada en el *Honors Program* (Programa de Honores) de la Universidad de Maryland, College Park. Es autora de *Architecture of Diplomacy: Building America's Embassies (1998)* (La arquitectura de la diplomacia: Construcción de las embajadas americanas) y de numerosos artículos sobre edificios americanos en el extranjero. Por sus contribuciones en asuntos internacionales el Departamento de Estado de los Estados Unidos le otorgó el *Distinguished Public Service Award* en 1998. Graduada en el Wellesley College, la doctora Loeffler obtuvo su grado de Master en Planeación Urbana en la Graduate School of Design de la Universidad de Harvard, y su doctorado en Civilización Americana de la George Washington University. Durante muchos años, estuvo asociada con Frederick Gutheim, planeador y preservador de Washington, y ha trabajado como consultora de la National Gallery of Art y del National Building Museum. Sus publicaciones también incluyen la introducción al libro de Ezra Stoller *United Nations* (1999) y artículos y reseñas de libros sobre temas que van desde historia del paisaje hasta la seguridad y su impacto en el diseño de edificios públicos.

PATRICIA CEPEDA es intérprete y traductora simultánea, graduada en Literatura, *cum laude,* en la Universidad de Yale, 1977. Vivió en la residencia de la Embajada de los Estados Unidos en Santiago, un edificio diseñado por el arquitecto Paul Thiry de Seattle, el mismo de la Feria Internacional de Seattle, durante el período en que su marido se desempeñó como embajador de los Estados Unidos en Chile (1998-2001). Durante su estadía en ese país organizó –bajo los auspicios del programa de "Arte en las Embajadas"– la muestra de arte "Maine Light", acompañada de un extenso programa de conferencias y eventos. Patricia y el embajador O'Leary, viven en Washington, D. C., y en Little Diamond Island, Maine. Tienen dos hijas, Alejandra y Gabriela.

WALTER L. CUTLER. Como diplomático de carrera del United States Foreign Service, Walter Cutler fue dos veces embajador ante el Reino de Arabia Saudita, embajador ante Túnez y Zaire, y embajador designado ante Irán en la era de Ayatolá Jomeini, antes de que las relaciones diplomáticas entre los dos países se rompieran. También desempeñó cargos en Vietnam, Corea, Argelia y Camerún. Actualmente dirige el Meridian International Center, una institución educativa y cultural con sede en Washington, dedicada a promover el entendimiento global mediante el intercambio de personas, de ideas y de artes. Es graduado de la Wesleyan University y de la Fletcher School of International Law and Diplomacy.

ISABEL CUTLER, una fotógrafa ampliamente reconocida, ha pasado gran parte de los últimos veinte años viviendo y viajando por el Medio Oriente. Sus retratos y paisajes fotográficos se encuentran en embajadas y oficinas del mundo entero, así como en muchas colecciones privadas. Sus retratos incluyen prominentes hombres de Estado, artistas y autores, así como muchos otros individuos que van desde familias reales en sus palacios hasta niños en ambientes familiares íntimos. Ha sido comisionada por los gobiernos de España, Qatar y Kuwait para fotografiar sus países y ha realizado numerosas exposiciones en Estados Unidos, el Medio Oriente y el norte de África. El trabajo de Cutler ha sido publicado en revistas como *Architectural Digest*, *Vanity Fair* y *Newsweek*. Su libro *Mysteries of the Desert* fue publicado por Rizzoli International Publications en 2001. Actualmente vive y tiene su estudio en Washington, D. C.

BENJAMÍN VILLEGAS, arquitecto y diseñador gráfico. Desde los 60, publicó periódicos, libros y revistas. En 1972 creó Benjamín Villegas & Asociados. A partir de 1973 comenzó a publicar libros ilustrados de gran formato y alta calidad, paralelamente a su trabajo gráfico, de cine y de televisión. En 1985 fundó Villegas Editores y se dedicó a su obra editorial ilustrada, en especial sobre temas colombianos, con la colaboración de importantes escritores y fotógrafos, y de empresas del sector privado y público que han patrocinado institucionalmente sus ediciones. En la actualidad, sin hacer de lado el trabajo sobre Colombia, realiza proyectos editoriales en distintos países americanos y europeos, y los distribuye directamente en español y mundialmente en inglés a través del catálogo de Rizzoli International, Nueva York, y en francés a través del catálogo de Viló Difusion, París. Mediante su página en internet – VillegasEditores.com – aspira a poner su fondo editorial al alcance de todos; a obtener respaldo para reimprimir buena parte de sus ediciones agotadas, y a proseguir con su labor editorial dentro del ámbito latinoamericano, como parte de su misión regional de empresa. Sus libros ilustrados originales publicados en primera edición pasan de 150 –muchos han merecido importantes premios internacionales y nacionales–, y por la diversidad de sus temas constituyen un documento gráfico y literario ejemplar dentro de América Latina y un elemento irreemplazable de divulgación de la buena imagen de su país, Colombia.